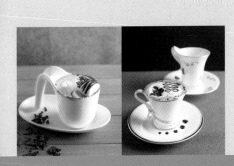

賺錢
咖啡館

Coffee

 ## 推薦序一

在這多元的社會，人人都想表現傑出、服務人群，對家庭、對社會、對國家有所貢獻，使生活更加美好更優質化，而餐飲是優質生活中非常重要的一環，在這環節中咖啡飲料更扮演著很重要的角色，在此的傑出導航者楊海銓老師是非常優異的專家。

楊老師累積十餘年從事咖啡館經營及教學經驗，今不嗇傾囊相授，提供讀者及有興趣的同好分享經驗，增進流行新知。期待未來的頭家及現任的頭家，藉著研讀此書及實戰經營能一圓成功的咖啡創業夢想。

中國文化大學生活應用科學系教授兼系主任、所長

林素一

推薦序二

本土飲品天王——楊海銓

一位徒手創業的咖啡廳小弟，一本活的飲品字典！

認識楊海銓老師二十年有餘，率性熱情如他，沒見過他臉上有過倦容，總是笑容可掬，額頭上認真教學的汗珠，是楊老師永保青春之露，千錘百鍊的實務經驗，將自己發光發熱照亮著莘莘學子，當他的學生皆可以成為快樂幸福的飲品大師。

十五年前台灣的音樂餐廳至少有50家以上，現今不到10家，取而代之的是飲品市場的包羅萬象，而旺盛的創業動力比比皆是。開店創業需要資金、硬體、技術等基本條件之外，更重要的是自己的堅持、樂觀和EQ，如何增加自己產品的附加價值、堅持自己的品牌特色，都是一位創業者應思考的問題，一如China Pa中國父音樂餐廳開店九年了，堅持要有好的樂團才能吸引客群，因此走出自己的風格，不被市場淘汰。

今年楊老師再次出版關於咖啡飲品的創業書籍，不僅有最新的調製方法，更重要的還有最新的經營管理概念，相信對有心創業的人而言，這是一本助益甚大的良書。

祝福你們的未來充滿喜樂和成功，熱愛的堅持，勇敢的走下去。

China Pa中國父音樂餐廳

作者序

我從事近二十年的餐飲專業技術教學與輔導開店工作,學生們的背景遍及各行業,每個人對創業都懷抱著無比的熱誠和衝勁,只是在開放性競爭的市場上,機會很多,消費者的選擇性也很多,在太多同質性產品的競爭情況下,「要如何讓消費者看到你的店?」這是我在課堂上常拿來和學生討論的重點。見過許多熱熱鬧鬧的開店,短時間就靜悄悄落幕的例子,很多有心創業的人努力的研習吧檯技術,但礙於資訊不足,對市場與營運的認知有限,造成了創業期待與開店實務落差太大,而最後就草草收場。

開店只是個起頭,在後頭的還有更長久的路要走,老闆想要當得長久,不僅產品技術要專業,商圈評估、店務經營等規畫更要專業,這也是我創辦「楊海銓創業吧檯/餐飲技藝補習班」的主因。多年輔導培訓餐飲吧檯創業人才的經驗,結合市場分析的專業智囊團隊,提供技術與市場的兩大專業資訊,以及開店商圈評估與店鋪經營Know How等,協助更多的創業有心人圓滿事業的夢想。創業的成功是需要雙管齊下的努力,技術與營運規畫的專業,才能奠基永續經營的深厚根基。

這本書的誕生,也是緣由於此。商圈營運與吧檯技藝兩大領域的結合,是我多年輔導餐飲開店經驗的分享傳承,創業並不是一條輕鬆簡單的道路,寧願重話先說在前頭,「為什麼你開的店會不賺錢?」從反向的角度檢討自己是否真俱足創業的種種準備?需要補強的方面有哪些?本書從商圈分析、經營實務到產品設備、咖啡飲品調製技巧都有清楚易懂的說明步驟,不管您是想要開店、將要開店、或是對咖啡有強烈的熱情,想更進一步了解各類型咖啡調製的獨門絕竅,都期待這本書能確實回應您的需求。

最後要感謝這幾個月來參與本書製作,提供建言、分享經驗的所有合作朋友們,你們的協助讓本書更加豐富。也謝謝所有不辭辛勞的工作夥伴,你們的努力讓本書得以完美呈現。更謝謝所有翻閱本書的讀者們,筆者祝福透由這本書,成功圓滿您創業的理想。

謹致上我最深摯的謝意　　　楊海銓〔世任〕

越簡單的事就越難做

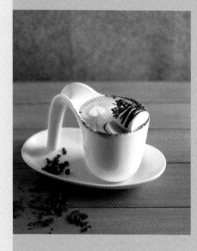

老實說，在沒有製作本書之前，我是不喝咖啡的，因為我連喝一杯500cc的珍珠奶茶都會感到心悸，更不用說要喝咖啡了。

不過，自從決定要將楊老師的「開家賺錢的咖啡館」一書做改版處理後，每個星期四就是我和楊老師固定碰面開會的日子，就這樣討論的越激烈越深入，就變成了一本新書了。理由是，現在品嚐義式咖啡和手工咖啡的人皆有，因此，這2種不同型式的咖啡館，其經營手法也會有所不同，勢必有順應潮流的需要，提供給想要開咖啡館的人一個最佳的指引方向。為了能深入了解製作咖啡的細節，連續3個月的週六、日傍晚時刻，跟著楊老師創業班的學員一同上課學習製作各項開店產品，漸漸地，我愛上了喝咖啡。

如果這是一本教人如何煮出一杯好喝或有創意的咖啡書，那坊間多的是這樣的書籍，但是我們想要呈現的卻是希望讀者能以創業的角度來看待每一杯咖啡的製作，而每一項產品在製作上都一定有它的製作道理存在，這就是我們希望能傳達給讀者的訊息。

此書，對想開咖啡館賺錢的人而言，是一本一定要研讀的書籍，而對想了解咖啡製作的人而言，不論你是新手或老手，更是一本不容錯過的書籍，因為它一定會顛覆你對咖啡製作的刻板印象，讓你的技術更加提升進步，請你慢慢的研讀、細細的體會。

本書食譜使用說明

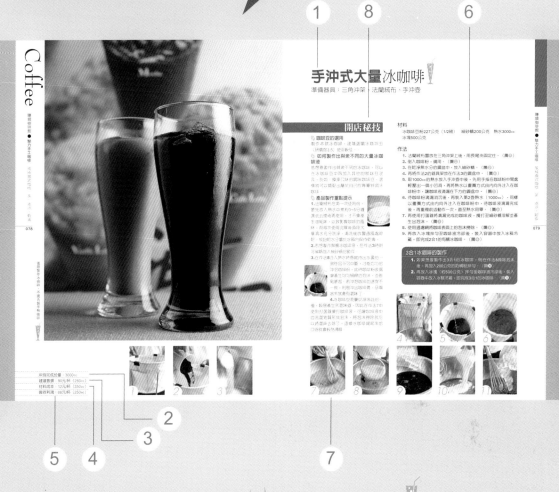

1 食譜名稱：本道飲品或餐點的名稱，若有 ☕ 圖示，表示為熱飲，有 🍸 圖示，表示為冰飲。

2 份量/用杯容量：依本配方製作出來的建議販售份數，而用杯容量則表示提供營業用杯子的容量。

3 建議售價：本道飲品或餐點的參考販售價，不考慮促銷活動、地域屬性或削價競爭等例外情況。

4 材料成本：製作本道飲品或餐點時的成本略估（會因供應商不同，而有進貨價格的波動差異性，本書僅提供參考值）。

5 營業利潤：為建議售價減去材料成本後得到的毛利，尚未扣除人事成本、水電費用、其他費用等各項支出。

6 材料：製作本道飲品或餐點所需使用到的材料及份量。

7 步驟圖：製作本道飲品或餐點時，需特別留意的製作過程。

8 開店秘技：本道飲品或餐點，在製作過程或販售時須特別注意的要項。

Content 目錄

Content 目録

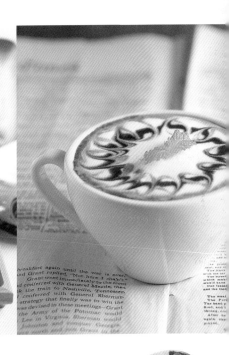

你的咖啡館不賺錢嗎？所有的經營必備技能和認知，你都準備好了嗎？決心和勇氣並不是保證你能開店賺錢的護身符，但卻是必要的護身咒。在你決定為自己開出一條成功之路時，請你先來了解並認知所有的開店經營需知。

Chapter
1

賺錢咖啡館
賺錢咖啡館的經營需知
的經營需知

Coffee

開店前的停看聽

台灣咖啡館市場概況

　　台灣咖啡市場的商機有多大？精品連鎖咖啡系統的龍頭星巴克，至2007年展店數已達210家，年營業額高達36億；而走平價加盟系統的咖啡烘焙店85度C，短短四年時間展店數逼近300家。根據國貿局進出貿易統計，2008年台灣進口咖啡豆的數量較去年增長116%，截至2008年，全台統計約有1萬多家的咖啡館與連鎖加盟店，而國人目前一人每年消費80杯的飲用率，相較於日本一個人每天平均消費一杯的咖啡量，仍有很大的開拓空間。

　　自2007年底，麥當勞與7-11便利超商宣布搶進現煮研磨式咖啡市場，就宣告了咖啡市場戰國時代的來臨。連鎖加盟系統佔據了精品級與平民化的價格市場，因此，以個人型態所經營的咖啡館，除了個人獨特的興趣、創業動機之外，正確的經營制度、周詳嚴謹的商業策略與產品的專業技術更是缺一不可。在台灣，咖啡畢竟仍不是日常性的消費飲品，除了既有的支持群眾外，想要開拓新的消費者區塊，就要提供足夠的消費動機。本書除提供詳細的創業步驟與正確的理念外，在咖啡店家經驗分享上，更希望讓讀者由實務範例中了解因應市場變化、定位店家特色的重要性。

　　開店前，跟著本書前章創業步驟著手，同步觀察並思考自身的店面優勢與產品專業特色，再從中開發消費者需求，除了思考怎樣開家賺錢的咖啡館，同時也可以反向思考，為什麼那家咖啡館不賺錢？成功創業的機會，也許就在其中。

你可以創造？億
個人型咖啡館

星巴克
36億
精品型連鎖咖啡館

85度C
31億
平價型連鎖咖啡館

《咖啡市場圖》

你的咖啡館為什麼不賺錢？

　　雖然創業者會在決定行業種類後才考慮創業計畫，但很多是處於"想做老闆"、"想賺錢"、"想有自己的自由空間"等出發點，不加思索就貿然跳進創業市場中，開店後，不到一兩年就轉行或關門了。究其原因，不只是經營策略錯誤，最主要還是對於創業市場的運作機制完全陌生，還有對開店的想法過於夢幻不切實際所導致出的結果。

　　根據海銓餐飲管理顧問公司表示，曾輔導一位複合式咖啡館的創業者，其在吧檯專業技術尚未學成前，就以月租六萬元租下寬達50坪的店面，營業在即、人事佈局未定，內外場加老闆總共只有兩個工作人員，這樣的初步經營必然會面臨很大的資金、人事與作業壓力。

　　創業能否成功並不總是做了才知道，有時從初步創業心態與結構分析，就能看出創業模式的失敗危機，但要怎樣避免落入預先就知道失敗的創業模式，有心創業者都應該審慎省思。

高風險高失敗率的創業因子

個性因素	過於主觀、專業知識與技術不夠、猶豫不決、缺少企圖心、缺乏創意、無產業概念、缺乏體力、不切實際、求速效。
輕率加盟	以開咖啡館來說，並不特別建議採取加盟方式。店家特色度受限，且加盟的結構成本多半龐大(店面型需兩三百萬以上)，加上加盟公司若組織結構不夠健全，沒有整體的行銷策略，很容易被市場淘汰；加盟主若未具專業技術與知識、對公司制度和產品的認同度不夠，就很容易造成服務與產品品質落差，也容易失去客源。
人事方面	(1)過於緊縮精簡人事或人力成本沒有控制好，造成人手不足、作業流程遲延、影響整體服務品質與客人評價。 (2)而沒有善加管理之責，與員工間溝通不良，造成人員流動性大，留不住人，甚至職缺無人遞補開空窗，都是影響店務營運的主因。
財務方面	(1)未準備足夠的週轉金(一般建議創業資金的三成)，或創業預算未掌控好，造成太大的現金流壓力。 (2)經營成本無法有效掌握，如供貨商的穩定度與品質影響物料成本、店內專職與兼職人數沒有經過有效的評估，造成人事成本浪費的狀況。
行銷方面	(1)未能積極執行各種主動式行銷策略，爭取客人入店的機會，只一味等待顧客上門。 (2)不懂得商圈評估、分析店內的財務報表，錯失調整營運方向的先機(如POS系統中產生的產品銷售排行榜與客人消費額度，就是為了了解顧客的喜好與消費能力)。
其他因素	整體大環境的變化，例如景氣的高低、物價成本的漲幅、流行喜好等，或者交通與都市建設計劃所造成商圈的轉移，都考驗著店家的危機應變能力。若忽視改變的訊息，疏於應變，就很容易造成營運危機。

創業人自我評估分析

我適合創業開店嗎？── 創業心態評量表

　　在投下百萬資金進行創業前，先停一下，仔細思考並回答下列問題，了解自己對創業的認知是什麼？對「開咖啡館」這件事又了解些什麼？「創業」是人生的大事，除了龐大的資金還代表重大的後續責任，你已經有做好心理準備了嗎？以下的問題，將幫助你做好種種創業前的心態檢視。

	自我評估	是	否
1.	你隨時有吸收業界資訊、喜歡觀測市場動態的習慣嗎？	☐	☐
2.	你對創業有強盛的企圖心嗎？	☐	☐
3.	你喜歡與人群為伍、樂於協助他人嗎？	☐	☐
4.	你擁有樂觀進取、堅持到底的特質嗎？	☐	☐
5.	你富有責任感嗎？	☐	☐
6.	你善於領導與溝通嗎？	☐	☐
7.	你有承受失敗的風險預估和準備嗎？	☐	☐
8.	你喜歡動手做餐飲食品嗎？	☐	☐
9.	你了解咖啡豆的種類與風味嗎？	☐	☐
10.	你擁有餐飲吧檯的技術或經驗嗎？	☐	☐
11.	你曾經在咖啡館工作過嗎？	☐	☐
12.	你願意長時間都待在店裡嗎？	☐	☐
13.	你可以接替廚房性質的工作嗎？	☐	☐
14.	你可以接受長期的體力勞動嗎？	☐	☐
15.	你的風格是否獨特？	☐	☐
16.	你是否有市面少見的產品創意？	☐	☐
17.	你可準備至少半年的週轉金嗎？	☐	☐
18.	你看得懂財務報表嗎？	☐	☐
19.	你是否有開店至少要1～2年才能回本的資金與心理準備？	☐	☐
20.	你有足夠的人力可以開店嗎？	☐	☐
21.	若工作夥伴離開，你可以馬上調到人手或頂替職務嗎？	☐	☐

計分方式：是／1分；否／0分
　　0~7分：需再評估創業能力，不要急著當老闆喔！
　　8~14分：再加把勁，再多花點時間累積創業人脈、專業與經驗。
　　15~20分：就差臨門一腳，努力充實自身的不足點！
　　滿分21分：基礎功夫俱足，以耐心與決心創業打拼往前衝。

了解開店程序與創業五大規劃重點

開店的程序有先後，而創業除了具備專業的技能外，營運前所要規劃的五大範圍：商圈評估、營業型態、稅務與營業證照、商標申請、品牌形象與行銷策略都要經過周詳的考量。掌握時機與重點式營業分析，才能掌握成功創業先機。

《開店規劃流程圖》

資金規劃 1 → 市場評估 2 → 地點選擇 3 → 產品定位 4

設備選擇 5

開始營業 ← 裝潢驗收 8 ← 員工訓練 7 ← 裝潢施工 6

創業應注意的五大重點

商圈與人潮	1. 評選合適商圈類型：社區型/學區/工業、科學園區/娛樂區/交通轉運區/辦公區 2. 調查顧客屬性：基本客戶/延伸客戶/流動客戶
店家屬性及定價策略	1. 設定店鋪型態：個性型/複合型/連鎖型 2. 定價根據：成本/產品競爭力/商圈消費額/停留時間
稅務問題、營業登記事項、商標申請	1. 稅務種類：加值型/非加值型 2. 營利登記：行號組織/公司組織 3. 商標申請：商標申請流程
品牌形象	店家環境/商品、服務品質/商標註冊
淡旺季與周邊效益	淡旺季評估/營業策略應對/營運報表建立(修改經營方向)

Coffee

開店前的入門準備

找出你的金店面

創業最重要的關鍵——「地點要選在哪裡？」只要具備耐心跟著本書列出尋找金店面的腳步，去了解所在商圈性質，你就可以清楚的知道這個地點，是不是你的金店面了。走吧，尋找出你的金店面！

Step1：認識商區三大顧客屬性

「有人潮就有錢潮」，一個金店面所在商圈應擁有三種不同屬性的顧客，了解你的三大顧客類型與來源，你才能清楚分析該商圈的評估條件究竟能不能帶來所謂的人潮。

立地商圈

店家周圍半徑約250M
為商圈區域

基礎顧客群

商圈範圍中的居住者，影響消費條件如：年齡、所得、職業、消費習慣等。

延伸顧客群

商圈周邊的交通狀況所能帶來的客數，如：捷運、公車、鐵路等便捷性。

流動顧客群

商圈內的群聚設施所能吸引的客層如：公司行號與機關團體等。

Step2：進行立地商圈評估調查

了解商圈是否有商機並不困難，只要根據下圖的分析點，耐心花幾天的時間去觀察、記錄，那麼就能確實掌握這個商圈的商機狀況。

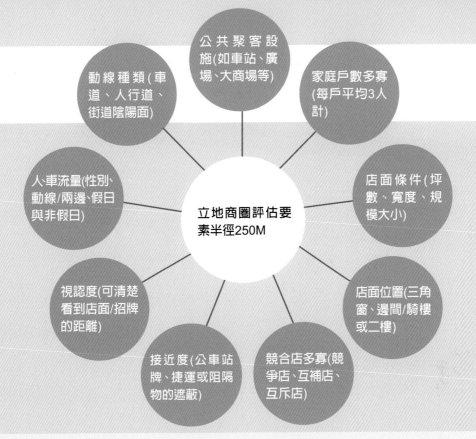

立地商圈評估要素半徑250M

- 公共聚客設施(如車站、廣場、大商場等)
- 家庭戶數多寡(每戶平均3人計)
- 動線種類(車道、人行道、街道陰陽面)
- 人車流量(性別、動線/兩邊、假日與非假日)
- 店面條件(坪數、寬度、規模大小)
- 視認度(可清楚看到店面/招牌的距離)
- 店面位置(三角窗、邊間/騎樓或二樓)
- 接近度(公車站牌、捷運或阻隔物的遮蔽)
- 競合店多寡(競爭店、互補店、互斥店)

◎金店面評估小秘訣

1. 觀察時間最好掌握各活動巔峰期，如上班時間7~9點、午休12~13點、下班17~19點、夜晚21~22點。

2. 記錄人車流量時間可以採15分鐘為一單位。人潮多於50人/15分為佳；車潮多於100台/15分為佳。

3. 記錄人潮流量時可雙手持不同計數器，根據性別、年齡層、消費力加以記錄。這些關係著商圈消費習慣，例如：在大學附近記錄商圈活動，會發現男女性別幾乎各半、年齡約20~25歲、消費習慣偏向平價型外帶的飲料吧等。

4. 人車的動線以街道兩邊人潮合流量為最佳；優勢的動線掌握在回家的方向或坡道下方。消費力通常暴增在下班時刻，所以特別注意下班的流量與動線方向。

◎金店面小百科

1. 同一條馬路以人潮大多集中流動的一邊，或街道寬敞好走，稱之「陽面」，另一邊若人煙較稀少或街道窄小不利行走稱之「陰面」。店面位置最好在陽面才有商機。

2. 店面門口與周邊要注意是否有阻隔物相鄰，例如別家大型招牌、車輛停放或公共設施擋住自己的店面。

3. 雖說同業競爭，但有時競爭店聚集同一處可形成知名度的商店街，反會吸引大量的客群。這種商圈比獨門獨市還要有利。

4. 尋找店面時要注意有三不考慮：
(1)建築物是違建、營業使用不合規定（查詢建物執照）或有被拆除的可能。
(2)附近有工地進行2年以上長期施工。
(3)附近有聲色或賭博性不良場所。

5. 多方利用政府單位的公布資料，例如區域性的家庭戶數，可查詢戶政機關或詢問當地里民單位例如：里長辦公室。

Step2：商圈的分類與商機分析

　　要在合適的地點開合適的店面，就要找出所在地區的消費者習慣和商機，想知道不同商圈的消費者需求嗎？往下看就知道了！

商圈類型		顧客屬性	咖啡館商機分析
社區型	舊型社區(如北市民生社區、萬華) 新社區(如北市信義計劃區) 造鎮大社區(如林口、三峽) 山莊(如台北華城、伯爵山莊)	基礎顧客群為主，由家庭、住戶組成。	**消費特色**：適合產品價位低~中等，顧客停留時間長的營業型態。 **營業時段**：早上、下午茶、傍晚以後。 **產品項目**：咖啡飲品、早餐輕食、午茶甜品類、異國風味料理。 **商機判斷**：1.較易建立固定的消費群。 　　　　　　2.須多加注意社區人口年齡是否老化或有外移的傾向。 　　　　　　3.地點應靠近生活動線的出入口，如社區公車站牌、超市或市場路線上。
學區型	大專院校(如台大、師大周邊) 高中職(如建中、師大附中) 國中、小學 (如敦化國中、仁愛國小)	基礎顧客群為主，結構較為年輕化，由學生群組成。	**消費特色**：適合產品價位低，顧客停留時間短，或外帶為主的營業型態。 **營業時段**：早餐、中午與傍晚下課時段。 **產品項目**：咖啡、涼飲、輕食甜品類。 **商機判斷**：1.大學商圈的消費力最佳。 　　　　　　2.高中以下學區消費力都較差，國小學區最弱，僅適合外帶飲料吧等低價店面。 　　　　　　3.口碑容易流傳，較易建立客群。 　　　　　　4.外帶服務速度要快速。 　　　　　　5.有寒暑假淡旺季的影響。 　　　　　　6.注意校區是否有住校條件或門禁時間(高中職以下)。
工業區／科學園區	科學園區(如竹科、內湖園區) 工業區(如幼獅工業區) 工廠區 (如林口南亞塑膠、台塑)	基礎顧客群為主，由上班族群組成。	**消費特色**：適合價位中等，顧客停留時間短，或外送、外帶的營業型態。 **營業時段**：早上、中午、下午茶。 **產品項目**：咖啡、涼飲、早餐、輕食、簡餐、午茶甜品類。 **商機判斷**：1. 消費能力佳、團體訂單機會多。 　　　　　　2. 涼飲類與熟食需求量較大。 　　　　　　3. 店面位置靠近園區出入動線者為佳。 　　　　　　4. 店面坪數不需很大，座位不用太多。 　　　　　　5. 加強外送能力。 　　　　　　6. 需注意下班後與國定假日沒有人潮。
都會娛樂區	夜市 (如台北士林、饒河夜市) 遊樂區 (如信義威秀、東區、西門町) 風景區 (如陽明山、烏來、六福村)	延伸顧客與流動顧客群為主，由觀光客與逛街人潮組成。	**消費特色**：適合價位中等~高，顧客停留時間長，或外帶的營業型態。 **營業時段**：中午、下午茶、傍晚以後。 **產品項目**：咖啡、創意飲品、輕食、簡餐、午茶甜品類。 **商機判斷**：1.娛樂區的消費習性追求新鮮、品牌與格調，店面風格越明顯、產品創意與眾不同銷售力越好。 　　　　　　2.產品可結合潮流與當地特產，作出與眾不同的口碑。 　　　　　　3.店面地點適合在道路動線上或視認度良好的地方。 　　　　　　4.人潮流量大，但須注意氣候與連續假日影響因素。
交通轉運區	捷運站 公車站 火車站	延伸顧客群與流動顧客群為主，主要為各方通勤人潮。	**消費特色**：適合價位低，顧客停留時間短與外帶的營業型態。 **營業時段**：白天與傍晚下班顛峰時段。 **產品項目**：咖啡飲品、輕食、甜品類。 **商機判斷**：1.交通轉運區人潮流速快，座位空間利用較少，外帶商機較大。 　　　　　　2.服務時間須拿捏得當，客層不能久候。
辦公型商業區	金融機構(如北市松江路) 政府機關(如市政府) 都會型(如北市忠孝東路四段) 辦公型(如北市南京東路)	基礎顧客群與流動顧客群為主，由上班族與各方洽公人士組成。	**消費特色**：適合價位高，顧客停留時間長的營業型態。 **營業時段**：早餐、午餐、下午茶及晚餐。 **產品項目**：咖啡飲品、早餐輕食、精緻簡餐、下午茶甜品類。 **商機判斷**：1.辦公區消費能力佳，產品具有特色且精緻化較易接受。 　　　　　　2.精緻簡餐需求高，提供高附加價值如大杯的附餐飲料或附送小甜品，很受歡迎。 　　　　　　3.健康少油膩的餐點是時勢所趨。

咖啡館型態選擇

不同的咖啡館型態有不同的風格和客群,也需要一定的經營背景,你的專長是什麼?適合經營哪一種型態的咖啡館?趕快來看一看。

店面型態		個性店	複合式	連鎖式
風格定位		強調主人的個性與技術特色,產品講求創意與新鮮,市場上追求差異化經營。	以餐點為主、咖啡飲料為輔,為多品項經營的型態。	以品牌號召為主要訴求,講求店家品質的一致性。
經營背景	營業特色	著重咖啡飲品的專業品質與手工技術。技術層面要求較高,老闆風格鮮明,與客人互動多,較易培養忠實客層。	著重在廚房的供餐能力。可提供客人多樣餐點與產品選擇,營業型態較有彈性,可根據商圈需求不同作變化,與客人互動頻繁。	著重連鎖一致性的產品與服務。店家形象固定,無創意或彈性變化的發展空間,與客人互動最少。
	裝潢特性	追求個性化、差異化為主,如鄉村風或時尚格調。座位空間安排寬敞。	以讓客人舒適、放鬆的風格為主。桌椅需挑選品質較佳者,座位空間適中。	以總公司統一規格化裝潢。
	合適商圈	社區、娛樂區、大學學區、辦公型商業區。	社區、娛樂區、大學學區、辦公型商業區、工業/科學園區。	交通轉運區、辦公型商業區、娛樂區。
	店家範例	E61咖啡場所、偉倫咖啡	亞爾方索咖啡館、551咖啡館	星巴克、85度C、丹堤咖啡

創業資金與經營成本結構配置

　　一間咖啡館的創業資金究竟要準備多少才足夠？根據不同的坪數大小與店面設計，裝潢費用就有很大的差異，而營業型態也牽涉日後的成本結構。以目前連鎖系統咖啡店85度C為例，加盟金25萬元，設備、裝潢等費用約需250～300萬元（視店面地點的空間條件而定），再加保證金50萬元，因此初期投資就約需350萬元（未含店租、押金、物料成本等費用）。

　　加盟系統在裝潢條件、店面地點上都是採一致性的要求（如三角窗、大馬路邊），所以投資成本大、彈性小。而個人化的咖啡館，在裝潢與地點上都較能有掌握性，但在投資比例的分配上仍需稍加留意（見下圖）。咖啡館不比泡沫紅茶店，它講求環境質感與產品技術性，就算風格再簡約，還是會有近百萬的創業成本，所以在經營成本上，店租與人事比例須控管好，才不會造成過大的資金壓力。

《創業資金比例分配圖》

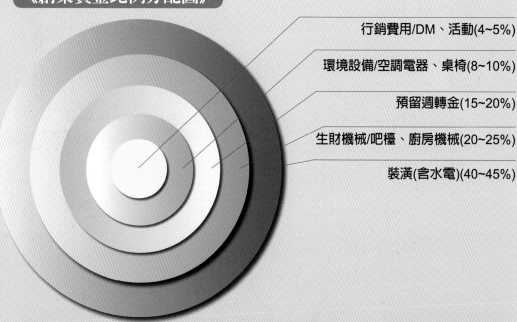

行銷費用/DM、活動(4~5%)

環境設備/空調電器、桌椅(8~10%)

預留週轉金(15~20%)

生財機械/吧檯、廚房機械(20~25%)

裝潢(含水電)(40~45%)

咖啡館經營成本比例分配表

店面租金	建議小於25%；比例不超過兩成為佳
人事成本	建議不超過25%，正職人員比例不宜過高，忙碌時段可以請工讀生以節省成本。
物料成本	25%左右
水、電、瓦斯雜項費用	差不多佔5%，控制在一成以下

創業資金的募集與創業資源管道

　　除自備資金外，政府與民間為鼓勵創業人士，均有提供利率優惠的創業貸款方案，而民間也有專門提供創業諮詢與課程的社團組織，如行政院青輔會輔導成立的「中國青年創業協會總會」、勞委會輔導成立的「財團法人中華民國中小企業協會」，這兩個組織每年定期開辦豐富的創業講座與課程交流，並專職輔導各項創業諮詢、協助評估創業內容與撰寫各項創業計劃書。而為了獎勵創業人對於產品、服務與創意的開發，兩個協會均設立創業獎項，期待挖掘並獎勵更多元的創業機會。青創總會與中小企協均有網頁可以查詢相關創業講座與各種創業貸款方案，有心創業者可以上網瀏覽（下列資料日期：2008年9月）。

創業輔導諮詢團體

中國青年創業協會總會
創業圓夢網站：http://sme.moeasmea.gov.tw/SME/
地址：台北市中正區和平西路一段150號12樓
電話：(02) 2332-8558
預約創業顧問服務：0800-589-168
服務項目：免費一對一創業諮詢、適性評量、各項創業貸款方案諮詢、創業講座、課程；新創事業獎、創業經驗分享、創業知識庫等各項資源提供

財團法人中華民國中小企業協會
創新行動計畫網址：http://www.be-boss.org.tw
地址：台北市羅斯福路二段95號6樓 創輔中心
創業諮詢服務中心諮詢專線：0800-092-957
服務項目：婦女小額貸款(特殊境遇/家暴婦女特殊貸款)、中高齡微型創業貸款、創業方案諮詢、創業課程、諮詢與經驗交流、創薪獎座、就業服務與技能培訓。

政府提供的創業貸款三大方案，主要如下：

政府貸款方案	申請人條件	貸款額度	貸款利率	貸款期限
青年創業貸款	20歲至45歲之創業青年及公司成立未滿3年。	每人最高400萬元，其中無擔保放款最高100萬元。	按郵政儲金2年期定期儲金機動利率加計年息1.25%機動計息，目前利率為年息3.975%。	擔保貸款10年（含寬限期3年），無擔保貸款6年(含寬限期1年)。
中高齡微型創業貸款	45歲至65歲之創業者，所創或所營微型企業登記設立未超過一年。	依其計畫所需之資金八成貸放，惟每一借戶申請貸款總額度不得超過新臺幣100萬元，得分次申請。	借款人負擔年息3%固定利息。	最長7年，含寬限期1年。
創業鳳凰──婦女小額貸款	凡年滿20歲以上，65歲以下婦女，曾參與技能培訓，所創或所營事業依法設立登記未超過1年者。	已辦理營業登記證者，其申請貸款總額度不得超過新臺幣50萬元，並以申貸一次為限。貸款資格為免辦理登記之小規模商業者，貸款額度以30萬元為限。	自本貸款發布實施日起2年內，貸款戶負擔利率固定按年息2.83%計息，第3年起按郵政儲金2年期定期儲金機動利率加計年息0.575%機動計息。	最長7年，含寬限期1年。

　　想申請青年創業貸款，有幾個條件仍需注意。包括申請人需已先行創業（未滿3年）、遞交詳細的創業計畫書（格式可洽詢各地承辦銀行）、貸款金額不得超過自籌資金（總投資額50%以內）等等。

開店的實戰經營

店面承租

　　以咖啡館的營業空間來說，店面租金往往佔15%~25%的比重，這對每月的成本支出是個沉重的壓力。所以在考慮店面地點的選擇時，承租的方式也要謹慎。咖啡館因競爭激烈、顧客流動率較低，營業地點除了人潮流動的主要動線外，也可考慮辦公區或住商區附近的次要幹道(但勿距離主幹道過遠，且從主要路口看到店面的視認性要佳)，店租以新租店面來說，需注意裝潢費用的支出，頂讓店面的話則要考量馬上能上手經營的效率性。以下表列兩種方式的利弊分析與注意點，給予創業人一個思考方向。

項目	新簽租約	頂讓店面
支出現金	店租、押金(一般為2~3個月)、裝潢費用	頂讓金、店租、押金(一般為2~3個月)、裝潢費用
優點	1. 從無到有，可完全發揮店主設計創意。 2. 無頂讓金支出。	1.縮減開店前的準備期。 2.節省開店前的支出與時間。
缺點	開店前準備事項繁多，準備期長。	頂讓金額為一筆現金支出，若前店主的裝潢不適合己用，仍須加計裝潢費用。
注意事項	1. 需仔細做商圈地點評估分析。 2. 了解店面的營業項目是否符合土地使用分區規定。 3. 創業初期租期不要太長，以1~2年為佳保留彈性，營運順利後續租盡量拉長至少5年以上。 4. 盡可能要求房東將店面清理乾淨後再裝潢，並於契約中要求房東給予免費裝潢期間(10~15天左右)。 5. 店面所有資料必須查詢清楚，包含房屋與土地持有權狀。 6. 店面契約要至法庭公證，保障雙方權益。	1. 注意店面建物結構與裝潢是否老舊，有否缺失？ 2. 注意店面的承租所有權是何人？ 3. 注意店面契約內容為何？是否需要與房東重新訂立契約？ 4. 頂讓店面需考量前店主的裝潢是否能續用，若不能續用需要拆除，其清理費用要由前店主負擔或要求折減頂讓金。 5. 頂讓的價值主要在於店面既有設備與店面地段的商機。所以事先確實評估該店面地段的商機是否值得頂讓十分重要，否則建議寧可多花點時間尋覓新店面。 6. 頂讓金的建議考量比例： (1)地點優勢50% (2)生財器具、店面設備30%(設備器具部分均需折舊) (3)裝潢20%

頂讓小秘訣

1. 若頂讓金額過高無法商談或原店面的裝潢根本無法使用，這時候先不要急著付訂金喔！建議可以先從周邊鄰居探詢店面的房東身分，再從中了解前店主的店租契約與期間。一般來說貼出頂讓的店面通常也屆臨租約期限，約滿後須清理店面交返房東，因此若可以直接與房東協議，待前店主約滿後再行簽約承租店面，不但可省下一大筆頂讓金，也可以省掉清理前店主的裝潢費用！

2. 若無力支付一筆頂讓費用，可嘗試與前店主洽談以租用全店設備的方式來替代頂讓，也是另一途徑(參照P40亞爾方索店家實例)。

租約簽訂注意事項

　　店面承租契約和一般房屋租賃契約大致相同，但因營業性質與房客屬性有異，且牽涉金額較大，約期也較長，故契約審閱更需慎重，且最好雙方至法院公證，確保租賃效力。契約當中包括租金的調漲幅度、押金、標的物租賃範圍、承租方能否轉租，以及承租方於租約到期時，以何種狀態將標的物返還等，都是簽約前必須特別注意的地方。

確認房東身分	(a) 請房東出示所有權狀，確認為房屋所有人。 (b) 若房東非所有人，則請房東出示租賃授權書及印鑑證明。
租期	(a) 租期以2~4年為佳，租期逾5年需至法院公證，此契約才適用民法「買賣不破租賃」的保障，不會因房東店面買賣轉手而推翻原本契約內容、影響營業。 (b) 承租方可要求10~15天的裝潢期間免付租金。
店租	(a) 因租期長，契約中最好先約定租金漲幅額度，避免房東惡性高漲店租趕走房客。 (b) 漲幅以不超過建物申報總價額的年息百分之10為限。
押金	(a) 押金最好不超過2個月的租金總額，若地段與店面價值優，最多收3個月。 (b) 若房東買賣轉手店面，則押金須確定由新房東繼承或直接退還店主，再另行與新房東訂立押金金額。 以上確認支付時間、付款方式與租金簽收證明（報稅用）。
租賃範圍	註明租賃店面的使用範圍，尤其是包括增建物與公寓大廈的公設部份。如果增建物被拆除或道路拓寬影響到店面面積，則以調降租金或重訂契約方式補償租賃方。
營業地址的建物執照	租方承租前須特別確認店面的營業地址是否符合土地使用分區規範。如建物執照是屬於辦公或住家用途，就不可登記為商業使用。
房屋修繕原則	(a) 約定房東支付修繕費的時機與原則。 (b) 明定修繕範圍細項與責任歸屬，如主建築體、樑柱老舊引發漏水部份（房東負責）、承租人自行負擔的門窗及使用設備項目、公設毀損是否包含在內。
返回標的&親自點交	(a) 為保障雙方權益，房客搬入或遷離，最好與房東當面點交房屋內容與鑰匙。 (b) 因店面裝潢性質特殊，契約中應載明租賃期結束建物歸返房東時復原的原則標準，避免爭議。
租賃契約公證	(a) 雙方契約簽訂完成可至法院公證，使該契約具有強制執行力。 (b) 公證費用約7,000元，租賃雙方可協議各負擔一半。

空間規劃設計

把握預算、詳細溝通、掌握完工日期

　　咖啡館空間規劃，需要考量營業項目、設備器具與空間的動線效率，也要根據營業的客層屬性與立地商圈來調整。簡單說，客人若停留在店內時間長，桌椅的舒適度、空間寬敞性、店面氣氛、照明、冷暖色彩等都要加以規劃，店門則以開放性設計為佳，訴求親和力讓客人能夠輕鬆的進入店內。反之，如果客人停留時間短，則空間設計則不需要太著重在環境設備的精緻，而以明快的氣氛、專業咖啡為訴求，例如牆壁的色彩、咖啡豆的陳列，甚至在店內擺放生豆的麻布袋與陳列咖啡機具、烘豆設備等，都可塑造專業形象。

　　身為店主，應了解立地商圈的客層屬性與營業型態，再根據營業的設備項目與自己的施工預算，將自己要表達的店面形象與設計師做詳細溝通。現在裝潢工程都有專門公司從設計到施工統籌發包，省去店主監工的麻煩。但除了價比三家外，多方參考裝潢公司的裝修實例（可去裝潢公司過去的施工對象參觀並詢問評價），並帶領裝潢業者觀摩你心中理想的類似店面，彼此清楚並溝通裝潢的風格定位，而不致讓結果落差預期甚大。

　　另外可要求裝潢公司提供完整詳細的施工工程表，在裝潢合約上也要訂立清楚工程進度的時程與完工日期，並註明若完工日期延遲，裝潢公司需擔負的罰則。施工工程表於施工現場也要張貼，讓現場作業者也能掌握進度與完工效率。另外建議裝修前要對原建物狀況拍照存證，一方面可以確實比對裝潢前後的效果，另一方面裝潢過程中如果發生樓上樓下建物漏水、龜裂等狀況，存證照片可以做為釐清責任歸屬的證物。

　　最後提醒所有創業人，裝潢過程中店主雖然不用監工，但每日過去查看工程進展、以顧客的心態審視逐漸成型的店面是必要的，這樣才可以確實了解裝潢的規劃是否切合消費者的喜好與需求，一有設計上想法的出入立刻可與裝潢業者作溝通調整。

《施工流程圖》

空間動線、平面設計圖規劃

↓

裝潢風格、建材選擇、估價單、施工工程表

↓

契約簽訂、施工

→

工程驗收、設備進場安裝

↑

監工、預算控制、完工日期掌握

吧台設備設計重點

1. 應確認經營模式與所提供MENU型態。

2. 機器設備與生財器具的選用與配置考量,需配合實際菜單來選用。

3. 藉由專業設計師依照空間尺寸,適當設計吧檯位置與形狀。

4. 機器設備與物品須區分為熱、冷2個工作區,以避免工作流程上的衝突。

5. 冷區靠近門,即收銀台左右。

6. 熱區(煮咖啡、餐點)、回收區規劃於靠近吧檯尾端。

7. 當吧檯長度不足時,以後方為熱食區設備,可利用組合層架節省空間。

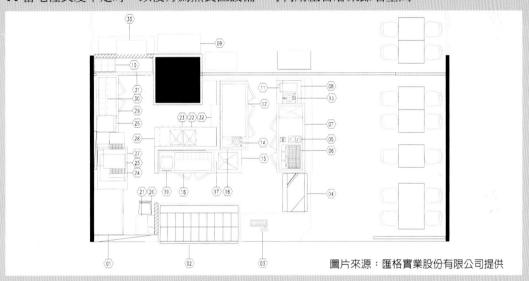

圖片來源:匯格實業股份有限公司提供

《設計圖與設備配置對應說明》

編號	設備名稱	編號	設備名稱	編號	設備名稱
1	立式4門冷凍冰箱	12	6呎工作檯冷藏冰箱	23	簡易式截油槽
2	冰淇淋展示櫃	13	鬆餅機	24	桌上型履帶烤箱
3	收銀機	14	數位高速攪拌機	25	旋風烤箱
4	3呎蛋糕櫃	15	開放式水槽	26	商用微波爐
5	義式磨豆機	16	冰箱上層架	27	烤箱置台
6	義式咖啡機	17	冰箱上層架	28	水槽上層架
7	6呎工作檯冷藏冰箱	18	5呎配料檯冷凍冰箱	29	5呎配料檯冷藏冰箱
8	200磅製冰機	19	烤餅機	30	微波爐層架
9	拖拉式冰櫃	20	過濾水系統	31	出菜工作台
10	保溫湯鍋	21	辦公區	32	出菜口平台
11	美式咖啡機	22	雙水槽工作台	33	出菜口平台

營業相關執照申請

Step1：決定事業體型態

要開店，需先向政府取得合法的營業登記權。先根據資本額與股東人數決定不同的事業體型態。以咖啡館來說，若人員組織單純（老闆一人或親友少人合夥），建議用行號申請，但若日後有發展成大型組織（如加盟、貿易進出口）的計畫，則建議採用為公司型態。

項目	行號（獨資、合夥）	有限公司	股份有限公司
事業體型態	某某咖啡館 某某商店、工作室	某某有限公司	某某股份有限公司
名稱限制	縣市內不可重複	全國不可重複	全國不可重複
資本額	無最低限制	25萬以上 （特殊行業例外）	50萬以上 （特殊行業例外）
股東人數	獨資1人 合夥2人以上	1人以上	2人以上 法人股東1人以上
責任歸屬	無限清償責任	以出資額為限	以出資額為限
公司登記	×	○	○
營利事業登記	○	○	○
營業稅身分	原則：使用統一發票 例外：小規模營業人（月營業額20萬以下）免用統一發票	使用統一發票	使用統一發票

◎註：資料日期2008年9月

Step2：營利事業登記

　　依現行的法律規定，一家咖啡館要合法營業，必須做好兩樣登記：經濟部主管的「營業登記」、財政部主管的「稅籍登記」兩項，以下就咖啡館一般小規模經營的事業型態→攤販、獨資與合夥的事業型態做程序說明。

　　無論是行號或是公司，皆必須先向主管機關辦理「營業登記」（即營利事業登記），辦理工商登記應備資料如下：

公司種類	申請人應備證件	辦理時程及規費
攤販	*申請人資格證明文件。 *最近半身一吋照片二張。 *飲食攤販加附醫療院所體檢表（含Ｘ光）、或衛生局依食品衛生法所頒發之健康證。 *設攤地點涉及私人土地檢附使用同意書。 *申請書乙份。	約5天
獨資	*營利事業統一發證設立變更登記申請書1份。 *營利事業登記卡2份。 *營利事業統一發證商號預查名稱申請表1份。 *負責人身分證影本1份（如為外國人加附居所證明及經濟部投審會許可文件影本各1份）。 *許可行業應檢附該事業主管機關核准之許可文件影本1份。	*約2週，須層轉核釋或會外機關者約2個月。 *規費新臺幣2,000元（登記費新臺幣1,000元，證照費新臺幣1,000元）。
合夥	*營利事業統一發證設立變更登記申請書1份。 *營利事業登記卡2份。 *營利事業統一發證商號預查名稱申請表1份。 *負責人及全體合夥人身分證影本各1份（如為外國人加附居所證明及經濟部投審會許可文件影本各1份）。 *合夥契約書1份（如所附契約書為影本，請加蓋全體合夥人印章）。 *許可行業應檢附該事業主管機關核准之許可文件影本1份。	*約2週，須層轉核釋或會外機關者約2個月。 *規費新臺幣2,000元（登記費新臺幣1,000元，證照費新臺幣1,000元）。

資料來源：青創協會創業圓夢網提供（2008年9月）

　　若所創之事業為獨資或合夥型態，則申請人直接向當地縣市政府建設局申辦營利事業登記。若所設立之事業體為「公司」（包括有限公司或股份有限公司），則須確定公司所在地設籍縣市，設籍在台北市，就要向台北市商管處登記，在高雄市則向高雄市政府申請，若設籍在北高以外的其他縣市，則要向經濟部中部辦公室申辦。

Step3：營業稅籍登記

營業登記完成後，就要向國稅局申請營業稅籍，可供報繳營業稅、營所稅及個人所得稅之用。建議若營業額每月低於20萬元，可主動提出「免用統一發票」小規模營業人申請，但需提出相關營業證明如：每月交易存摺，經由國稅局考量裁核。

種類	營業稅率	營利事業所得稅率	營業憑證
獨資、合夥行號	5%	25%	使用統一發票
有限公司	5%	25%	使用統一發票
股份有限公司	5%	25%	使用統一發票
小規模免用統一發票	1%	無	使用一般收據

Step4：消防安檢申請

依消防法規定，咖啡館是屬於甲類場所，一年需申報2次，可委託專業消防公司於現場勘查場所，報價進行檢修與申報。一般甲類場所未超過300平方公尺，只需要有滅火器及標示燈和照明燈，申報費用約2,500~3,500元，若店面場所是在大樓中，有其他的警報設備，申報費用會再提高。若遲遲不申報，消防單位可提報罰款、暫停營業甚至撤銷營利事業登記證等處分，所以消防安檢一定要記得申請。

Step5：咖啡館商標的設計與申請

消費者對於商家的形象是一種顧客主觀認知到店家整體印象，包含無形與有形的要素，有形的印象如店家的環境、產品與給人的整體服務氛圍，而店家商標的註冊申請，可以加強顧客的消費印象，鞏固有形印象的店家觀感，從而產生品牌價值與忠誠度，建立商標的價值，奠定未來市場競爭的利基。

目前是強調智慧財產權的時代，先註冊者先贏，當商標Logo設計好了，可以先到經濟部智慧財產局的網站http://www.tipo.gov.tw/ ，查詢所設計的Logo或中文、英文是否已有人註冊，網站上可直接下載申請表格，就相關資料提出申請，其服務電話為 (02) 2738-0007。

申請商標Logo所需備文件
1. 申請書
2. 具結書
3. 商標圖樣
4. 申請人營業證明委任狀（代理人申請時）

　　商標指定之商品/服務分為45大類，若從事的商品分屬不同商品歸類，就要逐項提出註冊申請。目前商標申請規費每一類3,000元、指定商品在同類中20項(含)者；同類21~60項為5,000元；61項以上規費是9,000元。若你的店日後有可能擴展營業與服務項目，建議可以一次註冊所有合適的商標項目，也許多花一點錢，但省下日後再度申請新增商標使用項目的時間與金錢，最重要的就是不會讓別人捷足先登。申請審查時間約需8個月左右，公告後也還需要等待3個月無人提異議，此流程才算大功告成，所以為了營業利益，宜儘速申請商標註冊。商標不一定要由公司申請，個人名義也可以申請。為了搶時效，可以在公司登記下來前，先以個人名義申請商標，待商標權核准，日後移轉給公司也是一種應變方法。

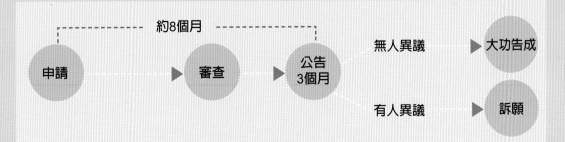

約8個月

申請　▶　審查　▶　公告3個月

無人異議　▶　大功告成

有人異議　▶　訴願

員工教育訓練流程

　　咖啡館屬於服務業種，其服務的感受在顧客消費心理中佔有重要的比例，且咖啡館的客人停留時間通常較長（不計入外帶店），因此一間成功的咖啡館，除了產品與店家別具特色，顧客在店內與咖啡館人員面對面時，也要能感受被店家重視與被關注的感覺。

　　賓至如歸的服務不一定侷限在制度化的服務規範，如接待客人要鞠躬、桌上紙巾規定折九十度角、電話響三聲要馬上應答等，但是要讓消費者對你的咖啡館留下深刻良好印象，願意一再光臨，第一線接觸時的員工態度，有著關鍵性的影響。不管在產品的專業性或是應答的得體度，在內、外場員工教育訓練上都應顧全。

　　負責製作產品的吧檯人員也可能面臨顧客的詢問，而外場服務人員也會應對到產品的諮詢。咖啡館人員的教育訓練重點，不但在於標準的工作規範，也要著重人與人之間的溝通與應對技巧，如顧客上門的招呼語、主動的詢問與提供服務、記得顧客的臉孔與喜好，友善的服務態度，最重要的一帖服務特效藥「微笑」，會讓你的咖啡館即使沒有星級裝潢，你的客人也能從中得到滿意的歸屬感。

開店前的準備作業

1.內場人員的工作準備事項
❶ 吧檯、餐廚區清潔
❷ 檢查、整理檯面餐飲器具
❸ 檢查物料庫存、確認訂貨狀況
❹ 備料、準備水罐與各項營業前置物品

2.外場人員的工作準備事項
❶ 清潔內外場地
❷ 整理、陳設桌面
❸ 櫃檯清潔與零錢準備
❹ 店內燈光、空調、音響準備

營業開始的基本服務流程

Step1：迎賓
微笑招呼→引客人到位入座→倒水杯→遞菜單→介紹產品→離開稍候(注意客人點單動態)

Step2：點單
寫單→複述客人點單內容→詢問餐飲有無特別要求(寫單上務必註明清楚)

Step3：送上菜、飲品
注意吧檯出餐效率(勿讓客人久候或掉單)→提醒客人將送上餐飲→從客人右手方送餐(注意送餐安全，托盤務必平穩)→請客人慢用

Step4：中場服務
隨時注意客人水杯狀況(勿讓水杯空杯)→用完的餐飲先詢問後回收

Step5：結帳
確認帳單金額與項目→當面確認收到款項與找零數目

Step6：送客
確認客人坐位是否遺漏物品→微笑問候道別

Step7：重新設桌
盡速將桌面清潔並恢復原狀

服務業態度十大忌諱

1. 與客人交談時目光錯開

2. 當著客人面與同事聊天玩笑

3. 當客人面與同事爭執

4. 客人在場時，大聲對員工說話

5. 特別照顧某些客人

6. 隨意探詢客人隱私問題

7. 與客人談論政治或宗教性敏感話題

8. 工作時與熟悉客人久聊、忽略現場其他客人需求

9. 面對顧客要求，斬釘截鐵的否決（就算是無理要求，也可婉轉技巧性拒絕）

10. 直指客人錯誤，不留給顧客台階下的空間

店家危機處理與服務應變

　　當店內發生危機狀況，如客訴或停電地震等其他原因時，現場第一時間的應變技巧，往往決定客人的感受與態度的發展。一般來說，會產生客人抱怨的狀況，多半是由服務的狀況引起，當店家服務確實有所缺失時，立即的道歉與處理動作，是平息顧客怒氣最有效的方式，絕對不要閃避問題甚至推卸責任，這反而會造成客訴狀況越發惡化。若店家沒有疏失，純粹是客人行為與態度失控，首要應變方式是先技巧性轉移現場，讓其他客人不受到牽連影響再作後續處理。

危機狀況	服務應變技巧
●送餐速度異常 ●點餐點送錯 ●餐點狀況不佳（熟度、溫度、味道）	1. 即時道歉。 2. 確認點餐單（點餐系統）的項目與廚房出餐狀況。 3. 回覆客人—不好意思，您的餐點馬上就到了。 　　　　　　—對不起，馬上為您重做一份。
●不小心打破盤子 ●不小心將飲料淋到客人身上	1. 即時道歉。 2. 盡速幫客人清理乾淨。 3. 若弄髒客人衣物，需請主管出面道歉，並協調後續處理（如幫客人送洗或賠償洗衣費等）。
●客人無理取鬧/酒醉/騷擾店內	1. 請主管出面協調。 2. 儘量帶客人至櫃檯區或請出店外協調。 3. 若狀況無法改善，只好報警處理。 4. 向其他客人致歉。
●突發性停電	1. 保持冷靜，先宣佈店家已進行設備檢查，請客人留在座位上等候。 2. 迅速檢查設備問題，準備好臨時發電系統。 3. 恢復電力，向客人致歉。
●地震	1. 切勿驚慌，先掌握好現場秩序，請客人躲在桌下/帶領客人離開現場。 2. 切勿讓客人驚擾奔走，造成更大危險。

擬定行銷策略

　　不同店面型態有各自的經營特色，依據個人店面的特色做出口碑，再組合行銷的6P手法（產品、地點、促銷、價格、形象個性、公關），將咖啡館的經營與服務信息傳遞出去，促銷產品和服務以引發消費者購買慾望，穩定淡季的營運波動，這就是成功的行銷。（在本書的店家採訪部分，也會依店家的行銷6P加以分析，讓讀者明白不同的型態與環境，有不同的營業策略對應。）

　　目前常用的行銷通路主要分店頭文宣與大眾媒體兩大類，其中可行的行銷方法與優缺點，視店家的宣傳預算與活動進行配置。

行銷通路與策略模式

店頭文宣通路	媒介物：街頭DM、店頭海報，傳真目錄、店卡、布條、旗幟。 行銷方案： (1) 辦公大樓傳真菜單→蒐集各大樓傳真電話，定期傳真菜單。 (2) 特殊節慶推銷→表演節目、展覽藝術活動、現場抽獎娛樂活動。 (3) 淡季時段推銷→買一送一、餐飲折扣券、附贈小點心、優惠組合、滿額送精美小禮或優惠折扣、試喝新品。 (4) 會員卡制度→會員專屬優惠。 優點：行銷活動範圍廣、時間彈性大、話題性強。 缺點：曝光範圍有限，消費者回應率無法預期。	
大眾媒體通路	A 廣告行銷	媒介物：報章雜誌、廣播電視等。 行銷內容： (1) 宣廣產品與服務。 (2) 刺激消費者需求。 (3) 宣傳餐飲新品，強調流行特色。 (4) 加強淡季促銷。 優點：曝光率強、媒體流量大。 缺點：廣宣費用高，效果優劣無法確實預期。
	B 網路廣宣	媒介物：電子郵件廣告、搜尋引擎關鍵字廣告、網路美食部落格、餐飲評鑑、網友心得分享。 行銷方案： (1) 蒐集顧客電子郵件地址，寄送行銷訊息。 (2) 店面網站，定期更新店內產品與活動訊息。 (3) 邀請出名的網路美食部落格作者至店內試吃，發表試吃心得文章。 優點：互動性強、廣宣費用低，效果顯著。 缺點：美食評論主觀性強，產品與服務需到達一定的穩定性才建議網路廣宣，否則反而有可能引發負面評價效果。

掌握店務的管理利器：POS餐飲管理系統

　　很多創業者遇到的問題不是在產品的技術面，而是在經營的分析困境。身為老闆就必須時時掌握銷售與進存貨狀況，對於營業額分析與利潤的敏感度要高，掌握顧客的喜好變化，才能掌握商場變動趨勢。傳統餐飲業的作業方式都是以手寫單點餐和收銀機為主，收銀機只能簡單處理收銀、結帳與發票等基本作業，所能提供的也僅限於每日營業總金額和部門銷售統計等基本資料，而手寫單方式不但耗工費時且容易因服務人員的筆誤，或者部門掉單導致營收無法平衡。但隨著網路與電腦化的普及，使用POS系統則簡化了所有的人工作業，並協助建立店內的工作流程。其優點如下：

操作介面非常人性化、容易上手

　　有的系統介面能夠以店內桌位的平面圖來顯示，而觸碰式螢幕，讓打單程序更簡化。連線型的菜單印表機，也讓櫃檯人員一次打單，廚房與吧檯廚師就能立即接到單據。若店面坪數大或樓層多，可合併掌上無線PDA點餐系統，服務人員在桌邊點餐時，就能與櫃檯、吧檯、廚房系統連線，提高點餐速度，效率高零誤差，更能節省人力成本，有效提升店家整體服務品質。

POS系統作業流程圖

顧客上門
服務生引導入座
↓
顧客點菜(退菜) ── 服務生記錄菜單送至櫃台。
↓
菜單輸入電腦 ── 櫃台將菜號輸入電腦【PDA無線點菜器】
↓
廚房列印菜單 ── 櫃台確認菜單後，立即從廚房或吧檯印出菜單。
↓
廚房依單備菜 ── 跑堂將廚房做好之餐品分送至各桌。
↓
櫃台買單結帳 ── 結算帳單並印出發票。
↓
結帳資料存入電腦 ──
(1) 作業時可立即查閱營業狀況。
(2) 打烊後印日報表。
(3) 平時可依需要列印各式營業分析報表。

※資料來源：凌成科技有限公司提供

會說話的POS系統──表達顧客心聲的營業報表

POS系統功能相當多，最重要的使用價值在於能快速提供即時的營運報表分析，如銷售量統計、當日（月）暢銷（滯銷）產品排行榜、同時段產品分析報表、平均客單價消費、時段消費人數等數據，這些數據代表著顧客對店內產品的需求與心聲。例如：最受歡迎的品項、不受歡迎的產品、淡旺季的起落等等，此資訊可讓老闆依此做出正確的銷售決策。另外資料庫功能也能建立會員群或廠商、庫存進貨等資料表單，大大加強營運管理的方便性。

選購時須考量店面營業型態的需求，在導入POS系統前，明確掌握店面的工作流程、營業型態分析（是單店面、多店面或是連鎖型態的經營），事先和系統科技公司作詳細溝通，了解可以支援的程度、維護效率、系統擴充性。一般來說，POS系統的新使用者會較注重價格和功能性，而使用過的店家則重視支援性，擁有多年從事POS系統整合與銷售經驗的凌成科技有限公司總經理何榮華先生，提出幾項選購POS系統的注意事項做為創業者的參考：

一、考量系統特性與價格	**1.套裝軟體價格較低，穩定度高，較容易維護與上手** 專案系統擴充性較高，可根據營業型態的改變作大幅度程式的修改，但相對來說價格就偏高，使用上也較複雜。以一般店家來說，一般POS套裝軟體的實用性已經足夠。 **2.注意隱藏性成本** 一套POS系統所需的設備包含主機、發票機、點單列印機、錢櫃、無線PDA等，價格約在5~8萬元不等，但一家咖啡館需要的設備通常不只一套，這些在系統公司的報價單上都會註明清楚。若某些硬體設備店家已具備，也可詢問系統公司是否能連結使用，以省下添購設備的費用。 **3.採購後的系統維護、教育訓練等部分，是否有任何費用產生？** 例如：硬體保固是否有包含到府維修或者軟體操作教育訓練是否有限制時數或人數等延伸出來的費用，都需要進一步了解清楚。
二、留意系統科技公司背景	一套POS系統的使用是長長久久，使用過程中出現任何問題，系統公司的維修效率非常重要。凌成科技何總經理表示，選擇系統公司應注意是否為台灣本土開發的公司。若其軟、硬體是和本土公司的電腦部門、工廠開發配合的話，通常品質與維修效率較高，軟體更新的速度也快，若使用上有問題，系統公司的服務人員也較容易掌握解決重點。
三、第一線系統人員提供完善的服務與教育訓練	有的科技公司在提供店家教育訓練部分會有時數的限制，超過即有費用的產生，因此店家要多注意科技公司人員專業知識與服務效率，這牽涉後續長久性的服務與營業績效，不可不慎重考慮。

凌成科技何總經理表示，除以上的注意事項，導入POS系統最重要的還是有賴店家與科技公司的詳細溝通。系統科技公司應要有能力根據店家的需求適度調整POS系統，讓店家在使用上更得心應手，發揮營業上最大效益。強大的技術支援和迅速的服務效率，是創業者導入POS系統的最佳法門。

設備、原物料採購資訊

吧檯設備

▶ 食物調理機（冰沙機）

外型尺寸：長21×寬23×高46cm；
容量2,000cc
用途說明：可製作果汁或冰沙。

◀ 義式全自動咖啡機

外型尺寸：長33×寬55×高65cm
用途說明：可製作義式咖啡，可設
定產品名稱並具有定量功能。
圖片來源：匯格實業股份有限公司
提供

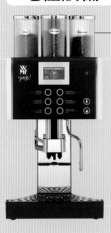

▶ 電磁爐

外型尺寸：長33×寬43×高10cm
用途說明：可加熱或煮製材料所使
用的工具。
圖片來源：匯格實業股份有限公司
提供

▶ 磨豆機

外型尺寸：長37×
寬57×高22cm
用途說明：用來將
咖啡豆研磨成咖啡
粉。

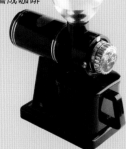

▲ 厚餅單圓鬆餅機

外型尺寸：長26×寬37×高
31cm；煎盤中18×2.5cm
用途說明：若店家有販售鬆
餅，則可用來製作厚2.5cm
的鬆餅。

▲ 五尺冷凍冷藏工作檯

外型尺寸：長150×寬70×高80cm；容
積300L
用途說明：用來冷藏儲存咖啡、茶
飲、冰沙、輕食等相關物料。

▶ 製冰機

外型尺寸：長76×寬
81×高154cm
用途說明：接上給水
系統可自動製作立方
冰塊的機器。

▼ 半自動咖啡機

外型尺寸：長73×寬54×高46cm
用途說明：用來製作義式濃縮咖啡
的機器，其蒸汽管可以打奶泡。

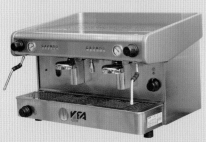

▲ 單孔熱水機

外型尺寸：長23×寬28
×高38cm
用途說明：直接接在水
龍頭上使用，打開即為
沸騰的熱開水。

◀ 三明治機

外型尺寸：長26×寬
44×高24cm
用途說明：上下有紋
路的加熱盤，可加熱
帕尼尼（Panini）三
明治，並可壓出如碳
火烤出的紋路。
圖片來源：百懋國際
股份有限公司提供

器具&耗材

▶ 雪克杯（搖酒器）

外型尺寸：分有360cc(小)、530cc(中)、730cc(大)不同容量
用途說明：可將材料充分混合均勻，並使其產生泡沫，讓飲品更美味。

◀ 盎司杯（量酒器）

外型尺寸：分有0.5oz/1oz、1oz/1.5oz兩種不同容量
用途說明：測量濃縮汁、糖漿、果露等液態材料的工具。

◀ 咖啡豆匙·吧台匙

外型尺寸：分有21.5cm(L)、32cm(L)/26cm(L)不同長度
用途說明：咖啡豆匙用來量取咖啡豆或咖啡粉（1匙約8公克），吧台匙為攪拌溶解材料用。

▶ 手沖細口壺

外型尺寸：1L~1.8L
用途說明：內裝熱開水後，用來沖泡咖啡或花草茶。

▶ 虹吸壺Syphon (HARIO)

外型尺寸：TCA3(3人份)、TCA2(2人份)
用途說明：煮製咖啡的沖煮器之一，使用方法請見P62。

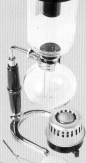

▼ 過濾杯·濾紙

外型尺寸：過濾杯分有單孔、三孔的滴濾設計，濾紙分有漂白處理(呈白色)和未漂白處理(呈土黃色)2種
用途說明：用來滴濾咖啡的器具和耗材，使用方法請見P68。

▲ 咖啡杯組·花茶杯組

外型尺寸：依店家需求，選擇不同容量的杯組
用途說明：用來盛裝咖啡、花茶使用的器皿。

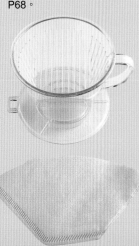

▲ 咖啡專用大沖袋組

外型尺寸：以一組為單位，包含三角沖架·法蘭絨布
用途說明：用來沖煮大量冰咖啡的器具，使用方法請見P78。

▲ 壓榨器

外型尺寸：依店家需求
用途說明：使用於壓榨柑橘類的水果，例如柳橙、檸檬、金桔。

◀ 耐熱玻璃花茶壺

外型尺寸：600cc、400cc
用途說明：可用來沖泡花茶的茶壺。

▶ 鮮奶油噴槍·氮氣空氣彈

外型尺寸：鮮奶油噴槍以一組為單位，氮氣空氣彈10入/盒
用途說明：用來製作發泡鮮奶油的器具，使用方法請見P96。

◀ 二心一爐（瓦斯）

外型尺寸：通常以一組為單位
用途說明：一邊可煮熱開水，一邊可以使用虹吸壺來煮製咖啡。

◀ 雪平鍋

外型尺寸：直徑22cm
用途說明：鋁材質，導熱快，可用來做為加熱液體材料的器具。

物料

糖 類

▼ 細砂糖

容量規格：100包/袋
用途說明：細砂糖一包8公克，常用於熱飲的製作。

▲ 果糖

容量規格：25L/桶
用途說明：適用於冷飲，若用於熱飲上則較易產生酸味而影響口味。

▲ 方糖

容量規格：72顆/盒(5g/顆)
用途說明：適用於手工咖啡的製作，通常是搭配套組來呈現。

▶ 結晶冰糖

容量規格：100入/包
用途說明：結晶冰糖一包8公克，顆粒較細砂糖粗。

◀ 蜂蜜

容量規格：700cc~5斤/桶
用途說明：具有圓滑的甜香和豐富的營養，搭配冰咖啡或熱咖啡皆宜，在花草茶、水果茶中的運用也很普遍。

酒 類

容量規格：依店家需求，選用不同酒類
用途說明：和咖啡做搭配使用，常見的有君度酒、卡魯哇咖啡酒、奶油酒、杏仁酒、薄荷酒、白蘭地、威士忌、蘭姆酒。

▼ 果露糖漿

容量規格：依店家需求，選用不同口味
用途說明：和咖啡做搭配使用，常見的有焦糖、榛果、香草等口味，也可利用其顏色，做出色彩繽紛的分層咖啡，極具有賣相。
圖片來源：匯格實業股份有限公司提供

奶製類

◀ 奶精粉

容量規格：1磅/包
用途說明：用於調製乳製類產品的材料。

▶ 奶油球

容量規格：10cc/顆(20顆為1包)、5cc/顆(50顆為1包)
用途說明：為小容量的鮮奶油包裝，通常是隨咖啡附上給顧客自由使用。

▶ 煉乳

容量規格：375公克/罐
用途說明：用於調製乳製類產品的材料，具有甜度。

◀ 鮮奶油

容量規格：1000cc/盒
用途說明：為製作發泡鮮奶油的材料，須搭配鮮奶油噴槍組操作使用。

▲ 牛奶・豆漿

容量規格：豆漿選用原味含糖產品，牛奶可依需求選用不同乳脂含量
用途說明：加入飲品中拌勻使用，或將牛奶、豆漿打成奶泡加入咖啡中使用。

▲ 紅蓋鮮奶油

容量規格：500cc/瓶
用途說明：為大容量的鮮奶油包裝，和奶油球屬同一種材料，加入咖啡中可提升奶香味。

咖啡物料建議口味參考表

品名	單位	品名	單位
各式咖啡豆		Teapresso茶葉	
夏威夷（科那）	磅	玫瑰鐵觀音茶末（600g）	包
黃金曼特寧	磅	桂花烏龍茶末（600g）	包
非洲（耶加雪夫）	磅	炭焙烏龍茶末（600g）	包
肯亞AA	磅	濃香烏龍綠茶末（600g）	包
義大利進口Musetti 咖啡豆	磅	熱帶水果紅茶末（600g）	包
特級義大利咖啡豆	磅	熱帶水果綠茶末（600g）	包
義大利咖啡豆	磅	帝瑪錫蘭紅茶包（100入）	盒
曼特寧	磅		
曼巴	磅	各式濃縮汁	
特配冰咖啡	磅	香魁克（濃縮柳橙汁，2Kg）	罐
		野生百香果濃縮汁（640cc）	瓶
各式果露		鳳梨濃縮汁（2.5Kg）	罐
香草果露（1000cc）	瓶	黑糖漿（5Kg）	罐
焦糖果露（1000cc）	瓶		
榛果果露（1000cc）	瓶	各式粉類	
薄荷果露（700cc）	瓶	奶綠抹茶冰沙粉（1Kg）	包
玫瑰果露（700cc）	瓶	摩卡咖啡冰沙粉（1Kg）	包
栗子香草果露（700cc）	瓶	薄荷巧克力冰沙粉（1Kg）	包
吉尼士楓糖漿（750cc）	瓶	原味冰沙粉（1Kg）	包
吉尼士荔枝糖漿（1230cc）	瓶	義大利進口巧克力粉（1Kg）	包
		皇家奶精粉（1磅）	包
各式醬類			
巧克力醬（1.3Kg）	瓶	其他	
奶茶焦糖醬（1.3Kg）	瓶	龍眼花蜜（5斤）	桶
桑果小紅莓裝飾醬（454g）	瓶	優質果糖（25Kg）	桶
白巧克力裝飾醬（454g）	瓶	水晶冰糖包（100入）	包
黑巧克力裝飾醬（454g）	瓶		
蜂蜜柚子茶（2Kg）	罐		

生財設備廠商一覽表

廠商	商品項目	電話	地址
海銓餐飲食品有限公司	營業用半自動咖啡機、教育訓練、開店輔導、吧檯設備規劃	(02)2562-1786	台北市中山區中山北路一段92號1樓
旭森商業有限公司	各式餐具、杯具批發	(02)2501-9000	台北市松江路235巷33號1樓
旭麗企業社	廚師服、制服、餐服設備、飯店之日常用品	(02)2501-2214	台北市中山區民生東路二段147巷5弄19號1樓
匯格實業股份有限公司	全自動咖啡機、美式咖啡機、食物調理機、萬能蒸烤箱、履帶式烤箱、開放炸鍋、冰沙機、智慧型沖茶機	(02)2758-2288	台北市基隆路一段420號11樓
威立國際實業有限公司	吧檯設備、動線規劃、教育訓練、開店諮詢	(02)2546-9209	台北市復興北路467號1樓
百懋國際股份有限公司	義大利La San Marco半自動咖啡機、義式Panini三明治機、法國Santos榨汁機	(02)2504-1425~7	台北市農安街164號3樓
王策股份有限公司	提供咖啡機、其他週邊相關產品的銷售、諮詢、專業售後服務	(02)8797-8288	台北市內湖區環山路一段28巷17號B1
義式企業有限公司	ELEKTRA義大利專業咖啡機	(02)2658-9660	台北市內湖區堤頂大道二段475號1樓
新濱江	免洗餐具、塑膠總匯、南北什貨	(02)2509-4383	台北市龍江路356巷82號
博翔實業有限公司	餐服備品、其他備品	(02)2718-2185	台北市復興北路427巷17號1樓
大慶冷凍餐飲設備	冷凍櫃、蒸烤箱、洗碗機、製冰機、蛋糕櫃…等	(02)2303-1999	台北市中正區泉州街18號之1
老爸咖啡有限公司	義式咖啡機、磨豆機	(02)2278-1563	台北縣三重市光復路一段83巷8號6樓
立峰興業有限公司	各式咖啡器具(喬尼亞咖啡專櫃)	(02)8283-6535	台北縣蘆洲市復興路323巷162號
漢霖記帳士事務所	公司設立、稅務諮詢、創業輔導、商標登記	(02)2991-7751	台北縣新莊市昌平街82巷13弄7號1樓
嵩格有限公司	專營二手霜淇淋機租售	(02)2275-4918	台北縣板橋市光華街39巷18號
卡提咖啡有限公司	營業用半自動咖啡機、各式器皿	(03)369-0809	桃園縣八德市中華路217號
盛晉餐具有限公司	磁器、杯子、其他備品等	(03)956-5701	宜蘭縣羅東鎮民族路72號
醇品貿易有限公司	彩藝積層包裝、咖啡包裝、單向排氣閥、封口棒	(04)2212-9100	台中市東區樂業路353號

備註：廠商只列出部分資料，其他相關商家請上網至「中華黃頁http://hipages.hinet.net/default.asp」查詢

物料廠商一覽表

廠商	商品項目	電話	地址
海銓餐飲食品有限公司	各式咖啡豆、進口果露、糖漿、茶品、特殊FC碎料供應(萃取、茶包專用)	(02)2562-1786	台北市中山區中山北路一段92號1樓
亨玖企業有限公司	各式洋酒類(啤酒、葡萄酒、烈酒、香甜酒)	(02)2935-4462	台北市文山區景福街204號1樓
淳品企業有限公司(品皇)	各式咖啡物料、茶品、各式糖漿	(02)2561-0556	台北市吉林路26巷23號1樓
匯格實業股份有限公司	Teisseire法國天然果露、CafeDAmore冰沙粉、巧克力粉、濾油粉、KEY清潔劑、Jubilee濃縮果汁	(02)2758-2288	台北市基隆路一段420號11樓
威立國際實業有限公司	各式進口咖啡、花茶、進口果露	(02)2546-9209	台北市復興北路467號1樓
宣洋實業股份有限公司	西洋花草原料、特殊FC碎料(萃取、茶包專用)及OEM代工	(02)2523-8800	台北市中山區南京東路二段76號9樓
喬尼亞咖啡專櫃(門市)	德國Konitz馬克杯總代理、代理各式進口咖啡/茶杯/器皿	(02)8283-6535	台北市長安西路70號1樓
百懋國際股份有限公司	Davinci風味糖漿/巧克力醬/焦糖醬/白巧克力醬、義大利Segafredo咖啡豆、奧地利Wildalp阿爾卑斯山礦泉水	(02)2504-1425~7	台北市農安街164號3樓
王策股份有限公司	各式進口咖啡豆、進口果露、粉類	(02)8797-8288	台北市內湖區環山路一段28巷17號B1
義式企業有限公司	各式進口咖啡豆、1883果露、英式加味茶、Lyons進口裝飾醬、墨西哥餅皮	(02)2658-9660	台北市內湖區堤頂大道二段475號1樓
老爸咖啡有限公司	各式咖啡物料、進口可可粉、比利時餅乾	(02)2278-1563	台北縣三重市光復路一段83巷8號6樓
佈橙股份有限公司	花果茶、咖啡等飲品之原物料	(02)2299-2629	台北縣五股鄉五股工業區五權六路26號
圻鋁國際有限公司	德國花草茶、德國果粒茶、英國亞曼紅茶、紅茶、綠茶等專業餐飲用茶類飲品	(02)2999-1479	台北縣三重市重新路五段609巷4號10樓之7
漢翔咖啡食品有限公司	各種進口咖啡豆、各式冷熱飲品材料	(02)2995-0711	台北縣三重市中興北街155巷9號5樓
卡提咖啡有限公司	天然花果茶、法國Teisseire天然果露、世界各國精選有機咖啡豆、Twinings唐寧茶	(03)369-0809	桃園縣八德市中華路217號
茂霖食品股份有限公司	咖啡物料、各式糖漿、各式果露、調味粉類	(06)510-0599	台南市科技工業區科技五路157號

店家經驗談 1

亞爾方索
因地制宜適時轉型的複合式咖啡館

【店家簡介】
- 店齡：半年（採訪日期2008年9月）
- 員工人數：5名
- 營業時間：08:00~21:00
- 公休時間：無
- 招牌特色：精緻商業套餐組合
- 地址：台北市忠孝東路一段160號
- 電話：(02)2397-0908
- 熱門人氣產品：焦糖瑪奇朵/80元、金桔茶/80元、脆皮雞腿飯/170元、青醬松子義大利麵/180元、碳烤肋排飯/180元

繁忙的忠孝東路鄰近台北火車站、高鐵、捷運站，眾多辦公大樓與大型商場林立，人潮洶湧，是創業者眼中的黃金地段。多少創業者希望能在這區域尋覓到黃金店面，在旁人眼中或許幸運，然而在97年2月接手善導寺捷運站旁的兩層樓店面--「亞爾方索義式麵坊咖啡館」的老闆安禾蒼先生卻不這麼認為。「再熱鬧的商圈還是有地域性。忠孝東路上馬路兩側，人潮流量截然不同，有時巷子內的店家熱鬧滾滾，而大馬路旁的店家卻門可羅雀，並不是著名商圈或大馬路旁就是黃金店面，開店前還是要觀察地域性，開店後調整自己的營運方針，才有所謂的競爭力。」安老闆分析道。

觀察顧客需求 彈性調整經營方向

亞爾方索位於忠孝東路一段，離善導寺捷運站走路不到3分鐘的距離，附近有辦公大樓與公家機關（如林務局、審計部、教育部），還有北商、開南、成功中學幾個學區，營業地點看起來優勢十足。附近店家多以中餐為主，西餐底子出身的安老闆於是鎖定上班族群與學生群，開發美味但平價的義大利麵套餐，結合手工咖啡與飲料，來突顯出亞爾方索在該區與眾不同的競爭特色。一客定價150~180元的義大利麵套餐與手工咖

啡，加上舒適的咖啡館環境，初期推出，附近顧客反應卻不熱烈，生意未如預期。

「我花了3個月的時間不斷的觀察附近的店家與詢問客人反應，才了解這裡的上班族群年齡層多在35歲以上，用餐習慣還是以中餐為主。」安先生了解到客層需求，當機立斷立刻推出精緻的中式套餐組合，為了和附近的便當店做區隔，特別在主菜的品質加碼，店內最受歡迎的脆皮雞腿飯，強調料理作工的精緻，用一夜時間久醃入味的雞腿肉，由專業師傅入鍋油炸，火侯控制得當讓雞腿肉鮮嫩多汁、表皮香脆不油膩，而套餐所附的咖啡均採用高壓萃取、香醇濃烈，熱飲冷嚐都有其芳香口感，推出後大受好評，是店內POS餐飲管理系統中的點餐首選。

開咖啡館不是只能賣咖啡飲料，須視當地客層的需求做調整，有能力開發、推出滿足客人需求的產品，才是成功的契機。而了解自己產品定位雖然很重要，但視當地商圈習性而預留彈性空間做變化更為重要，開店不是自己關起門來開，而是要跟著顧客需求做調整。

創業路迢遙 經驗中學習營業效率

民國73年安先生在松江路開了人生中第一家簡餐店，投資40~50萬元，營運1年

半，最後卻因廚房人事溝通不良提早結束營業，小虧收場。第一次失敗經驗讓安先生痛定思痛，決定親自到廚房好好學習。「當老闆必須了解內、外場的運作細節，一旦人事異動開了天窗，可以馬上救急填補缺位，與工作人員的溝通也比較容易。」民國79年安先生捲土重來，在民生社區附近開了第二家咖啡館，看準店面位於住商合一的商圈，附近也沒有同業競爭，安老闆第二家咖啡館順利營運了7年，不但在當地做出自己的店面特色，也學到許多寶貴經驗。

「咖啡館翻桌率低，客人來咖啡館都有久坐的心態，所以產品的定價很重要。低翻桌率的考量下，產品價格的利潤空間要抓好，高毛利的飲料類產品可以彌補低毛利餐點的利潤，但如果為了同業競爭或爭取客數壓低價錢，沒有精算好自己的利潤成本，會做得很辛苦。」清楚自己定位是精緻型咖啡館，安先生在衡量來客數、翻桌率和店內的用餐品質後，再三調漲自己的套餐價格。「賣150元的套餐，門外客人大排長龍，但桌位根本容納不了這麼多客人，而且也會降低店內的用餐氣氛與品質。」所以安先生調漲產品價格，讓店內來客數與翻桌率漸趨平穩，客數雖減少但毛利拉高，也維持了咖啡館客人的用餐品質，皆大歡喜。了解自己的產品定位與消費客層，衡量咖啡館的納客能力，訂定產品的利潤空間和走向，才不會跟著市場隨波逐流，這樣的經營概念一直持續到經營亞爾方索。

堅守市場定位　善用優勢配套新產品

「善導寺附近多的是平價便當和簡餐，但咖啡館可提供久坐的舒適環境與團體聚餐的包廂功能，加上精緻的手工飲品和套餐，從這樣的市場利基點出發，消費者可以接受。」安老闆因應市場推出精緻的中式套餐後，來客數明顯提升，目前中餐的點餐率高達七成，為了吸引業務客層，亞爾方索提供免費無限上網的服務與電腦插座給商務型顧客，並致力開發週一～週五間時段公司行號團體的包場方案，好善加運用二樓30多坪的營業空間。

開店至今近半年，安先生為了跨出咖啡館的地域限制，決定增闢新的營業路線--中午外送便當市場。「能夠做便當外送生意，是因為我有現成的廚房和足夠的人手，這是一般簡餐咖啡館可能做不到的。」安先生詳細說明，為了提高營業額並帶出咖啡館的名氣，他設計了外送便當套餐，與便當店相當的價位卻提供消費者更大的優勢產品——特大杯手工水果茶飲，份量足足有700cc。「我認為以不影響店內營業為原則下，去開發新市場是一種彈性的商業策略。」如果需要另增人手或生產線才能開發的市場，安先生就不贊同了，「成本一定要先顧好，才能看到利潤。」

首波訂便當送超值手工飲料的1000份DM發出後，一天增加外賣40份便當，目前約佔總營業額的1/5，但安先生並不滿意。「DM的效應是一時的，外送的市場要長期且穩定才是真正的收入，而且附近便當市場偏向價格取向，怎樣讓消費者感受到便當的精緻與手工飲品的附加價值，是我還要努力的地方。」

租用設備替代頂讓　紓緩金流壓力

亞爾方索開業近半年，客數與營業額尚未達到平衡的狀態，安先生仍不斷思索營運的策略與調整空間。「咖啡館的位子多、成本高，所

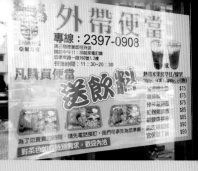

以開業前一定要有至少半年到1年的週轉金準備，才不會讓自己壓力過大。」為了節省成本，安先生和前店主洽談頂讓金時，提出替代頂讓方案。以租設備的方式替代頂讓，一方面前店主可以不用再負擔空轉的房租，馬上就有租金收入，另一方面新店主不需馬上付出大筆頂讓金，就可以利用現有的設備立刻上手營業，雙方都有利基點，所以用月租方式替代頂讓來談判，安先生這套策略果然有效的降低成本負擔並免除裝潢壓力，為一開始營運尚未達到平衡點的現金流量爭取到喘息空間。

創業建言——
衡量得失底限，勇於多方嘗試

20多年開店經驗，對於咖啡館的創業分享，安先生思考後回答：「要先衡量自己可以失去的底限，然後在這之上永遠不要怕多方嘗試，並具足所有的專業。」對於行銷策略，安先生則以行銷產品多年的心得指出：「立足自己產品的優點，了解自己的弱點，從中找出符合市場的需求。」而開店當老闆最重要的條件呢？「脾氣修養要好，耐心要足夠，懂得在各色不同的客人、員工中應對，也保有自己的定見，這是很重要的。」安先生笑著，一路風浪走來，讓他更了解創業的箇中滋味。深諳自己定位的亞爾方案，繼續在繁榮的商圈中，往平衡的營運之道邁進。

行銷6P剖析表

6P	內容
店家特色	1.精緻型中西套餐 2.團體聚會或洽公的場所
產品	精緻商業套餐、義大利麵、各式咖啡飲品
地點	商圈：辦公商業區 客層：以商務辦公族群為主，年齡層分佈30歲以上居多 優點：交通便利、辦公大樓多 缺點：位於商區邊緣，不在主要消費區
價格	咖啡飲品平均80元，套餐價位平均170元
促銷	1.精緻便當+超值飲品外送 2.全店免費無線上網 3.二樓團體包場優惠方案 ❶週一～週五中午11:30~15:00，200元/人(50席) ❷早上、晚上時段4000元/場
公關廣宣	以DM發送為主 ◎建議事項： ❶建議可收集附近辦公大樓傳真電話，傳真菜單目錄，開拓便當外送市場和團體包場。 ❷可製作集點卡或會員卡，發送團體客人，以刺激回店率。

6P是指：產品(Product)、地點(Place)、價格(Price)、促銷(Promotion)、店家特色(Personnel)、公關廣宣(P.R)

◎營運分析簡表（表一）

項目	金額(元)	佔總收入比例
總收入	459,000元	100%
原物料支出	206,550元	45%
人力開銷	130,000元	28%
水電雜支	20,000元	5%
店面租金	80,000元	17%
設備租金	20,000元	5%
利潤	損益平衡	

◎營運分析簡表（表二）

項目	數字/比例	備註
開業資金	800,000元	裝潢、器具費用、租金、四個月押金
固定開銷	436,550元	租金、物料成本、人事費用
平均利潤	損益平衡	
投資成本回收期	預估1~2年	

店家經驗談 **2**

551咖啡館
蔬食號召的溫馨家庭風咖啡館

【店家簡介】

· 店齡：2年（採訪日期2008年9月）
· 員工人數：正職2名
· 營業時間：中午11:00～14:00，晚上17:00～21:00
· 公休時間：每週四
· 招牌特色：咖啡、花果茶、義式蔬食
· 地址：台北市北投區中央北路四段551號
· 電話：(02)2892-1551
· 熱門人氣產品：焦糖瑪奇哈朵/140元、摩卡奇諾/140元、咖哩石鍋拌飯/140元

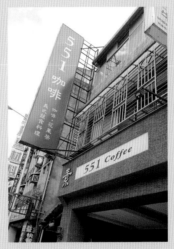

走出關渡捷運站，熾熱的艷陽下大馬路的柏油地面閃閃發光，週一下午兩點是中餐的離峰時段，中央北路四段上的供餐店家紛紛休息，但推開551厚實的歐式木頭大門，喧鬧的人聲頓時流瀉而出，與悶熱寂靜的馬路成強烈對比，濃濃的歐式風情停佇在551咖啡館內。

百萬打造南歐風情
蔬食獨具消費特色

開業2年，551咖啡館已經成為當地頗具特色的店家，一進門迎面而來的是耗資數十萬量身打造的歐式大壁爐，幾盞古典老吊燈與舒適沙發座成功吸引住顧客的注意力，而特意用緞紫色薄紗分隔不同的座位區，既美觀優雅又塑造出空間的獨立性。最受歡迎的壁爐座位區本可安排到十人座位，基於老闆陳冠融對舒適空間的要求，大手筆的只放置四個寬闊席次。

「店內25坪的空間，花了百萬元預算裝潢。」陳老闆有些靦腆的說。遊歷歐洲時對當地創造的美好咖啡風情念念不忘，所以他將心中美好的感動打包回國，營造屬於551的歐洲風情。從歐風十足的客廳大暖爐到半開放式採光良好的臨窗小包廂，從用餐區到洗手間，空

間雖小巧但處處可見精緻，一點都感受不出這是一家以素食簡餐為特色的咖啡館，但許多老客人都是衝著店內美味的蔬食餐點一再上門。

家中原本就經營素食餐飲店的陳老闆，在決定開咖啡館創業時，店內提供的餐點就以蔬食為主軸，為符合咖啡館歐式風情的定位，陳老闆夫婦在考量店內的蔬食菜單時，煞費苦心。「蔬食較不油膩，也符合現在的健康餐飲潮流，但以前經營的是中式素食，不適合店內的風格，所以新設計的蔬食菜單偏向融合中西烹調方式，如焗烤、義大利麵與特別從南非進口咖哩香料做成的咖哩石鍋拌飯等一般中式素食不常見的餐點，都是我們的特色。」

除了蔬食特色，咖啡館的咖啡飲品，更是老闆用心經營的品項，店內套餐所附的咖啡或茶飲，每杯都是現煮，堅持手工現做，就算冰咖啡也不例外，當客人快用完餐時，吧檯就進入備戰狀態。「我們也希望能簡化工作程序，但一再試驗後，還是發現咖啡豆現磨現泡的風味最佳，所以還是堅持客人用完餐後，才開始磨泡咖啡。」老闆笑著說道。

就連水果茶也都是用新鮮水果加糖蜜現熬煮15分鐘，相當費工費時，但陳老闆的堅持與用心，讓顧客喝出來了，就連非素食者的顧客，也是從咖啡飲品中喝出信心後，才開始用餐進而成為551的忠實老顧客。附高水準附餐飲品的精緻蔬食套餐，創造出占營業額近八成的亮眼業績。

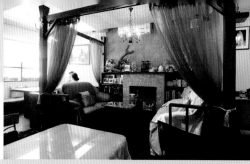

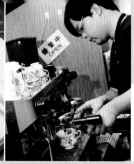

對應客層消費屬性
巧思做好精緻行銷

創業兩年，投資200萬，一半的資金花在裝潢，另一半花在生財機械與設備，店內近30個席次，客單價約200元，又是蔬食餐飲，附近的學區可以支撐這樣的消費力嗎？陳老闆回答：「我們的客群七成是上班族，兩成是附近住戶，學生佔的比例反而最少。」原來中央北路四段外圍，分布華碩電子、慈濟大愛電視台與醫院等辦公大樓，這些上班族群的消費能力佳，注重用餐的環境品質，對低油少鹽的蔬食餐飲接受度也高，所以551咖啡館的蔬食特色應合了客群的需求，就算多走幾分鐘的路，也願意到店裡消費。

「來我們店裡的顧客屬於比較在意品質的，所以餐飲品質一有變化，客人都會很直接反應。」陳老闆重視的餐飲與裝潢細節，貼合到當地顧客的要求，如引進比其他店家貴上兩倍的歐洲天然薰香茶葉調製奶茶，糖奶盅還分開附上，要讓客人喝奶茶也可以先品嚐原味茶香，這都是店家對自家品

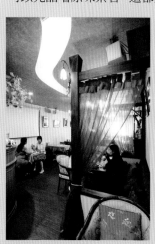

質的信心。這樣的用心也得到顧客回應，551附近同質性的咖啡館就有兩三家，但老顧客回店的比例仍是佔了六到七成。為了回饋老顧客的支持，陳老闆

也細心設計了會員卡制度，100元工本費，配合生日當月九折、晚餐95折、午餐送小菜等優惠，逢情人節或聖誕節日邀請樂隊至店內現場演奏，小小一家咖啡館也能提供顧客耳目一新的驚喜感。「菜單因應季節做變換也很重要。」陳太太說道，「夏天一熱，像涼麵等餐點就要趕快推出，秋天開始涼了，也要設計火鍋類的套餐，這樣因應不同時節有不同的菜單變化，也不會讓客人吃久了失去新鮮感。」

自己開咖啡館可以發揮設計創意，但絕非不辛苦，「景氣的好壞，當老闆的很快就能體會。」陳太太說。創業兩年，第一、二年就能感受景氣的升降，去年和今年同期比起來，營業額就差了兩萬左右，整個大環境的狀況，老闆最是冷暖自知，而且餐飲業很頭痛的地方，就是服務人員的流動性大，陳老闆說：「咖啡館的發展性無法和公司行號相比，所以常常花時間培育出來的服務人員過沒多久就離職，新人又要從頭開始訓練，花在人力上的時間成本其實很大，也很容易疲累。」餐飲業的人員高流動性，是身為老闆必須面對的問題，怎樣留住人力，或將流程標準化以降低訓練成本，都是開店時需要規劃的制度。

創業建言——
釐清創業動機、確保特色品質

老闆夫婦倆原本各有工作，從穩定的收入到決定一同創業開咖啡館，又是為了什麼？「因為很在意家庭的相處時間。」陳太太笑。「以前老闆是做設計的，我是上班族，作息常常彼此顛倒，生活圈很難重疊，

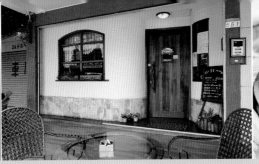

開店雖然辛苦，一家人都綁在店內少了休假時間，但是彼此相處的時間變多，也可以在工作發揮自己的創意，對自己在意的有所取捨，想想還是值得。」而與老客人變成朋友的親切互動，也讓店內生活不會封閉，隨著客人的來去，問候與掛念，都成了延展551咖啡館風景的一部分。

談到創業至今的心得，老闆夫婦倆想了想，異口同聲說道：「把自己的特色建立起來最重要，不管是大小細節、環境或餐飲，把自己品質做好，是第一選擇。」另外陳太太也指出，「開店最好是要有除了賺錢之外的動力與動機，比較能夠捱過創業初期的辛苦。」她談到朋友圈中有人加盟外帶式的餐飲店，店面選擇在熱鬧的北市東區，十幾坪店面就要租金6萬，人手需要3到4人，成本高當老闆更是一刻也跑不開，結果一年就收掉了。「不是不賺錢，只是與開店的勞心勞力比較起來，當老闆的還是會嫌錢少。」陳太太笑說，「不要太急著賺大錢，開店壓力才不會太大，穩穩的營業、細細經營，創業的路才走得長久。」明白自己創業的動機，551蔬食咖啡館在細細經營自己的特色下，找到屬於自己的生活方式。

行銷6P剖析表

6P	內容
店家特色	1. 低油低鹽的義式蔬食套餐 2. 講究高品質的手工飲品 3. 歐式風情古典裝潢
產品	咖啡、花果茶、特調飲品、義式蔬食
地點	商圈：醫院、辦公住宅與學區 客層：電視台、高科技產業與醫院上班族群、附近居民、學生 優點：鄰近大型企業與醫院，交通便利 缺點：店面位置非位於熱鬧商業地段，客層來源以近郊公司與醫院上班族群為主，營運方面需注意產業外移的影響。
價格	餐點、飲料平均客單價140元/人
促銷	1. 會員卡--生日當月9折、晚餐95折、午餐送小菜 2. 特殊節慶邀請樂團演奏 ◎建議事項：季節交替時加強新菜單的更新，刺激用餐率
公關廣宣	以DM發送為主、店內黑板佈告、網路評價 ◎建議事項：建議可增加附近學區的網路行銷，增加學生客群

6P是指：產品(Product)、地點(Place)、價格(Price)、促銷(Promotion)、店家特色(Personnel)、公關廣宣(P.R)

◎營運分析簡表（表一）

項目	金額(元)	佔總收入比例
總收入	200,000元	100%
原物料支出	40,000元	20%
人力開銷	50,000元	25%
雜支	10,000元	5%
租金	店面自有	
利潤	100,000元	50%

會員卡需知

申請：凡單次消費滿2,000元再加購100元申請
1.請於點餐時出示本卡
2.當月申請立即享受福利
3.下午茶附贈小點心
4.下午茶餐 9折
5.晚餐 9.5折
6.會員生日當月享 9折
7.3~6項不與其他優惠並用
8.遺失本卡請至本店補發並需繳交工本費
9.使用權益之解釋本店有權不再予以補印

◎營運分析簡表（表二）

項目	數字/比例	備註
開業資金	2,000,000元	裝潢費用、生財器具
固定開銷	100,000元	物料成本、人事費用、雜支
平均利潤	5成	
投資成本回收期	約2年	

店家經驗談 3

E61咖啡場所
無座位立飲派的逆向性冒險實驗

【店家簡介】
- 店齡：6年（採訪日期2008年9月）
- 員工人數：2名
- 營業時間：15:00~22:00
- 公休時間：每週一
- 招牌特色：義式咖啡、現場預約制咖啡豆烘焙
- 地址：台北縣永和市安樂路200號
- 電話：(02)2926-3870
- 熱門人氣產品：冰濃縮/70元、黑糖卡布奇諾/90元、濃縮咖啡/70元、摩卡奇諾/100元、維也納咖啡/90元

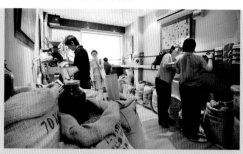

台北縣中、永和交界的四號公園，佔地11公頃，綠地規劃良好，最繁華熱鬧的區域從捷運永安市場延伸至四號公園西南方的街道，其中不乏數家出名的連鎖型咖啡館或個人特色咖啡店。但追逐著新鮮咖啡豆烘焙的香氣，你卻來到僻靜的東北角落，一排鐵皮屋搭蓋的簡陋店面，夾雜在烤蕃薯、賣檳榔、傳統早餐店的中間，有一方小小八坪左右的店門前，兩張木頭長板凳，三三兩兩客人捧著手上的咖啡杯就在店門口的人行道邊或站或坐。掀開小小店門的簾幕，濃烈的咖啡香氣頓時流洩，一進到店內，就明白為何所有的客人都在門外，八坪大小的店面，吧檯空間佔去1/3，一台隆隆作響火力熱冒的烘豆機佔去1/3，剩下1/3空間，被層層疊疊20多包生豆麻袋佔據，剩餘的空間，就只夠顧客們排長隊等著點杯咖啡。關於喝咖啡的進行式，就請到門外隨意。

E61咖啡理念——
化身日常生活的一部分

「這個咖啡場所很小也很大，對面整個公園，都是可以喝咖啡的場所，只要杯子端出去別忘了自己身在公園裡就好了。」這家很小也很大的E61咖啡場所老闆詹啓宏滿臉笑意的說道。

來店消費的顧客，其年齡層分佈從小到大、從學生到上班族、提著菜籃的媽媽到退休的爺爺奶奶都是，與其說是咖啡館，E61很明確定位自己只是個提供咖啡的場所。因為詹老闆希望讓顧客了解，喝咖啡可以只是日常生活的一部分，並不需要特別的裝潢、氣氛、空間，甚至桌椅才叫喝咖啡。

逆向操作的創業思考——
剝洋蔥的經營哲學，回歸產品本位

2002年E61剛開店時，四號公園只是一片百廢待興的荒寂貌，四周分布的是舊式社區，交通也不發達。6年前詹啓宏以咖啡豆烘焙師傅的身分出來自行創業時，在眾多地點中選擇了這個公園角落中最不受歡迎、也最不被看好的區域，難道詹老闆不知道創業最重要的三大條件之一就是「地點」？

「這是個消費者導向的時代，很多都是以行銷為主要考量，但是我想嘗試看看，脫去層層商業性行銷的包裝，沒有特別的裝潢、氣氛、舒適桌椅，甚至沒有商業性殷切服務，純粹回歸到一杯好咖啡身上，店家能夠生存嗎？」喜歡作逆向思考的詹啓宏，面對似乎沒有任何優勢的惡劣地點時，他思考自己的創業核心。

E61的開頭，也是詹啓宏一場價值觀的

冒險實驗。小小不到十坪、鐵皮搭蓋的店面，店租兩萬，加上專業義大利FAEMA E61型咖啡機與烘豆設備共五十萬，連整體吧檯設備、室內裝修加上生豆進貨成本，開店之初也投下一百三十餘萬元資金，若說冒險，這也非一般人敢輕易嘗試的冒險。

「如果有十足把握才做事，那可能什麼都做不成。」詹老闆回答，「但實際看待事情是很重要的，決定開店前，我很清楚自己擁有烘焙咖啡豆、提供好咖啡的專長，在生豆工廠中也很具體的看到台灣咖啡消費率的增長，對於創業是很有信心的。但是消費者與市場的反應是需要嘗試的，在嘗試之前我也會清楚設定停損點，如果不成功，那我也有擔負風險的準備。」擁有對咖啡絕對專業的信心，詹老闆以產品為導向的嘗試得到市場正面的回應。

基於店主是焙豆師傅的背景，E61能確實掌握生豆的來源與品質，加上自家焙製的獨特風味與吧檯紮實穩定的沖泡技術，因此成就每一杯都是好咖啡。「烘焙生豆與吧檯是截然不同的技術領域，兩者卻息息相關。若烘焙與吧檯無法互相溝通連結，就無法發揮咖啡豆該有的風味。」就因為體認成就一杯好咖啡需要「焙豆、吧檯、顧客」三方位相互串連，因此輕鬆穩定的沖泡技巧、與焙豆師傅密切的互動，則是E61的吧檯特色。詹啓宏注重提供好咖啡，也不吝於和顧客交流各種咖啡心得，只要客人對咖啡資訊有所提問，不管是焙豆或是沖泡技巧絕對有問必答，這也是E61頗受好評的店家特色。「這是教學相長、雙方互惠的互動關係，客人越了解咖啡，就更能接近、喜歡咖啡，這樣咖啡才能進入日常生活中。」詹老闆這般認為。

E61特色──
紮馬步焙豆背景　量身打造客製化配方

詹啓宏創立E61前，足足7年的功夫都花在烘焙咖啡豆的工廠裡，從最基礎的學徒開始做起。「剛開始前幾年只能烘焙既定的風味，師傅怎麼教我就照做，等於從蹲馬步開始。」這馬步一紮就紮了4年，4年過後，才開始有能力烘焙自己掌握的咖啡風味。詹老闆凝視著手邊運轉的烘豆機說：「烘焙咖啡豆不是把豆子烘熟焙香就完成了，每季的雨水、溫度和土壤環境都會變化，一個成熟的咖啡豆師傅需要嗅聞出不同時節個性各異的豆子，藉由適當的火侯將豆子內部隱藏的芬芳引導而出。」7年凝視火侯、蹲馬步練拳腳的歲月，焠鍊出咖啡香也焠鍊詹啓宏看待世事直指核心的神髓。

堅持回歸咖啡本質，E61創業6年來，店內風格各異的消費客群如同詹啓宏烘焙的咖啡豆，風味鮮明卻可融合一體。而因詹老闆烘焙的香醇風味進入咖啡豆的世界，進而長期訂購E61烘焙豆的顧客量也大幅攀增，成為店內營業額的另支主力。為了維護咖啡豆的香氣，E61堅持不提供磨豆服務。「咖啡豆一磨成粉，不及時沖泡，它的香氣消失速度就很快，所以要沖泡前才磨豆，是我堅持傳達給客人的咖啡概念。」而為客人量身配置的混豆配方，更是E61的獨家服務。客人要訂咖啡豆時，詹老闆都會問清楚對方喜好的風味，進而為客人量身配方混豆比例，在咖啡豆袋子上也會註明清楚配方明細，讓客人下次訂購時可直接指定。這樣的服務耗工又費時，但詹老闆卻認為理所當然，「烘焙一磅生豆就要耗時半小時，人工與報酬率都較低。但若凡事都要精算，那麼就無法顧及更重要的東西。」對於E61來說，確保咖啡以

最佳的狀態到達顧客端，是工作上最重要的前提。

創業分享——
了解工作實務、回歸產品本質

　　初期開店從下午3點營業到晚上12點，到後來考量訂購烘焙豆的訂單量持續增加，現在E61營業時間雖只到晚上10點，但詹老闆的焙製時間往往超過營業時段，一天工作量平均多過12小時。「我看過許多咖啡同業收掉店面的例子，多數原因並不是經營不成功不賺錢，反而是無法忍受長期待在同一個地點、重複相同的工作內容，或者無法接受工作時數過長而結束營業。」

　　E61只提供咖啡，簡約的店風反而降低消費者跨入的門檻。提到創業心得分享：「我認為創業不是從方法步驟著手，而是要先回歸自己創業本質，評估自己產品的優劣定位，再從中思考變化與創新。」詹老闆不從經營生意的角度或創業步驟著手，而從自己的烘焙專長，評估自身產品優劣定位，再嘗試與當地市場的需求調和。E61將咖啡定位在日常性的生活飲品，以多年精純的烘焙技術作底，平實的價格提供，單純的專一與堅持，是E61的經營之道，也是詹老闆的生活之道。

行銷6P剖析表

6P	內容
店家特色	1.專業烘焙咖啡豆、客製化焙豆配方、獨家飲品口味 2.專業性咖啡知識交流平台 3.走外帶與無座位風格、別樹一格
產品	預約制咖啡豆烘焙、義式咖啡、熱巧克力、奶茶
地點	商圈→社區性公園旁 客層→年紀不受限，社區居民、外來客 優點：店門綠地開闊、公園人潮流量大、外帶客源多 缺點：店面空間小，容客率低，人行道使用空間狹窄
價格	咖啡飲品60~120元/杯 咖啡豆350元、500元、650元/磅
促銷方案	目前無
公關廣宣	1.以網路流傳口碑、消費者心得分享為主 2.生活美食性媒體、雜誌報導

6P是指：產品(Product)、地點(Place)、價格(Price)、促銷(Promotion)、店家特色(Personnel)、公關廣宣(P.R)

◎營運分析簡表（表一）

項目	金額(元)
總收入	吧檯與烘焙業績各半，店家沒有精算無法提供
原物料支出 人力開銷 雜支	共約150,000元
租金	20,000元
利潤	約5成

◎營運分析簡表（表二）

項目	數字/比例	備註
開業資金	1,300,000元	裝潢費用、生財器具、租金、押金
固定開銷	170,000元	租金、物料成本、人事費用、水電雜支
平均利潤	約5成	
投資成本回收期	約1年	

偉倫咖啡

店家經驗談4
突破城鄉差距的專業露天咖啡座

【店家簡介】

- 店齡：6年（採訪日期2008年9月）
- 員工人數：老闆1人
- 營業時間：週一～週六6:00~18:00，週日13:30~18:00
- 公休時間：週日早上
- 招牌特色：自家烘焙咖啡豆、義式咖啡、日式單品咖啡
- 地址：南投縣草屯鎮大成街105號
- 電話：0932-225192
- 熱門人氣產品：招牌日式冰咖啡/60元、卡布奇諾/60元、拿鐵/60元、咖啡冰沙/80元、曼特寧咖啡豆/400元(磅)

多數人認為咖啡是一種都會性的飲品，只有在城市才有足夠的市場可以支撐，所以越往鄉鎮走，咖啡館的蹤跡越少。但這樣的想法只對了一半，咖啡並非國人飲料的主流，鄉鎮的消費市場不若都會區廣大，這是事實，但這並不代表鄉鎮區咖啡市場的利基不存在，相反的，因大多數創業者不敢選擇鄉鎮為創業地點，競爭性反較少，而鄉鎮的物料、店租成本較低，也是一個創業優勢。但創業最重要的

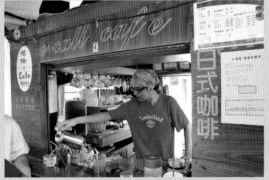

考量，還是在於對當地消費心態的認知。鄉鎮間的消費市場，以家庭、上班族和年齡層較大的消費群所構成，所以對於產品與服務的品質要求，更加重視。不需要花俏流行，實實在在的好口味，就是吸引購買慾的關鍵。

立地草屯鎮的偉倫咖啡，以單純的手工和義式咖啡品項穩定營業了6年，自家烘焙的專業品質不但克服了地點上的偏僻困境，更利用環境條件創造出別具一格的店面特色。座落在南投縣草屯鎮外環道旁的偉倫咖啡，位置已經偏離鎮內集散的商圈，六米寬的馬路平常只見來往疾馳的車輛，除附近座落著幾棟住宅大

樓外並無明顯人潮與商家，但也因此路旁歐風藍白色系的露天咖啡雅座特別顯眼。中台灣午後有著典型的艷陽天，悠揚的音樂隨著空氣中浮動的咖啡香撲面而來，涼棚下人們悠閒著喝著飲料聊著天，旁邊還有六、七位客人環坐在木屋造型的咖啡吧檯邊，吧檯內偉倫咖啡的老闆林偉倫正忙碌著製作一杯杯客人現點的咖啡與輕食。

捨棄加盟堅持咖啡專業
自家烘焙豎立營業口碑

從事咖啡行業已有10年歷史的老闆林偉倫，談起當年在軍中第一次喝到現磨現沖手工咖啡的驚艷感，至今難忘。「當兵之前對咖啡的認識僅止於即溶咖啡粉」，林偉倫笑著說。「直到那杯用新鮮咖啡豆現磨現沖的香氣，入口後不同階段的甜、微酸、苦、回甘……各種滋味變化，引發我對咖啡的熱情。」一杯咖啡，讓林偉倫一頭栽入咖啡業界。民國88年一退伍，林偉倫決定以咖啡為創業的起點，投資26萬元加盟外帶式的手工連鎖咖啡系統(無義式機器)，在南投市區開了第一家咖啡攤。「剛開始創業的地點就分租騎樓角落，租金一個月五、六千塊，成本負擔較低。」選擇外帶式的加盟系統，是因為門檻低創業速度快，只要繳付加盟金，加盟商就會將創業設備與基礎沖泡技巧都提供給加盟主，乍看簡單，但林偉倫經營幾個月後，漸漸發現比起其他茶

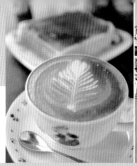

飲類品項，咖啡的營業額始終無法突破瓶頸，陷入停滯的困境。

連鎖加盟的好處就是技術簡單容易上手，但是咖啡不比一般泡沫紅茶，咖啡豆來源品質穩定性與專業技術的精進，對最後沖泡的風味影響很大。所以，「一杯咖啡」與「好咖啡」還是有著不小的差距，當對咖啡的熱愛與銷售的回應成了落差後，才讓林偉倫認知到這樣的事實。因此營業半年多，在盈虧持平的狀況下，林偉倫毅然收起了加盟的咖啡攤，而為了掌握咖啡豆來源的品質與穩定性，他重頭開始認識各類咖啡豆風味、學習烘焙生豆技術、精進各種咖啡的沖泡技巧，半年後，才回到草屯鎮重新開張，以自家烘焙、專業咖啡座型態叩啓人生第二次創業大門。

中低價高品質路線
轉地點劣勢為優勢

林偉倫第二次創業，經營方式原本還是以騎樓下的外帶咖啡型態為主，以減輕店租壓力。但就在專業的咖啡品質逐漸獲得顧客的好口碑，營業額也穩定成長之際，不到半年時間，店主即要收回騎樓攤位，因此只好另覓新址，也開始思考更穩定的經營型態。一般店面偏貴，騎樓地點流動性大，林偉倫思考合適的營業型態：「鄉鎮內的消費金額都不高，如果要讓咖啡這樣的產品容易被接受，必須走平價但品質高的路線，在利潤空間有限的情況，其他的成本就必須審慎支出。」正當苦惱之際，他因緣際會得到了有空地木屋出租的消息。

「這個地點以一般開店條件來說，其實並不理想，因為很少有過路客，店面裝潢和租金也貴，所以當我決定在這裡營業時，就重新定位自己的經營方向，決定從老客人的口碑開始，慢慢建立新客群。不急著要求自己的營業額有多少，作好至少努力1~2年的心理準備。另外這裡雖是馬路旁，但視野開闊、交通停車也方便，也不失為地理優勢。」空地租金5000元，林偉倫花費12萬元，請木工師傅在空地上打造一座木屋型的開放式咖啡吧檯，並搭起歐式風情的涼棚，讓來到這裡的客人可以在戶外悠閒自在的品味咖啡。但雖是簡單的露天咖啡攤，所有的開店成本林林種種加起來，也要投資八十多萬。

林偉倫根據地點特色，營造出開闊悠閒的戶外風情，再加上偉倫咖啡已擁有成熟的產品風味和穩定的客源，所以在新地點開張營業的前兩年，靠老顧客持續捧場加上新顧客口耳相傳，慢慢穩定自己的營業狀況。偉倫笑著說：「開店是不能心急的，否則就會給自己過大壓力。小鎮喝咖啡的人口其實有限，只有我一人經營，沒時間做廣宣，所以以穩定為先。」但因附近有學校也有公司行號，針對學校老師、業務人員或上班族群的時間，偉倫咖啡的營業時間就從早上6點開始，兼賣厚片土司等輕食小點，一直營業到下午6點才休息。營業額平均每天2,000~3,000元，一天12個小時，休息日還要自己烘焙咖啡豆，這樣持續經營了6年。「自己當老闆其實很辛苦，要有心理準備，尤其是做咖啡這個行業，最好要有能

撐一兩年的打算，才不會讓自己的期待落差太大，不過可以認識很多不同的客人，而且交到很多各有特色的朋友，這些人都會成為自己生活的一部分。」這是林偉倫長期辛苦工作的額外收穫。

創業建言——
不斷進修，充實專業技藝

　　「不斷抱持學習的心態是很重要的」，林偉倫回顧自己的創業歷程，有所體認的說著。對咖啡品質的堅持與自我要求的認真態度，反應在林偉倫親手沖泡的每一杯滋味裡，而一路不斷學習的心得，也讓他可以和愛喝咖啡的客人們互相分享，從心得交流中，得到更多學習的技巧與管道，而透由客人的介紹，得以拜訪到老牌的烘焙豆師傅給予技巧上的珍貴指點，這些學習與互動，讓他不斷充實焙製咖啡的技巧與沖泡功力，也得以在經營咖啡的路上，真正走出個人化的特色與風格。

行銷6P剖析表

6P	內容
店家特色	1.專業烘焙與手工咖啡，給予顧客品質優良穩定的形象。 2.中低價位提供高品質的咖啡，消費門檻低，顧客接受度大。 3.老闆招呼親切，記憶客人喜好與臉孔能力強，有效拉近顧客距離，對店家產生歸屬感。
產品組合	自家烘焙咖啡豆、義式咖啡、手工日式單品咖啡、厚片吐司輕食
地點特性	地點：道路旁露天咖啡座； 客層：公司行號上班族、學校師長 優點：地點開放性佳，風格別具、視野良好。 缺點：營業易受天候變化影響，颱風天、夏季(過於炎熱)為淡季。
價格	咖啡50~120元/杯、 咖啡豆400~1000元/磅 吐司輕食25元
促銷方案	目前尚無。 ◎建議事項：可針對淡季推出促銷，如外帶滿十送一，或推出午茶組合套餐。
公關廣宣	目前無特定廣宣，以顧客口碑相傳為主。 ◎建議事項：可以廣發公司行號大樓DM或傳真產品目錄，但人手部分需要注意補強(如果增加外送業務)。

6P是指：產品(Product)、地點(Place)、價格(Price)、促銷(Promotion)、店家特色(Personnel)、公關廣宣(P.R)

◎營運分析簡表（表一）

項目	金額(元)	佔總收入比例
總收入	78,000元	100%
原物料支出	30,000元	39%
雜支	4,000元	5%
租金	5,000元	6%
利潤	39,000元	50%

◎營運分析簡表（表二）

項目	數字/比例	備註
開業資金	800,000元	裝潢費用、生財器具、租金、四個月押金
固定開銷	39,000元	租金、物料成本、人事費用、水電雜支
平均利潤	約5成	
投資成本回收期	2~3年	

在開始動手製作咖啡給顧客飲用時，是否都已經確認好自己具備了所有的咖啡專業知識呢？一位優秀、專業的咖啡吧檯師傅，不僅能贏得顧客的信賴，也關係著咖啡館的名聲，每一杯咖啡的呈現，都代表著專業、專注。

Chapter 2

不可不知的
咖啡專業知識

Coffee

認識咖啡豆

平豆和圓豆

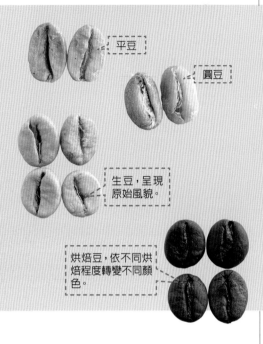

平豆

圓豆

生豆，呈現原始風貌。

烘焙豆，依不同烘焙程度轉變不同顏色。

咖啡樹是一種茜草科咖啡屬的常綠灌木，其所結出的果實呈現出鮮紅色，很像櫻桃，因此被稱為「咖啡櫻桃」，而果實裡面有一對橢圓形的種子，這個種子就是我們所說的咖啡豆，或者是「平豆」。而這一對橢圓形的種子，有時會因為發育生長的關係，變成只剩下一顆圓圓的種子，就被稱為「圓豆」，腦筋動得快的咖啡豆商，就會將圓豆特別挑選出來販售，此時售價就會比平豆來得高些，符合物以稀為貴的經營法則。

Q：咖啡豆採收之後，就能煮成咖啡了嗎？

A：咖啡豆採收之後稱為「生豆」，它不能直接就拿來煮成咖啡的，必須經過清洗、曬乾等許多複雜的加工過程後，才能成為我們所熟悉的咖啡豆，也就是我們所說的「烘焙豆」，只有烘焙豆才能拿來煮成咖啡。

咖啡品種

就像所有的農產品一樣，咖啡豆也會有品種的分別，而目前咖啡豆最主要的品種有兩個，分別是「阿拉比卡（Arabica）」和「羅姆斯達（Robusta）」品種。

阿拉比卡品種是最早為人所知的咖啡品種，適合栽培在海拔高度500~1000公尺的傾斜地，產量佔世界總產量的70~80%。而羅姆斯達品種，則適合栽培在海拔高度500公尺以下的傾斜地，約佔世界總產量的20~30%。

500公尺

阿拉比卡品種咖啡豆佔世界產量70~80%

羅姆斯達品種咖啡豆佔世界產量20~30%

阿拉比卡豆，氣味較為清香溫和和帶酸味。

羅姆斯達豆，苦味較強，常被用來做為調配綜合豆或即溶咖啡。

Q1：栽培的海拔高低會影響咖啡的風味嗎？

A1：一般而言，咖啡豆越往高處栽種，其咖啡香氣就會越高，口味也會偏酸，例如阿拉比卡品種咖啡豆；反之，越往低處栽種其咖啡香氣就會越低，口味就會偏苦，如羅姆斯達品種咖啡豆。因此不同的咖啡豆會因為栽種地點的不一樣，呈現出它原本的特色，煮出來的咖啡當然就會各有不同特色了。

Q2：要如何一眼就判斷出阿拉比卡和羅姆斯達這2種不同的咖啡豆？

A2：觀查其生豆形狀就能輕易判別出這2個品種的不同。阿拉比卡品種咖啡豆其生豆形狀較大、較細長，並呈現出扁平橢圓形。羅姆斯達品種咖啡豆，則是較短小、較圓，呈現出短橢圓形狀。

咖啡豆的烘焙

　　「烘焙豆」就是指將生的咖啡豆使用不同的火力來加熱，讓咖啡豆能表現出獨特的顏色、香味和風味，所以不同的烘焙程度會使咖啡豆產生不同的色澤、酸味、甘甜、苦味、醇度及香味。

　　一般而言，咖啡豆的烘焙熟度可以分為淺焙、中焙和深焙，經由烘焙碳化過程，咖啡豆所含的脂質、醣類會被分解，因此，烘焙程度越深，所含有的氫氣就越少，酸味會越淡而苦味則越重，反之，淺焙的咖啡豆則會較具酸味。

　　烘焙成功的咖啡豆，可以將原本咖啡豆的酸味、苦味和香氣引出來，也就是將它原來的個性發揮到淋漓盡致的地步。

淺焙豆，酸味較重。

中淺焙豆，酸味大於苦味。

中焙豆，酸味、苦味皆有。

深焙豆，苦味較重。

Q1：不同的咖啡豆可以混合使用嗎？

A1：烘焙完成的咖啡豆，可以就單一品種的咖啡豆煮製成咖啡，例如：使用藍山咖啡豆煮成「藍山咖啡」，但也可以將不同烘焙熟度的咖啡豆，依照比例混合做出調配咖啡豆，因此不同的咖啡豆是可以混合使用的，我們就稱之為「調配咖啡豆」。

　　但是咖啡豆的混合方法有很多，除了選擇良質豆之外，了解單品咖啡豆本身的風味，以及因烘焙熟度不同所產生的風味變化，才是混合調配咖啡豆最重要的功力。其基本的混合方式如下：

(1)決定基礎豆：以基礎豆為主，再來挑選其他種類的咖啡豆，依比例混合而成。例如：以曼特寧咖啡豆為基礎豆，將曼特寧咖啡豆混合巴西咖啡豆調配出曼巴咖啡豆，若將巴西咖啡豆改換成藍山咖啡豆，就調配出曼藍咖啡豆了。

(2)組合烘焙熟度完全相反的咖啡豆種類，以增添咖啡的風味。例如：美式咖啡豆、冰咖啡豆、特調(綜合)熱咖啡豆。

(3)組合咖啡豆原本屬性相似的種類調和整體風味，再加入富有個性咖啡豆種類來增加風味。例如：義式咖啡豆、碳燒咖啡豆。

Q2：咖啡豆烘焙完成後，會有怎樣的時間變化呢？

A2：烘焙熟度對咖啡豆的保存有很大的影響關係，烘焙熟度越深的豆子，它氧化變質的速度越快，所以深焙豆一定會遠比淺焙豆氧化變質得快。而未烘焙的生豆，在適當的環境下可以保存約3~5年以上。

附表─咖啡烘焙後的時間變化

時間	咖啡豆內部的變化	品嚐口味
2~24小時	內部的化學反應還持續進行中，此時咖啡豆會釋放大量的二氧化碳，稱為排氣現象。	口感乾澀，香味不明顯
1~3天	內部化學反應和排氣現象漸趨緩	有明顯香味，口感較乾澀
3~15天	排氣現象穩定	香味口感豐富，風味的巔峰
15~30天	排氣現象漸慢	口感平順，香味略走下坡
30天以後	停止排氣	味道逐漸走失

常用咖啡豆VS.優質咖啡豆

想要經營咖啡館,選豆、用豆是一件很重要的工作,為了解決這個問題,以下就略將一般常使用的咖啡豆和優質咖啡豆,為讀者做一圖示介紹。

一般常用的咖啡豆

中淺焙豆 ＋ 深焙豆 ＝ 冰咖啡豆

淺焙咖啡豆 ＋ 中焙咖啡豆 ＝ 綜合咖啡豆

摩卡咖啡豆(產地豆) 　 哥倫比亞咖啡豆(產地豆) 　 中南美洲巴西咖啡豆 　 調和藍山咖啡豆

優質咖啡豆

馬拉巴爾
產地:印度
特性:特殊味不酸,滑膩可口、味濃帶味、回甘強,每年5、6月吹西南風所產生的,俗稱季風咖啡。

科納
產地:夏威夷群島的西部科納區「毛那羅阿」(Maunaloa)火山斜坡
特性:香濃獨特,其口感柔順、濃香,獨特的甘甜味,具有最完美的均衡度。

波多黎科
產地:波多黎科
特性:味芳香濃烈,飲後回味悠長。

黃金曼特寧
產地:印尼的蘇門答臘島
特性:香醇、苦味十足,潤滑順口、略帶苦味,獨特強烈的口味,品質可說是咖啡中的極品。

中南美洲瓜地馬拉
(安堤瓜)

產地：瓜地馬拉的高山
特性：微酸香醇適中，生產品質優良，微酸甜且順口香醇，帶點碳燒味。

非洲耶加雪夫

產地：衣索比亞的南部高地
特性：香醇帶有濃厚的花果味，細柔花香使其有獨特風味。

肯亞AA

產地：肯亞
特性：香濃有味、酸度適中，依豆子大小及味道分成6~7個等級。

台灣古坑

產地：台灣雲林古坑
特性：酸苦適中，味甘醇濃郁。

古巴藍山

產地：古巴
特性：烘焙熟度中淺焙，略帶果酸味，嚴選大顆咖啡豆集結成一包。

夏威夷圓豆

產地：夏威夷
特性：精選圓豆集結成一包，味甘醇濃郁，酸苦適中，烘焙熟度中焙。

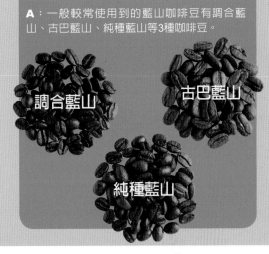

Q：較常使用到的藍山咖啡豆有幾種呢？
A：一般較常使用到的藍山咖啡豆有調合藍山、古巴藍山、純種藍山等3種咖啡豆。

調合藍山　古巴藍山　純種藍山

咖啡豆VS.咖啡粉的保存方式

經過烘焙的咖啡豆，容易因接觸空氣產生氧化作用，使油質劣化、香氣散失，同時也會因儲存時的溫度、濕度、陽光照射等因素而加速變質。因此，如何維持咖啡的品質和香味，咖啡豆的保存就成了一門重要的功課。

咖啡豆的保存

　　咖啡豆的保存原則就是要隔絕光線、高溫和溼氣，同時，因為咖啡豆在烘焙之後會排放出大量的二氧化碳，如果此時咖啡豆不斷的與空氣接觸的話，便會加速其氧化速度，而使咖啡的美味盡失。所以，廠商會將咖啡豆放入具有單向排氣閥的包裝袋中包裝起來，這樣就可以將咖啡豆在袋中所產生的二氧化碳排放出去，也可以防止外部空氣進入包裝袋中。

　　但是，如果咖啡豆一經開封後並沒有馬上使用完畢，那就需要先將包裝袋中的空氣擠出後，再放入密封罐中。一般而言，開封後的咖啡豆在室溫下約可保存一個月。

咖啡粉的保存

　　使用剛研磨好的咖啡粉是美味咖啡第一要訣。但若要和咖啡豆相比，咖啡粉在保存的過程中比較容易酸化或是劣化，尤其台灣氣候潮濕，更容易產生這種狀況，所以建議能在需要沖煮咖啡的時候，再將咖啡豆研磨成粉使用。

　　如果不得已必須將咖啡豆研磨成咖啡粉，最好是將每次沖煮咖啡所需要的咖啡粉量，分別以小型的密封袋分裝（注意須將密封袋內的空氣盡量擠出），再裝入較大的密封袋或密封罐中反覆包裝保存。咖啡粉的美味保存期限在室溫下約為15天。

咖啡豆的研磨

沖煮咖啡的第一步就是要將咖啡豆研磨成咖啡粉，至於要研磨成多粗或多細的咖啡粉，這就與咖啡豆的屬性、烘焙熟度以及所使用的咖啡器具有關係了。國內一般研磨咖啡豆的機器，是以刻度、號數來區分粗細，大致可區分如下：

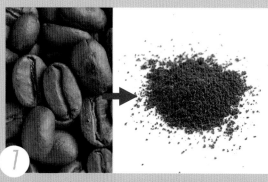

淺焙咖啡豆→建議使用極細磨來研磨咖啡豆（1.5刻度），所使用的咖啡器具是義式咖啡機。

淺中焙咖啡豆→建議使用細研磨來研磨咖啡豆（2.5刻度），所使用的咖啡器具是手沖濾紙式咖啡組。

中焙咖啡豆→建議使用中研磨來研磨咖啡豆（3.5刻度），所使用的咖啡器具是虹吸式咖啡組。

深焙咖啡豆或重深焙咖啡豆→建議以粗研磨來研磨咖啡豆（4.5刻度），在製作冰咖啡時選用。

磨豆機的使用

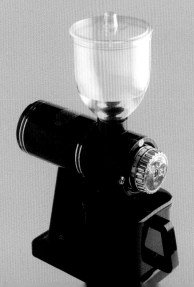

放入咖啡豆。

依咖啡豆的屬性、烘焙熟度和所使用的咖啡器具，決定研磨的粗細。

啟動開關，將咖啡研磨成粉狀即可。

開店秘技

Q1：咖啡豆為什麼要研磨成不同粗細程度的咖啡粉呢？

A1：咖啡豆的研磨度適當與否，是沖煮咖啡的重要關鍵。研磨越細，水接觸的表面積越大，在萃取的過程速度越快，但如果研磨的顆粒過細，一些咖啡豆中的雜味成分，有可能因為咖啡粉與熱水的接觸面積過大而一起被萃取出來。

　　相對的，研磨越粗，水接觸的表面積越小，有助於延長萃取的過程時間，但如果研磨的顆粒過粗，咖啡粉與熱水接觸面積不足，沖煮出來的咖啡則可能會有香味及濃度不足的問題。

　　因此要視咖啡豆的烘焙熟度及操作使用的咖啡器具來決定研磨的粗細度，所以將咖啡豆適當的研磨出咖啡粉，是經營咖啡館一項很重要的技術。

Q2：為了節省工作流程，我可以事先將咖啡豆全部研磨成咖啡粉嗎？

A2：烘焙完成的咖啡豆需先經過研磨成咖啡粉以後才能使用，而研磨成的咖啡粉容易散失香味，所以最好能在沖泡咖啡之前再進行研磨工作，以免咖啡粉因為吸收了濕氣造成氧化或受潮。

Q3：磨豆機上的儲豆槽中，若還有未研磨的咖啡豆，可以繼續放著留待明日營業時使用嗎？

A3：儲豆槽中的咖啡豆若未使用完畢，要取出來放入密封容器中，以避免咖啡豆受潮，產生異味而致香味跑掉，因此絕不能將咖啡豆留在儲豆槽中。

沖煮咖啡需要適合的水

　　要沖煮一杯好咖啡，除了咖啡豆的種類、烘焙、研磨、組合之外，還有一項影響咖啡口味的重要因素——水。

　　水一般可分為軟水和硬水兩種。太硬的水會使咖啡偏苦，例如：礦泉水，因為含有多量鈉、錳、鈣、鎂離子等，會將咖啡因和單寧酸釋放出來，因此使咖啡的味道大打折扣。

　　而最適合沖泡美味咖啡的水，是含有二氧化碳和微量的鈣、鎂等礦物質的軟水，因此使用普通的自來水就可以當成軟水使用了。不過最好是使用一般濾水器或使用淨水器和裝有活性碳的過濾器濾過的自來水，能夠避免水中的雜質和氣味（但是不要使用RO逆滲透的過濾器，因為過度軟化的水是無法溶解出咖啡因和單寧酸）。使用時先讓水沸騰3~5分鐘，將其中的漂白劑臭味去除後，再用來沖煮咖啡。

開店秘技

Q1：普通的自來水拿來當成軟水使用，有什麼需要特別注意的使用事項嗎？

A1：普通的自來水雖然可以當成軟水使用，但是應該避免早上最初的自來水、前一天取放的水，和第二次煮沸的水。使用自來水沖煮咖啡時，先讓水沸騰3~5分鐘，但是不要超出這個時間，以免水中的二氧化碳也被吸走而影響咖啡的風味，這也是為何不能使用二次煮沸的水來沖煮咖啡的原因。

Q2：剛煮沸騰的水可以馬上拿來沖煮咖啡嗎？

A2：不行。剛煮沸騰的水，其溫度約在100℃，若立即用來沖煮咖啡，會讓咖啡受傷而產生苦澀味。因此建議以85℃~95℃水溫來沖煮咖啡會較適宜。

Q3：影響一杯咖啡好壞的因素到底有哪些呢？

A3：以經營理念來說，如何提供顧客一杯好咖啡，除了要考慮自己的咖啡館所走的經營方向、格調之外，選擇使用何種咖啡器具、咖啡豆也是考慮的重點之一。因此影響一杯咖啡好壞的因素約略有如下幾點：

(1) 咖啡豆的種類和新鮮度
(2) 咖啡豆的烘焙熟度
(3) 咖啡豆研磨的粗細程度
(4) 使用水質的好壞
(5) 咖啡器具的選擇和操作使用
(6) 咖啡豆和水量的控制比例是否恰當
(7) 沖煮咖啡的萃取時間是否正確
(8) 萃取咖啡時使用的水溫是否正確
(9) 咖啡的調味是否和諧

利用不同的沖煮器，呈現
出手工調製咖啡的慢工細
活，不僅需要耐心等候萃
取出來的香醇咖啡，更是
展現調製者的專業技術，
品嚐到的不只是單品咖啡
的滋味，還有調製者的用
心對待。

Chapter
3

魅力手工咖啡

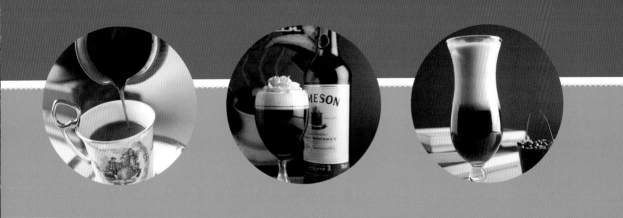

Coffee

賺錢咖啡館 ● 魅力手工咖啡　風味義式咖啡　茶、冰沙、輕食

用杯容量：220cc
咖啡量：咖啡豆2平匙（約15公克）
研磨度：依咖啡豆屬性及烘焙熟度研磨（見附表A）
用水量：180cc　※各單品咖啡皆可煮製

各式**沖煮器**的使用方法

Part 1 《《 虹吸式咖啡壺

虹吸式咖啡壺(Syphon)約在西元1950年出現，又稱為塞風、真空壺、蒸餾式咖啡壺，由上下2個球型玻璃瓶組成，中間由套有濾布的過濾器隔開。在台灣有不少業者使用，尤以許多老咖啡業者堅持這種手工的咖啡沖煮法，此方法適用於單品咖啡，個人的沖煮切刀將左右咖啡的味道，也可以運用此沖煮器烹煮咖啡製作出花式特調咖啡。

沖 煮 方 法

煮一壺熱開水

細節1：先將熱水備妥，以節省時間

營業時，若採用虹吸式壺煮咖啡，最好先將熱水備妥，雖然也可以將冷水注入下座燒杯中等待煮沸，不過等待煮沸的時間卻不及已備妥熱水隨時可用的方便。

過濾器用清水洗淨

細節2：濾布的清潔與保存

過濾器上須包覆一層濾布後才能過濾出咖啡液，而濾布只要使用一次就會變成洗不掉的棕褐色，若與空氣接觸會產生令人不悅的氣味，嚴重影響咖啡的味道。

細節3：濾布第一次使用時的清潔方法

濾布在第一次使用前，應先以熱水漂洗去漿，每次使用完後須用大量清水（不要使用清潔劑）充分洗淨，並泡在清水中保存，以防乾燥產生油垢味；如果不是經常性的使用則可以放入冰箱中冷藏保存。

細節4：如何判斷要更換新的濾布？

當濾布呈現出黑褐色或者有黏滑感覺，或是因清洗而破壞了濾布的組織纖維時，就得更換新的濾布了。

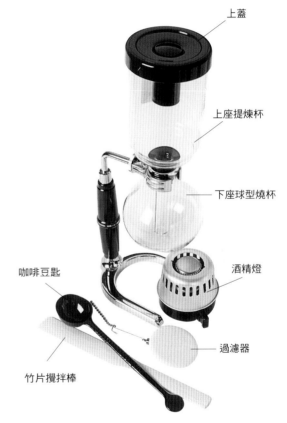

上蓋

上座提煉杯

下座球型燒杯

咖啡豆匙

酒精燈

竹片攪拌棒

過濾器

將過濾器放進上座提煉杯的底部

再將彈簧穿過虹吸管拉到前端勾住固定

細節5：彈簧
過濾器上的彈簧以能輕勾固定住虹吸管的前端即可，千萬不要硬拉扯以致彈簧鬆弛，彈簧鬆弛後過濾器就沒辦法和上座提煉杯密合，咖啡渣就會掉入下座中而影響咖啡口感。

將咖啡粉放入上座中，再略微敲平整

將熱水（份量外）注入下座球型燒杯中，溫壺後倒除熱水

細節6：溫壺
將熱水注入下座球型燒杯中的溫壺動作，是為避免下一個步驟，將熱水放入燒杯中時，溫度瞬時下降而延長煮沸時間，同時也有清潔燒杯的作用。另外，也可以將倒除的熱水放入咖啡杯中做溫杯動作，順便測試水量。

細節7：切忌空燒玻璃壺
玻璃在高溫下相當脆弱，應避免敲擊及接觸冷水，同時，下座中如無水或咖啡時，切忌空燒以避免破裂。

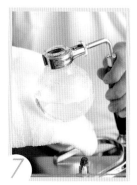

再注入180cc的熱水於下座，並將外側水滴擦乾，以咖啡瓦斯爐台加熱

細節8：外側水滴務必擦乾
務必要將下座球型燒杯外側的水滴擦乾，以避免玻璃因加熱動作而導致破裂。

取適量的熱水注入咖啡杯中，溫杯、溫匙後倒除熱水，備用

細節9：溫杯、溫匙
溫杯、溫匙的動作，主要是為了避免熱咖啡注入咖啡杯中後導致溫度下降而影響了咖啡的風味。

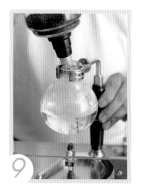

將作法5的上座斜插在下座之上

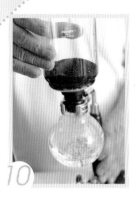

待下座的水沸騰後,將上座直直地稍微向下壓,輕插入下座之中

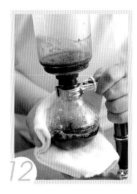

待煮出香味後熄火,再次攪拌上座中咖啡,以濕布輕敷下座,讓咖啡通過過濾器流回下座

細節**11**:煮出香味後熄火,再次攪拌的目的

是為了讓咖啡快速流下來,同時咖啡渣較能呈現完美的山丘狀,但其實咖啡渣形狀和煮出來的咖啡好壞並沒有絕對關係,熟練後就能煮出完美形狀。

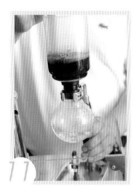

待熱水完全上升至上座後,使用竹片攪拌棒攪拌均勻

細節**10**:攪拌方向

由上往下,把粉壓入水中,攪拌時以順時鐘由外向內,不要攪拌太久,使咖啡粉散開即可。

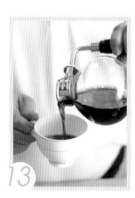

取下上座後,將咖啡液倒入作法8已溫杯的咖啡杯中

細節**12**:取下上座的方式

待咖啡流回下座後,抓住下座扶手同時輕輕斜推上座,就能脫離下座。

附表A—單品咖啡沖煮建議

咖啡豆品名	烘焙熟度	研磨度(刻度)	建議燜煮時間(作法12)
經典特調咖啡	中焙	細磨3號	約1分鐘
黃金曼特寧咖啡	深焙	中磨3.5號	約50秒
典藏曼巴咖啡	中焙	細磨3號	約1分鐘
品味碳燒咖啡	深焙	中磨3.5號	約50秒
巴西聖多士咖啡	淺焙	細磨2.5號	約1分10秒
哥倫比亞咖啡	淺焙	細磨2.5號	約1分10秒
摩卡咖啡	淺焙	細磨2.5號	約1分10秒
極品藍山咖啡	淺焙	細磨2.5號	約1分10秒

製作重點提示:
1.以上單品咖啡用豆量皆以2平匙(約15g)為主。
2.燜煮時間端視咖啡豆的研磨程度,研磨度越細時間越短,烘焙度越淺時間越長。

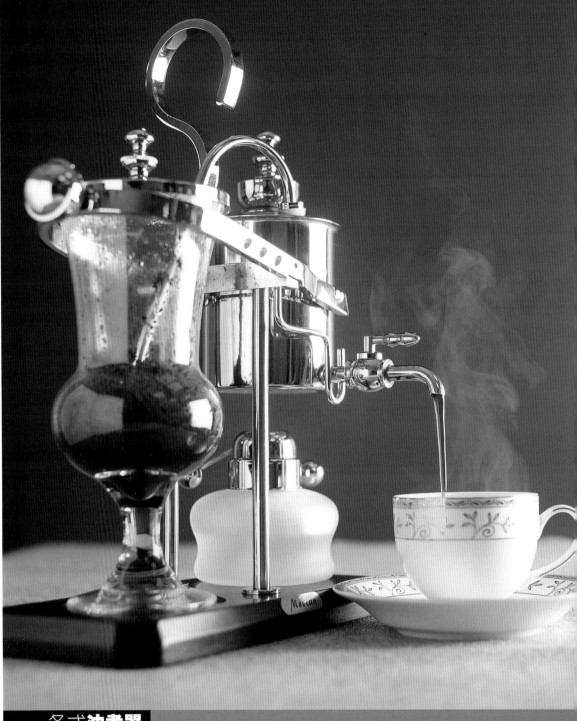

各式**沖煮器**的使用方法　Part 2 《《 比利時咖啡壺

比利時咖啡壺也稱為維也納咖啡壺，是十九世紀末期比利時人威迪(Weidy)所發明。這種壺是以真空虹吸式來沖煮咖啡，利用槓桿原理，在熱冷交替時所產生的壓力轉換帶動咖啡壺的機械動作。

比利時咖啡壺是由一個放咖啡粉的透明玻璃壺，與一個煮開水，鍍鎳或鍍銀的密閉式金屬壺組合而成，兩者有一個連接的真空管，利用酒精燈燃煮金屬壺，使水沸騰後產生蒸氣壓力，使熱水經由真空管流入玻璃壺中燜泡咖啡，此時酒精座上蓋會自動蓋上讓火源熄滅，待溫度下降，咖啡液會再被抽吸回金屬壺內。因真空管底部有過濾設計，因此沖煮過的咖啡渣會留在玻璃壺內，此時鬆開蓄水壺的上蓋，並打開小水龍頭，咖啡液即會流出。其實比利時咖啡的賣點不在於咖啡的美味，而是咖啡壺本身的＂秀＂，同時它的沖煮原理就等同於虹吸式咖啡壺，因此在咖啡豆口味的選擇與研磨上參考虹吸式咖啡壺即可。

咖啡量：咖啡豆5平匙（約40公克）
研磨度：依咖啡豆屬性及烘焙熟度研磨（見附表B）
用水量：450cc
※各單品咖啡皆可煮製

沖 煮 方 法

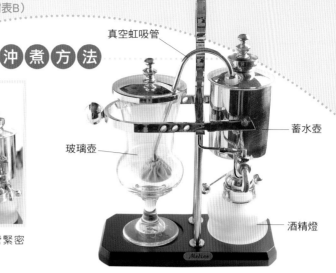

真空虹吸管

玻璃壺

蓄水壺

酒精燈

1
取少量的熱水（份量外）放入蓄水壺中，溫壺後倒除熱水。

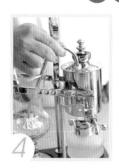

4
再將真空虹吸管緊密插入蓄水壺中。

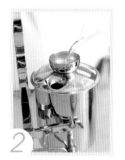

2
再倒入450cc的熱水於蓄水壺中。

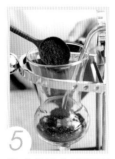

5
咖啡粉裝入玻璃壺中。

7
打開酒精燈的蓋子，以蓄水壺部分卡住，點燃酒精燈。

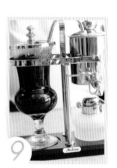

9
熱水完全流至玻璃壺中後，酒精燈會自動蓋上熄火。

3
將上蓋蓋子栓緊。

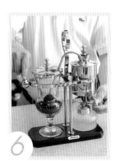

6
將靠近玻璃壺此側的鐵管向下壓，此時再放入酒精燈於蓄水壺下方。

8
待蓄水壺中的水沸騰後，熱水會逐漸經由真空虹吸管流入玻璃壺中煮咖啡。

10
咖啡液開始逐漸自玻璃壺回流到蓄水壺，待回流完畢，鬆開蓄水壺上蓋，即可由下方水龍頭將咖啡注入已溫杯的咖啡杯中。

附表B─單品咖啡沖煮建議

咖啡豆品名	烘焙熟度	研磨度（刻度）	咖啡豆品名	烘焙熟度	研磨度（刻度）
經典特調咖啡	中焙	細磨2.5號	巴西聖多士咖啡	淺焙	細磨2號
黃金曼特寧咖啡	深焙	中磨3.5號	哥倫比亞咖啡	淺焙	細磨2號
典藏曼巴咖啡	中焙	細磨2.5號	摩卡咖啡	淺焙	細磨2號
品味碳燒咖啡	深焙	中磨3.5號	極品藍山咖啡	淺焙	細磨2號

製作重點提示：
以上單品咖啡用豆量皆以5平匙（約40g）為主。

各式**沖煮器**的使用方法 Part 3 《《 手沖濾紙式咖啡組

手沖濾紙式咖啡和使用法蘭絨布沖泡咖啡的方式是相同的。前者是一次沖泡出少量咖啡,而後者則是一次就沖泡出大量的咖啡。

沖泡式咖啡最重要的技巧就在於水流粗細與穩定的水量控制,讓水流由中心點開始注入熱水,並以螺旋狀方式穩定的向外繞,讓咖啡粉與熱水充分混合,最後滴濾出咖啡液。

用杯容量：220cc
咖啡量：咖啡豆2平匙（約15公克）
研磨度：依咖啡豆屬性及烘焙熟度研磨。（見附表C）
用水量：180cc

沖 煮 方 法

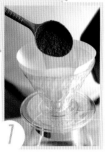

濾紙的邊向前折起
後放進過濾杯中，
再放入咖啡粉

細節1：玻璃壺請先溫
壺後，再將過濾杯架在
玻璃壺上方，備用。

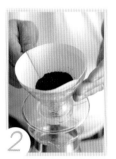

輕敲過濾杯使咖啡
粉均勻平整

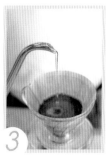

先倒入少許熱水將
咖啡粉潤溼，並等
待約10秒

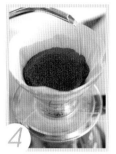

再使用手沖壺中的
熱水，讓水流由中
心點開始注入熱
水，並以螺旋狀方
式穩定的向外繞(水
量約90cc)

細節2：在注入熱水時
要與咖啡粉呈現90度
的角度才是正確的方
式，水溫也要控制在
90℃～95℃。

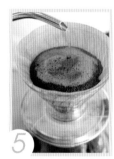

待滴漏完畢後，再
以同樣方式注入熱
水(水量約90cc)，
直至熱水用畢

開店秘技

📎 **手沖濾紙式咖啡組的必備器具**

❶ **玻璃壺**→用來盛裝滴漏下來的咖啡
液。

❷ **手沖壺**，選用壺嘴細長的手沖壺可
以讓出水穩定，而在注入熱水時要與
咖啡粉呈現90度的角度才正確。

❸ **過濾杯**→過濾杯有大小尺寸的分
別，而滴漏的孔洞也有分成單孔和三
孔的，因此請依個人的需要選用。

❹ **濾紙**→濾紙是依照濾杯的大小來
選用搭配的，使用過後即可丟棄，並
分有漂白處理（呈白色）和未漂白處
理（呈土黃色）2種濾紙。

❶
❷

❸

❹

附表C—單品咖啡沖煮建議

咖啡豆品名	烘焙熟度	研磨度（刻度）	咖啡豆品名	烘焙熟度	研磨度（刻度）
經典特調咖啡	中焙	細磨2.5號	巴西聖多士咖啡	淺焙	細磨2號
黃金曼特寧咖啡	深焙	中磨3.5號	哥倫比亞咖啡	淺焙	細磨2號
典藏曼巴咖啡	中焙	細磨2.5號	摩卡咖啡	淺焙	細磨2號
品味碳燒咖啡	深焙	中磨3.5號	極品藍山咖啡	淺焙	細磨2號

製作重點提示：
以上單品咖啡用豆量皆以2平匙（約15g）為主。

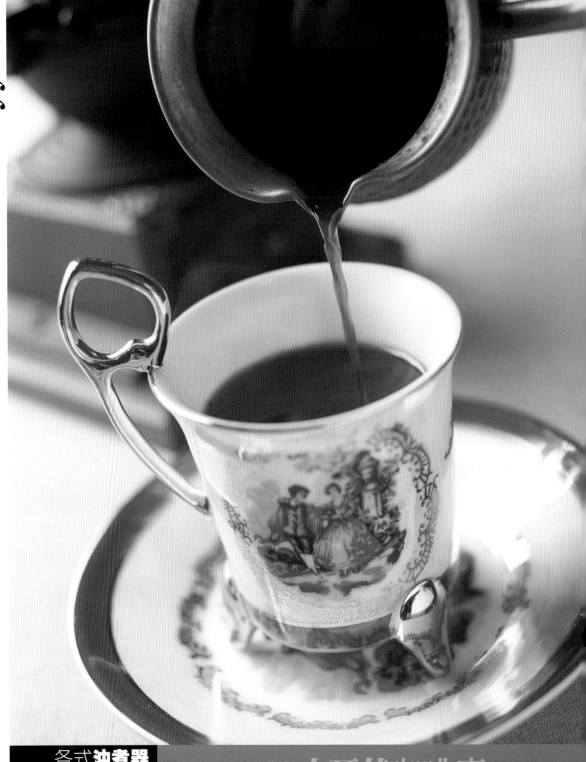

各式**沖煮器**的使用方法　Part 4 《《土耳其咖啡壺

自從阿拉伯人發現了咖啡豆具有提神功效後，就開始將咖啡豆製成飲料，取代興奮性的酒類飲用。剛開始的時候是將咖啡豆磨成粉末，加糖放入水中一起煮，煮到冒泡泡之後便倒出來飲用。這種傳統式的煮法，到目前土耳其、希臘等地還很風行。

土耳其咖啡壺稱為「伊芙利克」(Ibrik)，高約六吋，長柄，多由純銅或黃銅製成，少數內部還有鍍錫處理。土耳其咖啡一次煮一杯，將咖啡粉倒入土耳其咖啡壺，依口味加入糖調味，然後加入1杯份的水，直接將壺放到小火上煮，煮到水沸騰且表面出現泡沫，就趕快把壺拿開火源，等到泡沫消失再放回去煮，重複三次就可以倒入杯中飲用。咖啡喝完之後，將杯口朝下蓋在盤子上，讓沉澱於杯底的咖啡渣流到盤子上，形成的咖啡渣紋路可以用來占卜當天的運勢。

沖煮方法

咖啡量：咖啡豆 10公克
研磨度：依咖啡豆屬性及烘焙熟度研磨（見附表D）
用水量：150cc
細砂糖：8公克

1
將咖啡粉放入土耳
其壺中

2
再放入糖

3
注入熱水

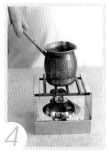

4
將土耳其壺放在火
源上加熱

細節1：不需攪拌
在沖煮土耳其咖啡的
過程中不需要攪拌，
使其自然混合即可。

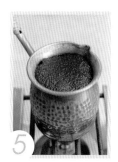

5
煮至水沸騰、表面
出現泡沫時，立刻
將土耳其壺自火源
上移開，靜置數秒

6
待泡沫消去，再將
土耳其壺置於火源
上加熱，反覆操作
讓水沸騰三次後，
熄火靜置數秒，再
將咖啡倒入溫杯的
咖啡杯中即可

細節2：土耳其咖啡的喝法
土耳其咖啡不須過濾即可飲
用，在將咖啡倒入杯中時盡量
不要倒出過多的咖啡渣，但殘
留在咖啡中的少量咖啡渣，不
但可讓土耳其咖啡喝起來更有
獨特風味及口感，根據土耳其
人的說法，喝完咖啡後殘留在
杯底的咖啡渣還可以算命喔！

附表D—單品咖啡沖煮建議					
咖啡豆品名	烘焙熟度	研磨度（刻度）	咖啡豆品名	烘焙熟度	研磨度（刻度）
經典特調咖啡	中焙	細磨2.5號	巴西聖多士咖啡	淺焙	細磨2號
黃金曼特寧咖啡	深焙	細磨2.5號	哥倫比亞咖啡	淺焙	細磨2號
典藏曼巴咖啡	中焙	細磨2.5號	摩卡咖啡	淺焙	細磨2號
品味碳燒咖啡	深焙	細磨2.5號	極品藍山咖啡	淺焙	細磨2號

製作重點提示：
以上單品咖啡用豆量皆以1又1/3平匙（約10g）為主。

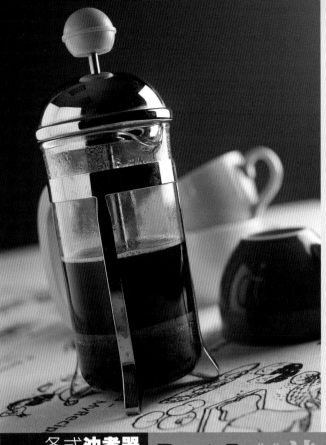

咖啡量：咖啡豆2平匙（約15公克）
研磨度：依咖啡豆屬性及烘焙熟度研磨
（見附表E）
用水量：180cc

各式**沖煮器**的使用方法 Part 5 《《 法式濾壓咖啡壺

1 將咖啡粉放入濾壓壺中

2 倒入熱水

3 待咖啡粉和熱水混合浸泡約1分鐘

4 再將中間的濾壓器向下壓，即可萃取出咖啡液

附表E─單品咖啡沖煮建議

咖啡豆品名	烘焙熟度	研磨度（刻度）	建議燜泡時間
經典特調咖啡	中焙	細磨3號	約1分鐘
黃金曼特寧咖啡	深焙	中磨3.5號	約1分鐘
典藏曼巴咖啡	中焙	細磨3號	約1分鐘
品味碳燒咖啡	深焙	中磨3.5號	約1分鐘
巴西聖多士咖啡	淺焙	細磨3號	約1分鐘
哥倫比亞咖啡	淺焙	細磨3號	約1分鐘
摩卡咖啡	淺焙	細磨3號	約1分鐘
極品藍山咖啡	淺焙	細磨3號	約1分鐘

製作重點提示：
以上單品咖啡用豆量皆以2平匙（約15g）為主。

咖啡量：義式咖啡豆25公克
研磨度：細磨（小飛馬2號）
用水量：250cc

各式**沖煮器**的使用方法

Part 6 《《 摩卡咖啡壺

摩卡壺是利用蒸氣加壓的方式萃取出咖啡液，屬於義式濃縮咖啡（Espresso）的一種。1993年義大利人Alfonso Bialetti 發明了第一個摩卡壺，讓咖啡器具的使用變得簡單多了，因此在義大利造成了90%的高使用率，而 Alfonso Bialetti也在1950年時成功的展開廣告宣傳，迅速的成為歐洲家庭的重要品牌之一。

1 注入少許熱水（份量外）於下壺中，溫壺後倒除熱水，再放入約250cc的熱水（水位約在下壺內的刻度線）

2 將義式咖啡粉填入過濾漏斗中後，再用減量板填平

3 依序將下壺、過濾漏斗、上壺緊密扣住

4 將摩卡壺放在瓦斯爐架上，加熱至咖啡液漸漸從上壺的管子流出，待咖啡液淹蓋過壺底即可熄火，利用下壺內部壓力將咖啡液流出即可

開店秘技

法式蝶翼咖啡壺
此款咖啡器具萃取出來的咖啡液，也是屬於義式濃縮咖啡（Espresso）的一種。

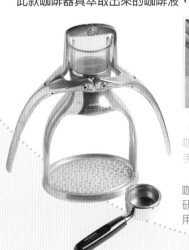

1 咖啡粉放入填充手把中。

2 用容器底將咖啡粉均勻壓平

3 再將填充手把緊扣在蝶翼壺中

4 倒入熱水於蝶翼壺上方，再將兩側的扶手向下壓，即可萃取出咖啡液

咖啡量：義式咖啡豆2平匙（約15公克）
研磨度：細磨（小飛馬2號）
用水量：120cc

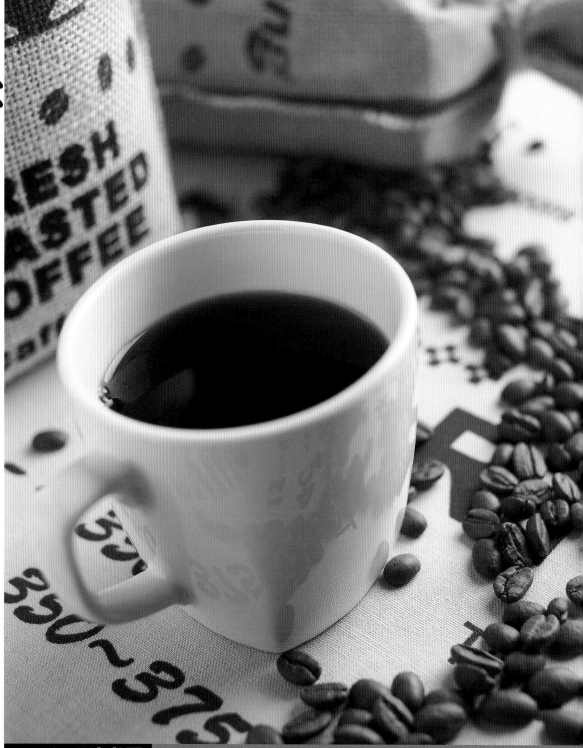

Coffee

賺錢咖啡館 ● 魅力手工咖啡　風味義式咖啡　茶、冰沙、輕食

各式沖煮器
的使用方法 Part 7 《《 美式咖啡機

美式咖啡是以沖泡出大量咖啡為主的方式，因此營業使用的機器會較為大台，在此示範操作的機器是「數位咖啡機/茶葉機」，這是一台可以沖泡大量美式咖啡和茶汁的機器，只要設定好時間、水量、溫度，就能沖泡出咖啡或茶。

沖煮方法

咖啡豆：美式咖啡豆半磅（約227公克）
研磨度：細磨（小飛馬2.5刻度）
用水量：3000cc
時間：6~7分鐘
水溫：88℃~92℃

1 將濾紙放進不鏽鋼漏斗後，再放入咖啡粉

2 將漏斗緊扣在數位咖啡機上面，漏斗下方放入保溫桶

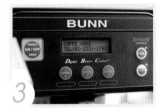

3 按下面板的定時按鈕

4 機器會依設定的功能流出咖啡液於保溫桶中

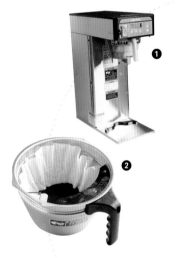

開店秘技

◎ **數位咖啡機/茶葉機的必備器具**

❶ **數位咖啡機/茶葉機**→為控制溫度、時間、水量的主要機器，並具備有蓄水裝置。

❷ **不鏽鋼漏斗**→用來盛裝咖啡粉並讓它滴濾的容器，使用時需要放入濾紙，其流速較快。

❸ **耐熱塑膠漏斗**→用來盛裝切碎茶葉並讓它濾泡的容器，搭配濾網、濾紙使用，其流速較慢（為了讓茶湯釋放，故需要多一些浸泡時間，所以流速要略慢些）。

❹ **保溫桶**→用來盛裝滴漏下來的咖啡液或茶湯（視製作的種類而定），並作保溫工作，需另行購買搭配。

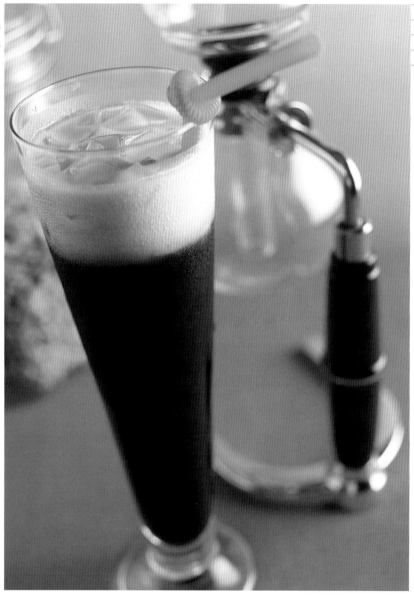

份量：1杯 / 用杯容量：360cc	
建議售價：80元/杯	
材料成本：15元/杯	
營收利潤：65元/杯	

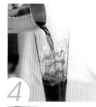

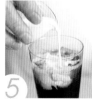

現煮冰咖啡

（使用虹吸壺沖煮）

材料

熱咖啡液250cc　細砂糖15公克　冰塊6分滿　鮮奶油液30cc

作法

1. 在雪克杯中放入細砂糖。（圖❶）
2. 再用塞風壺煮出熱咖啡液。（圖❷）
3. 將熱咖啡液倒入作法1中拌勻後，隔冰塊水冰鎮。（圖❸）
4. 取一用杯，放入冰塊至6分滿，再倒入咖啡液。（圖❹）
5. 再緩緩倒入鮮奶油液即可。（圖❺）

開店秘技

隔冰塊水冰鎮至涼，是指將雪克杯放進有冰塊的容器中，藉由冰塊的溫度讓熱咖啡液變涼的一種方式。

現沖冰咖啡 （使用手沖濾紙式咖啡組沖泡）

材料
熱咖啡液250cc　冰塊適量

作法
1. 使用手沖濾紙式咖啡組沖煮出熱咖啡液，備用。（圖❶）
2. 再取適量冰塊放進過濾器中後，將過濾器架置在飲用杯的杯口上。
3. 再將熱咖啡液倒入作法**2**中，使咖啡液滴漏在飲用杯中至7分滿。（圖❷）
4. 再放入冰塊至杯中9分滿即可。

份量：1杯 / 用杯容量：360cc
建議售價：80元/杯
材料成本：15元/杯
營收利潤：65元/杯

開店秘技

此款飲品呈現給顧客時，可附上鮮奶油液和果糖，讓顧客自由選用。

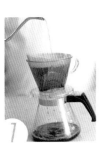

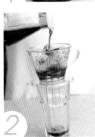

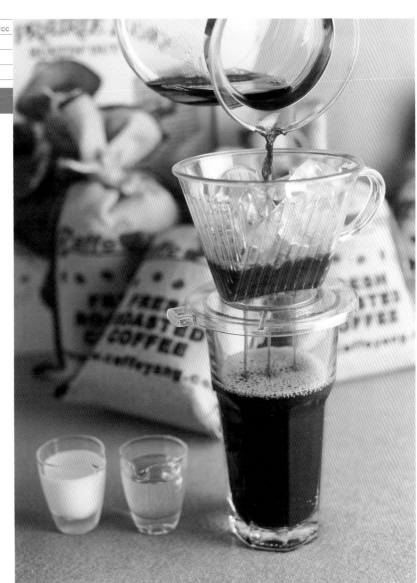

僅限製作冰咖啡，不適合製作熱咖啡

沖泡完成份量：	3000cc
建議售價：	80元/杯（250cc）
材料成本：	12元/杯（250cc）
營收利潤：	68元/杯（250cc）

手沖式大量冰咖啡

準備器具：三角沖架、法蘭絨布、手沖壺

開店秘技

◎ 咖啡豆的選用
製作本款冰咖啡，建議選購冰咖啡豆（研磨度3.5）使用較佳。

◎ 如何製作出與眾不同的大量冰咖啡液
若想要製作出與眾不同的冰咖啡，可以在冰咖啡豆中再加入其他的咖啡豆混合，例如：榛果口味的調味咖啡豆，這樣就可以調配出屬於自己的專屬特調冰咖啡。

◎ 產品製作重點提示

1. 法蘭絨布在第一次使用前，要先放入熱水中煮約3～5分鐘漂洗去漿後再使用，才不會產生油耗味，以致影響咖啡的風味；而每次使用完畢後須用大量清水充分洗淨，清洗後放置通風處晾乾，或扭乾水分置於冰箱內保持乾燥。

2. 若想製作無糖冰咖啡液，在作法3時則可省略加入細砂糖的動作。

3. 在作法5注入熱水時應維持出水量的一致性且不可中斷，才能均勻的沖泡咖啡粉，此時咖啡粉表面會產生均勻細緻的泡沫，並膨鬆脹起。若沖泡咖啡的速度不一致，則易沖出咖啡膏，品嚐起來就會有澀味了。

4. 冰咖啡豆是屬於深焙豆的一種，較易產生苦澀味道，因此在作法7中使用打蛋器攪打咖啡液，可讓咖啡液中的苦澀物質形成泡沫，將泡沫撈除就可以將澀味去除了，這樣冰咖啡喝起來的口感就會較為滑順。

材料
冰咖啡豆粉227公克（1/2磅）　細砂糖200公克　熱水3000cc　冰塊500公克

作法
1. 法蘭絨布置放在三角沖架上後，用長尾夾固定住。（圖❶）
2. 倒入咖啡粉，備用。（圖❷）
3. 在乾淨無水分的鋼盆中，放入細砂糖。（圖❸）
4. 再將作法2的器具架放在作法3的鋼盆中。（圖❹）
5. 取1000cc的熱水放入手沖壺中後，先用手指在咖啡粉中間處輕壓出一個小凹洞，再將熱水以畫圈方式由內向外注入在咖啡粉中，讓咖啡液滴漏在下方的鋼盆中。（圖❺）
6. 待咖啡粉滴漏消沉後，再裝入第2壺熱水（1000cc），同樣以畫圈方式由內向外注入在咖啡粉中，待咖啡液滴漏完成後，再重複前述動作一次，直至熱水用畢。（圖❻）
7. 再使用打蛋器將滴漏完成的咖啡液，攪打至細砂糖溶解並產生出泡沫。（圖❼）
8. 使用過濾網將咖啡表面上的泡沫撈除。（圖❽）
9. 再放入冰塊拌勻至咖啡液冷卻後，裝入容器中放入冰箱冷藏，即完成2合1的有糖冰咖啡。（圖❾）

3合1冰咖啡的製作
1. 如果想要製作出3合1的冰咖啡，則在作法8撈除泡沫後，再加入200公克的奶精粉拌勻。（圖❿）
2. 再放入冰塊（約500公克）拌勻至咖啡液冷卻後，裝入容器中放入冰箱冷藏，即完成3合1的冰咖啡。（圖⓫）

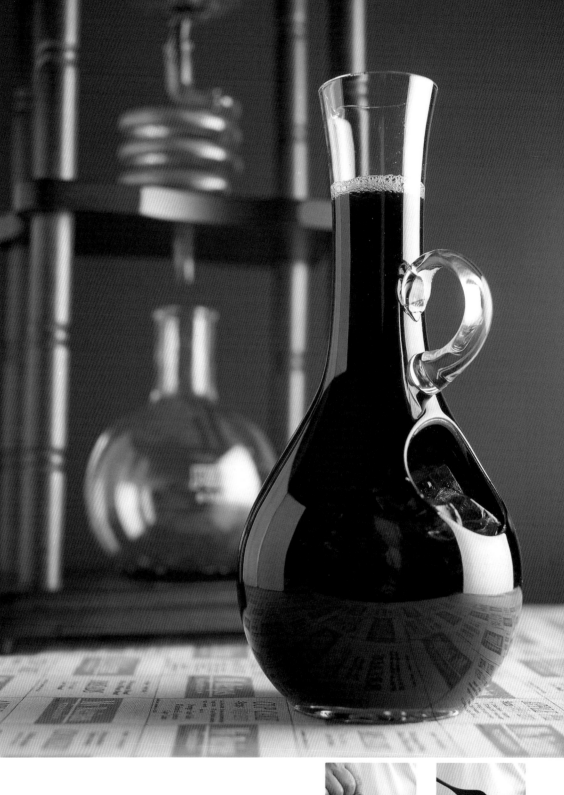

Coffee

僅限製作冰咖啡，不適合製作熱咖啡

份量：1杯/用杯容量：250cc

建議售價：120元/杯

材料成本：18元/杯

營收利潤：102元/杯

荷蘭冰釀咖啡

水滴式咖啡壺

- 球型水槽
- 水滴調節閥
- 咖啡粉槽
- 過濾器
- 咖啡壺

開店秘技

◎ **咖啡豆的選用**

製作本款冰咖啡，建議選購冰咖啡豆（研磨度2.5）使用較佳。

◎ **水滴式咖啡壺的尺寸使用說明**

若營業量大者，建議可選用雙槽式的水滴式咖啡壺（如左圖）。在每槽中放入約200公克的冰咖啡豆粉，再加入水量（約上球6分滿）或者冰塊（約上球滿）、冷開水500cc，以每10秒7滴的速度進行滴漏，這樣約可完成3000cc的咖啡液。營業量較小者，則可選用小型水滴式咖啡壺。

◎ **水滴式咖啡壺的另一種加值運用法**

1. 水滴式咖啡壺除了可以滴漏咖啡之外，也可以換成茶葉冰釀出冰茶。

2. 冰釀茶所使用的茶葉須以細碎狀的較佳，其口味變化甚多，以下茶種僅供參考使用。

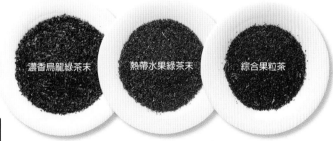

濃香烏龍綠茶末　　熱帶水果綠茶末　　綜合果粒茶

材料

冰咖啡豆粉80公克　冰塊上座滿杯量　水100cc

作法（示範操作使用小型水滴式咖啡壺，容量約450cc）

1. 將過濾器放入玻璃槽中。（圖❶）
2. 再放入咖啡粉。（圖❷）
3. 將濾紙舖放在咖啡粉的表面上。（圖❸）
4. 倒入少許的水（份量外）潤濕咖啡粉的表面及邊緣，再裝進滴漏組中。（圖❹）
5. 上壺放入冰塊後，再倒入水。（圖❺）
6. 將調節閥調整至每10秒7滴，以控制滴漏的水量速度。（圖❻）
7. 滴漏數小時後即完成，可放入冰箱冷藏，待營業時取用即可。（圖❼）

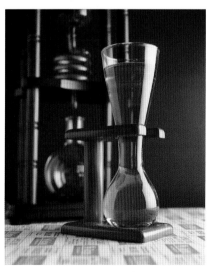

賺錢咖啡館 ● 魅力手工咖啡

風味義式咖啡　茶、冰沙、輕食

082

僅限製作冰咖啡，不適合製作熱咖啡

份量：1杯 / 用杯容量：360cc
建議售價：120元/杯
材料成本：35元/杯
營收利潤：85元/杯

玫瑰提拉米蘇咖啡

材料

無糖冰咖啡液160cc
牛奶70cc　玫瑰果露15cc　冰塊6分滿
特調發泡鮮奶油適量

裝飾材料

可可粉適量　薄荷葉少許

作法

1. 取一用杯，放入牛奶、玫瑰果露混拌均勻。
2. 再放入冰塊至杯中6分滿後，倒入無糖冰咖啡液。
3. 再放入特調發泡鮮奶油至滿杯後抹平，並篩撒上可可粉於表面上，以薄荷葉裝飾即可。

開店秘技

🌀 **特調發泡鮮奶油的製作**

將已發泡鮮奶油60公克擠入容器內後，再放入馬士卡彭起司（Mascarpone cheese）10公克拌勻即可，這樣會讓咖啡喝起來細緻綿密、很接近提拉米蘇甜點的口感。

🌀 **分層效果製作重點提示**

1. 玫瑰提拉米蘇咖啡

a) 在作法2時，要盡量將咖啡液倒在冰塊上，或是利用湯匙的背面使咖啡沿著杯緣流入杯中，可避免造成過多的攪動，才能製作出明顯的分層效果。

b) 玫瑰果露本身已有甜度，所以咖啡液須取用無糖的，這樣才會因甜度比重關係而有分層效果，口感也不會過於甜膩。

c) 利用牛奶結合果露，做出有味道的特調牛奶，也是產品口味變化的手法之一。

2. 抹茶提拉米蘇咖啡

利用有糖冰咖啡液作底層，再倒入牛奶，也能因甜度比重關係做出分層效果。

3. 總結

a) 這2道要學習的技巧是如何利用咖啡液和牛奶去製作出分層效果，其重點在於糖分要加入在哪一個材料中，有加入糖分的材料會比沒糖分的材料重，因此才能做出分層效果。

b) 比重關係如→ 蜂蜜＞果糖＞果露＞甜酒（這是指每一項材料在份量相等的情況下的比重關係）。

083

份量：1杯 / 用杯容量：360cc
建議售價：120元/杯
材料成本：28元/杯
營收利潤：92元/杯

抹茶提拉米蘇咖啡

材料

有糖冰咖啡液	160cc
	（作法請見P79）
冰塊	6分滿
牛奶	70cc
特調發泡鮮奶油	適量
綠抹茶粉	適量

裝飾材料

薄荷葉	少許

作法

1. 取一用杯，將有糖冰咖啡液倒入杯中後，再放入冰塊至杯中6分滿。
2. 再緩緩倒入牛奶後，放入特調發泡鮮奶油至滿杯後抹平。
3. 篩撒上綠抹茶粉後，以薄荷葉裝飾即可。

漂浮冰咖啡

材料
有糖冰咖啡液160cc（作法請見P79）
牛奶50cc　紅蓋鮮奶油15cc
冰淇淋1球　冰塊7分滿

裝飾材料
咖啡豆2顆

作法
1. 取一用杯，放入冰塊至杯中7分滿。
2. 再依序倒入有糖冰咖啡液、牛奶、紅蓋鮮奶油。
3. 再放入1球冰淇淋，並以咖啡豆裝飾即可。

開店秘技

在作法2中加入液體材料後，千萬不要攪拌它們，這樣就可以藉由比重關係來造成分層的視覺效果了。

漂浮冰咖啡
份量：1杯 / 用杯容量：360cc
建議售價：120元/杯
材料成本：28元/杯
營收利潤：92元/杯

冰磚咖啡
份量：1杯 / 用杯容量：360cc
建議售價：110元/杯
材料成本：18元/杯
營收利潤：92元/杯

冰磚咖啡

材料
有糖冰咖啡液250cc（作法請見P79）
有糖咖啡冰磚6分滿

作法
1. 取一用杯，放入咖啡冰磚至杯中6分滿。
2. 再倒入有糖冰咖啡液即可。

開店秘技

咖啡冰磚的製作
將有糖冰咖啡液（作法請見P79）倒入製冰盒中，再放入冷凍冰至硬即可。若想要呈現出趣味性高的咖啡冰磚，可選用不同造型的製冰盒來製作。而將咖啡冰磚代替一般的冰塊放入冰咖啡中，就算冰磚溶化了，咖啡的濃度也不會被稀釋而變淡。

加入發泡鮮奶油做為裝飾和增加口感
顧客如有需要，也可以在咖啡表面上擠入發泡鮮奶油裝飾和增加口感。

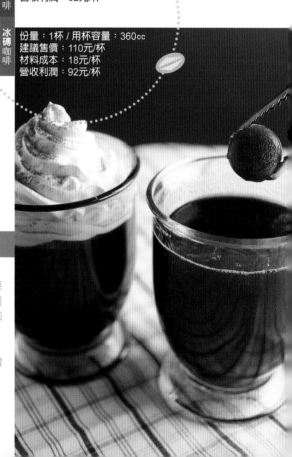

綠薄荷咖啡

材料
無糖冰咖啡液160cc　牛奶60cc
果糖15cc　薄荷酒15cc　冰塊6分滿

作法
1. 將薄荷酒倒入用杯中。
2. 再將牛奶、果糖混拌均勻後倒入作法1中。
3. 再放入冰塊至杯中6分滿後，然後輕緩的倒入無糖冰咖啡液即可。

開店秘技

🍹 分層效果製作重點提示
在等份量之下，甜酒的比重會比果糖輕，但因為這裡的果糖又加入牛奶混拌後稀釋了比重，因此造成了果糖比薄荷酒輕的狀況，薄荷酒就必須先放入杯中做為底層，才能有明顯的分層效果。

僅限製作冰咖啡，不適合製作熱咖啡

綠薄荷咖啡	份量：1杯 / 用杯容量：360cc
	建議售價：150元/杯
	材料成本：42元/杯
	營收利潤：108元/杯

奶油酒咖啡	份量：1杯 / 用杯容量：360cc
	建議售價：150元/杯
	材料成本：45元/杯
	營收利潤：105元/杯

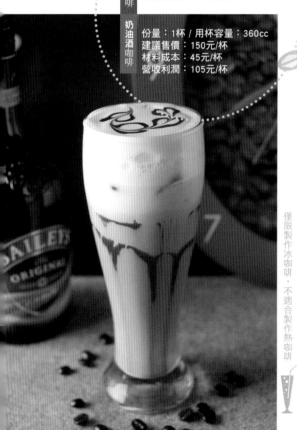

奶油酒咖啡

材料
無糖冰咖啡液160cc　奶油酒20cc　香草冰淇淋1/2球
牛奶50cc　牛奶發泡適量　冰塊6分滿

裝飾材料
巧克力醬少許

作法
1. 取一用杯，沿杯壁內隨興畫上巧克力醬做為裝飾，備用。
2. 取雪克杯，放入冰塊至6分滿後，再放入無糖冰咖啡液、奶油酒、香草冰淇淋、牛奶，一起搖晃均勻後取出倒入作法1的用杯中。
3. 再將牛奶發泡放入至杯滿抹平，以巧克力醬雕花裝飾即可。

開店秘技

🍹 產品製作重點提示
1. 在咖啡中添加酒類，會產生特殊的咖啡酒香味，奶油酒、杏仁酒、可可酒、白蘭地酒、綠色薄荷酒等，都是常用來搭配咖啡添加的酒類，不過因酒類的成本高，建議店主依實際經營需求來選擇販售。
2. 牛奶發泡是使用P120的發泡壺，以手動方式打出來的。

僅限製作冰咖啡，不適合製作熱咖啡

份量：1杯 / 用杯容量：360cc
建議售價：120元/杯
材料成本：25元/杯
營收利潤：95元/杯

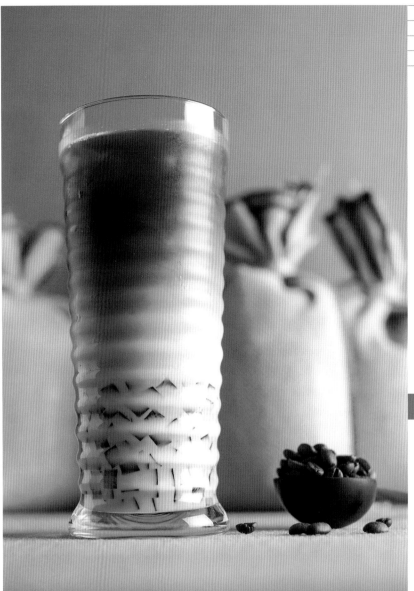

開店秘技

✎ 產品製作重點提示

這道產品要學習製作的是將凍類材料和咖啡做一個搭配結合，這樣能在品嚐咖啡的同時，也具有咀嚼的口感，是一道很有口感的咖啡飲品。不過因為凍類材料本身都會略具有甜度，所以調製咖啡時，要將甜度的份量拿捏得宜。

魔力咖啡

材料

無糖冰咖啡液	160cc
黑糖糖漿	20cc
牛奶	50cc
咖啡凍	30公克
冰塊	適量

作法

1. 將咖啡凍放入用杯中，做為底層。
2. 再將黑糖糖漿和牛奶拌勻後，倒入作法1的杯子中。
3. 再放入冰塊至杯中5分滿後，再輕緩倒入無糖冰咖啡液即可。

維也納咖啡

材料
熱咖啡液150cc　發泡鮮奶油適量

裝飾材料
巧克力醬少許

作法
1. 在杯中加入少許熱水（份量外），溫杯後倒除熱水。
2. 將熱咖啡液倒入杯中。（圖❶）
3. 將發泡鮮奶油擠在熱咖啡液表面上，再擠入巧克力醬裝飾即可。（圖❷）

份量：1杯 / 用杯容量：220cc
建議售價：120元/杯
材料成本：18元/杯
營收利潤：102元/杯

開店秘技

熱咖啡液的製作
熱咖啡液可採用P62~P72不同的沖煮器沖煮而成。

加入奶精粉的作法
上述是以不加入奶精粉的方式端送給客人的作法。而另一種作法則是先將15公克奶精粉、細砂糖1包和熱咖啡液一起拌勻後，再將發泡鮮奶油擠在熱咖啡液表面上。兩種不同的作法目前在經營上都有店主在使用，所以可視情況選擇作法。

加值的呈現法
1. 製作完成的咖啡除了以單杯的方式呈現之外，若想要呈現出與眾不同而有加分的賣點時，不妨考慮以套組的方式呈現在顧客面前，不僅增加了優雅感，也讓顧客享受自己動手調合咖啡的品嚐樂趣。
2. 套組的呈現方式：製作完成的熱咖啡倒入杯中，方糖、發泡鮮奶油各自放在容器中，擺放在托盤中端送至顧客桌上即可。

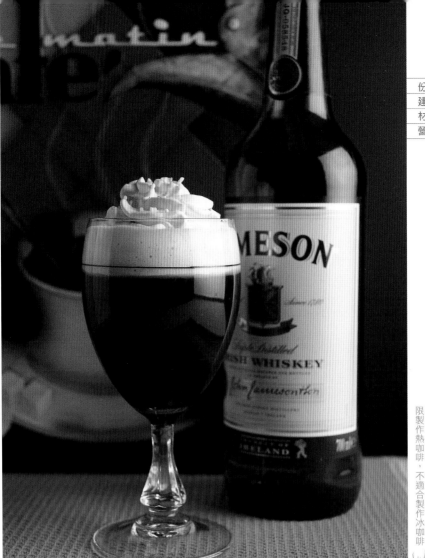

份量：1杯 / 用杯容量：250cc	
建議售價：150元/杯	
材料成本：30元/杯	
營收利潤：120元/杯	

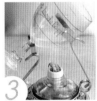

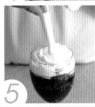

限製作熱咖啡，不適合製作冰咖啡

愛爾蘭咖啡

材料
熱咖啡液200cc　愛爾蘭威士忌15cc　方糖2顆

裝飾材料
發泡鮮奶油適量

作法
1. 在杯中加入少許熱水（份量外），溫杯後倒除熱水。
2. 將方糖放入專屬杯中。（圖❶）
3. 倒入愛爾蘭威士忌。（圖❷）
4. 將咖啡杯放置在杯架中，點燃酒精燈，煮至方糖溶解、酒氣揮發後，離火。（圖❸）
 細節：咖啡杯外側的任何殘餘液體皆需擦乾後，才能置於杯架上燒熱，否則易造成杯子破裂。
5. 將熱咖啡液倒入作法4的杯中。（圖❹）
6. 再將發泡鮮奶油擠在熱咖啡液表面上即可。（圖❺）

開店秘技

熱咖啡液的製作
熱咖啡液可採用P62~P72不同的沖煮器煮製而成。

使用專屬咖啡杯及杯架
製作本款咖啡須使用愛爾蘭咖啡專屬咖啡杯及杯架一組。

建議喝法
端送給顧客飲用時，可貼心提醒顧客，此款咖啡不須攪拌，直接啜飲，才能品嚐到冰與熱的口感滋味。

加值的呈現法
此款咖啡也可以採用套組的方式呈現，讓顧客享受親手調合咖啡的品嚐樂趣。先將方糖、愛爾蘭威士忌、熱咖啡液放入專屬杯中拌勻，再將發泡鮮奶油擠入另一容器內，兩者一起放入托盤中端送至顧客桌上即可。

皇家咖啡

材料

熱咖啡液150cc 白蘭地15cc 方糖1顆

作法

1. 在用杯中加入少許熱水（份量外），溫杯後倒除熱水。
2. 將熱咖啡液倒入用杯中，備用。
3. 將皇家咖啡匙置於火上燒熱溫匙後，架於咖啡杯口。（圖❶）
 細節：皇家咖啡匙一定要先溫匙後，才能夠順利點燃白蘭地，做出糖酒液。
4. 將方糖放入於皇家咖啡匙上。（圖❷）
5. 將白蘭地淋在方糖上。（圖❸）
6. 點火燃燒，待方糖溶解熄火即可。【（圖❹）

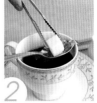
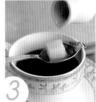
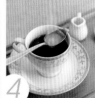

份量：1杯 / 用杯容量：220cc	
建議售價：180元/杯	
材料成本：40元/杯	
營收利潤：140元/杯	

開店秘技

◎ **熱咖啡液的製作**
熱咖啡液可採用P62~P72不同的沖煮器煮製而成。

◎ **使用專用咖啡匙**
製作本款咖啡須使用專屬皇家咖啡匙。

◎ **建議喝法**
端送給顧客飲用時，可貼心提醒顧客，將溶解後的糖酒液倒入咖啡中，攪拌均勻後再飲用，這樣才能品嚐到白蘭地和咖啡結合的香醇滋味。

◎ **加值的呈現法**
此款咖啡也可採用套組方式呈現，讓顧客享受親手調合咖啡的品嚐樂趣。將熱咖啡液倒入用杯中，方糖、白蘭地、鮮奶油（可省略不附上）各自放在容器中，再一起放入托盤中端送至顧客桌上，由服務人員親自操作點燃方糖，造成視覺上的效果。

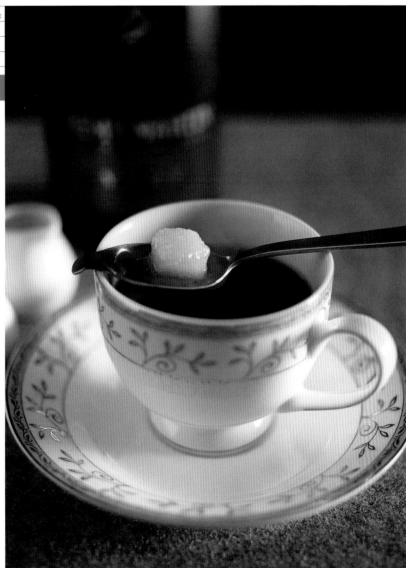

限製作熱咖啡，不適合製作冰咖啡

Coffee

賺錢咖啡館 ● 魅力手工咖啡　風味義式咖啡　茶、冰沙、輕食

份量：1杯 / 用杯容量：360cc
建議售價：120元/杯
材料成本：30元/杯
營收利潤：90元/杯

冰 摩卡咖啡

材料
無糖冰咖啡液160cc
巧克力粉1/2大匙
熱水20cc　牛奶50cc
果糖10cc　焦糖醬10cc
冰塊適量

裝飾材料
發泡鮮奶油適量
可可粉少許
檸檬絲少許

作法
1. 取雪克杯，放入巧克力粉、熱水混拌均勻。
2. 再依序放入無糖冰咖啡液、牛奶、果糖、焦糖醬、冰塊（5分滿），搖晃均勻後倒入用杯中。
3. 再將發泡鮮奶油擠在咖啡液表面上，撒上可可粉並放入檸檬絲裝飾即可。

熱 摩卡咖啡

份量：1杯 / 用杯容量：220cc
建議售價：120元/杯
材料成本：30元/杯
營收利潤：90元/杯

材料
熱咖啡液150cc　巧克力粉10公克
焦糖醬10cc

裝飾材料
發泡鮮奶油適量　可可粉少許
巧克力細碎少許

作法
1. 將熱咖啡液倒入用杯中後，放入巧克力粉、焦糖醬拌勻。
2. 再將發泡鮮奶油擠在咖啡液表面上，撒上可可粉並放入巧克力細碎裝飾即可。

開店秘技

◎ 產品製作重點提示
1. 這一道要學習製作的是將粉類材料（請見P97）和咖啡做一個搭配結合，由於粉類材料不易拌勻，所以在製作上必須先和少許的熱液體（例如：熱水、熱咖啡液）攪拌均勻後再來使用。
2. 通常咖啡與巧克力的組合便稱為「摩卡」。

份量：1杯 / 用杯容量：360cc	
建議售價：120元/杯	
材料成本：28元/杯	
營收利潤：92元/杯	

冰 榛果咖啡

材料
無糖冰咖啡液180cc　果糖15cc
榛果果露20cc　冰塊6分滿　發泡鮮奶油適量

裝飾材料
焦糖醬少許

作法
1. 取一用杯，放入冰塊至杯中6分滿。
2. 再放入無糖冰咖啡液、榛果果露、果糖拌勻。
3. 再將發泡鮮奶油擠在咖啡液表面上，以焦糖醬裝飾即可。

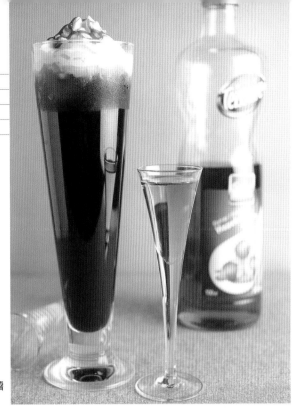

熱 榛果咖啡

材料
熱咖啡液	150cc
榛果果露	15cc
發泡鮮奶油	適量

裝飾材料
焦糖醬少許　榛果果露5cc

作法
1. 將熱咖啡液放入用杯中後，再倒入15cc的榛果果露拌勻。
2. 再將發泡鮮奶油擠在咖啡液表面上，擠入焦糖醬後，再淋入榛果果露裝飾即可。

份量：1杯 / 用杯容量：220cc	
建議售價：120元/杯	
材料成本：28元/杯	
營收利潤：92元/杯	

開店秘技

產品製作重點提示
在咖啡中加入果露，可增加出不同的咖啡味道，果露的種類很多（請見P97），也都帶有甜度，因此若在產品中添加了果露後，一定要記得將果糖或細砂糖的份量降低或不使用，以避免整杯咖啡過於甜膩。

份量：1杯 / 用杯容量：360cc	
建議售價：120元/杯	
材料成本：25元/杯	
營收利潤：95元/杯	

冰 栗子楓糖咖啡

材料

無糖冰咖啡液	200cc
香草栗子果露	10cc
楓糖果露	10cc
果糖	10cc
冰塊	6分滿
鮮奶油	15cc

作法

1. 取一用杯，放入冰塊至杯中6分滿。
2. 再放入無糖冰咖啡液、香草栗子果露、楓糖果露、果糖拌勻。
3. 再放入鮮奶油即可。

熱 栗子楓糖咖啡

材料

熱咖啡液150cc　香草栗子果露5cc
楓糖果露10cc　發泡鮮奶油適量

裝飾材料

香草栗子果露5cc　可可粉少許

作法

1. 將熱咖啡液放入用杯中後，再倒入香草栗子果露、楓糖果露混拌均勻。
2. 再將發泡鮮奶油擠在咖啡液表面上，再淋入香草栗子果露，並撒上可可粉裝飾即可。

份量：1杯 / 用杯容量：220cc	
建議售價：120元/杯	
材料成本：25元/杯	
營收利潤：95元/杯	

開店秘技

◎ 產品製作重點提示

在咖啡中加入果露，可增加出不同的咖啡味道，但並不侷限只能加入一款的果露，建議店主可以試著搭配兩種以上的果露，調製出專屬於自己的特殊咖啡產品，比較具有競爭力。

份量：1杯 / 用杯容量：360cc
建議售價：120元/杯
材料成本：25元/杯
營收利潤：95元/杯

冰 小樽咖啡

材料

無糖冰咖啡液	160cc
果糖	5cc
焦糖果露	15cc
焦糖醬	10cc
牛奶	60cc
冰塊	6分滿

作法

1. 取一用杯，放入冰塊至杯中6分滿。
2. 再將果糖、焦糖果露、焦糖醬、牛奶放入作法1中拌勻，做為底層。
3. 再輕緩倒入無糖冰咖啡液即可。

份量：1杯 / 用杯容量：220cc
建議售價：120元/杯
材料成本：25元/杯
營收利潤：95元/杯

熱 小樽咖啡

材料

熱咖啡液150cc　焦糖醬5cc
焦糖果露10cc

裝飾材料

發泡鮮奶油適量　焦糖醬少許

作法

1. 將熱咖啡液放入用杯中後，再放入焦糖醬、焦糖果露混拌均勻。
2. 再將發泡鮮奶油擠在咖啡液表面上，並以少許的焦糖醬裝飾即可。

開店秘技

🍵 **產品製作重點提示**

這道產品要學習製作的是將果露材料和醬類材料（請見P97）做一個搭配結合，雖然這兩種不同的物料也可以各自加入咖啡中做出產品，但是要尋找出互相能混搭出最融合的味道，就需要店主能不斷地創新求變，以符合自己的顧客需求了。

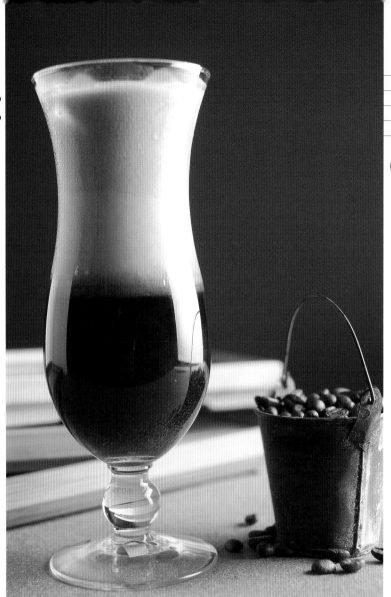

份量：1杯 / 用杯容量：360cc	
建議售價：120元/杯	
材料成本：25元/杯	
營收利潤：95元/杯	

冰 抹茶咖啡

材料

無糖冰咖啡液	160cc
綠抹茶粉　1大匙 (15公克)	
熱水	20cc
冰牛奶	50cc
果糖	20cc
冰塊	6分滿

作法

1. 綠抹茶粉和熱水一起混拌均勻後，再倒入冰牛奶拌勻，即成抹茶牛奶，備用。
2. 取一用杯，放入冰塊至杯中6分滿，再放入無糖冰咖啡液、果糖拌勻後，再放入作法1抹茶牛奶即可。

熱 抹茶咖啡

份量：1杯 / 用杯容量：220cc	
建議售價：120元/杯	
材料成本：20元/杯	
營收利潤：100元/杯	

材料

熱咖啡液	150cc
綠抹茶粉	15公克

裝飾材料

發泡鮮奶油	適量
抹茶粉	少許

作法

1. 將熱咖啡液倒入用杯中後，放入抹茶粉拌勻。
2. 再將發泡鮮奶油擠在咖啡液表面上，篩撒上抹茶粉裝飾即可。

開店秘技

📝 **產品製作重點提示**

由於熱的抹茶咖啡並沒有加入任何糖分材料，建議可以附上糖包一起端送給顧客，讓顧客自由選用。

份量：1杯 / 用杯容量：360cc
建議售價：120元/杯
材料成本：25元/杯
營收利潤：95元/杯

冰 沖繩島之戀

材料

無糖冰咖啡液	160cc
黑糖糖漿	20cc
煉乳	10cc
冰牛奶	60cc
冰塊	適量

作法

將無糖冰咖啡液、黑糖糖漿、煉乳、冰牛奶、冰塊放入雪克杯中，搖晃均勻後取出材料倒入用杯中即可。

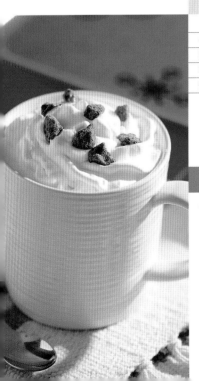

份量：1杯 / 用杯容量：220cc
建議售價：120元/杯
材料成本：25元/杯
營收利潤：95元/杯

熱 沖繩島之戀

材料

熱咖啡液150cc　黑糖糖漿15cc
煉乳5cc

裝飾材料

發泡鮮奶油適量　煉乳5cc
黑糖塊少許

作法

1. 將熱咖啡液、黑糖糖漿、煉乳放入用杯中拌勻。
2. 再將發泡鮮奶油擠在咖啡液表面上後，淋入煉乳、黑糖塊裝飾即可。

開店秘技

🖋 產品製作重點提示
這道產品要學習製作的是運用糖漿、奶製類（請見P97）和咖啡做一個搭配結合。而煉乳在國外的咖啡製作上則是常見的材料之一，最知名的運用即是越南冰咖啡。

發泡鮮奶油

發泡鮮奶油是花式咖啡中最常使用的材料之一。傳統的製作方式，是以手動或電動打蛋器打發鮮奶油，再裝進擠花袋中使用，不過保存期限很短（約3~4天）。另一種方式就是使用鮮奶油噴槍製作，以高壓氮氣（N2）的方式製作出發泡鮮奶油，這種方式較為咖啡館營業時普遍接受使用。

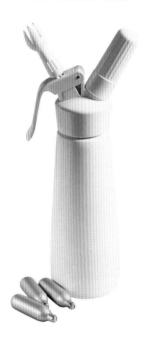

器具材料

鮮奶油噴槍1組　氮氣空氣彈1個　液態鮮奶油250cc

作法

1 量取鮮奶油250cc。

2 倒入鮮奶油噴槍中。

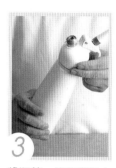

3 將瓶蓋、擠花嘴裝上栓緊。

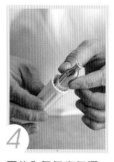

4 再放入氮氣空氣彈，並鎖緊，使氣體注入於噴槍內瓶中。

5 將鮮奶油噴槍倒置，上下搖晃數次，直到噴槍內瓶中沒有液體聲音即可。

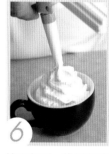

6 按下把手，將擠花嘴和咖啡液呈垂直角度，離咖啡液表面約1~2cm，以螺旋方式由外向內擠入。

開店秘技

加味發泡鮮奶油的製作
發泡鮮奶油除了原味之外，也可以在作法1中加入粉類（如香草粉）或醬類（如巧克力醬），混拌均勻後就成為加味的發泡鮮奶油，但唯有酸性食材是不可以加入（如檸檬汁），會讓發泡鮮奶油腐壞速度加快。

鮮奶油噴槍的容量
鮮奶油噴槍的容量有限，因此倒入的鮮奶油以200~250cc為限，而且務必要將鮮奶油噴槍洗淨瀝乾水分後，再倒入鮮奶油，才不易使製作完成的發泡鮮奶油變壞。

氮氣空氣彈
使用過的氮氣空氣彈，中間會有一個孔洞出現。每個只能使用一次，無法再重複使用，屬於拋棄式的消耗品。

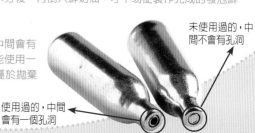

未使用的，中間不會有孔洞

使用過的，中間會有一個孔洞

增添咖啡風味的材料

1.酒類

和咖啡相配的甜酒中，較常使用的有君度橙酒（Crointreau）、卡魯哇咖啡酒（Kalua）、貝利斯愛爾蘭奶油酒（Bailey's Irish Cream）、杏仁酒及和冰咖啡極為相配的薄荷酒（Peppermint Liqueur）。而烈酒和咖啡的組合則屬於成人口味，常用的烈酒有白蘭地、威士忌、蘭姆酒。

❶

2.各式加味糖漿、果露

市面上有多種品牌的各式加味糖漿，而果露也是屬於其中一種。常用於調配咖啡的加味糖漿有草莓、玫瑰、焦糖、榛果、香草等口味，有時利用其顏色就可以做出色彩繽紛的分層咖啡，極具賣相。

❷
❸

3.巧克力

咖啡和巧克力的組合就稱為「摩卡」咖啡。常使用的種類有巧克力醬、巧克力粉、巧克力米、巧克力磚等。

4.糖類

用來添加在咖啡中的糖有很多種，包括方糖、細砂糖、結晶冰糖、紅糖、咖啡冰糖、蜂蜜等，具有甜度及口味上的微妙差異。

❹

5.粉類

粉類材料除了用來篩撒在咖啡表面上做為裝飾之外，有時也可以和咖啡一起混合拌勻後改變口味，常用的有巧克力粉、抹茶粉、肉桂粉等。

❺

6.奶製類

奶製類材料可以讓咖啡更香醇順口，常用的有牛奶、奶精粉、奶油球、紅蓋鮮奶油、鮮奶油、煉乳等材料。除此之外，將牛奶打成奶泡加入咖啡中，更是另一種順滑綿密的不同口感。

7.醬類

使用不同醬類材料可以做出極具賣相的咖啡雕花裝飾，讓咖啡飲品得到加分加值的效果，常用的醬類材料有巧克力醬、小紅莓醬、白巧克力醬、焦糖醬等。

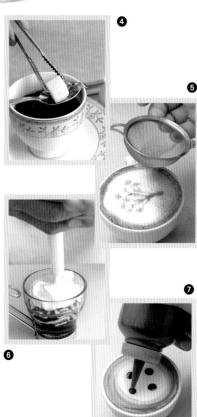

❼

8.凍類

具有咀嚼口感的材料，若要搭配咖啡一起飲用，咖啡和焦糖布丁的口味會較為適合。

❻

❽

利用義式咖啡機萃取出濃
郁的濃縮咖啡，再搭配由
牛奶打成的奶泡，依照不
同的比例關係，就能展
現出義式咖啡獨特的好滋
味，而拉花的技巧雖然不
能改變咖啡的味道，卻能
提升咖啡的視覺效果，每
一個製作學習環節中，都
代表著調製者的努力。

Chapter
4

風味義式咖啡

Coffee

義式濃縮咖啡(Espresso)的認識

Espresso的意思跟英文的under pressure是相同的，也就是在壓力之下。指的是高壓且快速的咖啡沖煮方式，此方法能把咖啡最精華的美味萃取出來，由於萃取時間短，因此溶出的咖啡因量也少。使用約8公克的義式咖啡豆，研磨成極細的咖啡粉，經過高壓與90℃的高溫，就能在約25秒內，萃取30~45cc的濃縮咖啡液。而以義式濃縮咖啡液為基底，再搭配牛奶、奶泡所創造出來的義大利式咖啡，在咖啡館中是最受歡迎的經營產品，例如：拿鐵咖啡、卡布奇諾咖啡、焦糖瑪奇朵咖啡。

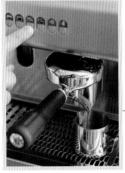

半自動咖啡機

溫杯盤
可將清洗乾淨的杯子放置在這裡，一來做為收納處，二來可藉咖啡機的溫度，讓杯子保持溫杯狀態。

蒸汽壓力／水壓表

蒸汽閥

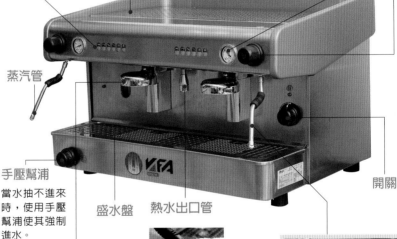

蒸汽管

手壓幫浦
當水抽不進來時，使用手壓幫浦使其強制進水。

盛水盤

熱水出口管

開關

設定面板按鈕
共有6個按鈕，可設定咖啡液流出的容量，較常設定使用的為30cc、45cc、60cc、90cc。另外熱水按鈕，則是將熱水流出，通常都利用此按鈕來做溫杯動作。
細節：若需要使用到大量熱水，建議不要利用咖啡機的熱水，會較為耗電、耗時。

咖啡把手
可分單槽和雙槽兩種。
（1）單槽：製作single咖啡時使用，約需填充8公克的咖啡粉（誤差值±1公克）。
（2）雙槽：製作double咖啡時使用，約需填充16公克的咖啡粉（誤差值±2公克）。

細節1：將咖啡把手改裝，就可以變成茶把手，再放入細碎的茶葉就能萃取出茶湯，製作出各式各樣的茶飲品。

細節2：咖啡把手不使用時，可以扣在咖啡機上，讓它隨時保持溫度，一旦需要沖煮咖啡時，才不會瞬間拉低溫度。

蒸汽管和蒸汽閥
可在短時間內加熱液體，並可將牛奶製作成奶泡，以順時針方向為關，逆時針方向為開。蒸汽管不使用的時候是冷的，所以剛噴撒出來的是水，因此要先稍微放氣讓它的水分排出後，再來打奶泡，打完奶泡後，需要再放掉一次蒸汽，讓殘留在管內的牛奶能排出。

細節：製作成奶泡後，要盡快將殘留在蒸汽管噴頭上的牛奶漬，用乾淨的布擦拭清除掉，否則牛奶漬乾掉後，不僅不易清除也易將噴孔阻塞。

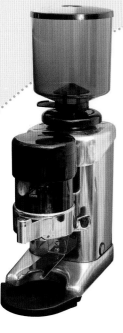

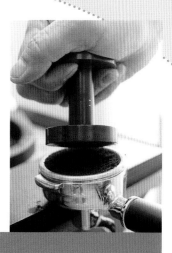

填壓器

填壓器的兩頭造型略有不同，平整的一方是負責將咖啡粉填壓平整，而凸出的一方則是用來輕敲咖啡把手兩端，讓咖啡把手邊緣內一些沒有壓緊的咖啡粉落下，然後再次施力填壓，讓咖啡粉的密度均勻。

磨豆機

磨豆機用來研磨咖啡豆，需依咖啡豆的配方、萃取的時間、口味來調整磨豆的粗細度。一般而言，調整方向是順時針細、逆時針粗。而當磨豆機約磨了600公斤的咖啡豆時，即須更換刀片（深焙豆、較油性的咖啡豆約400公斤）。

開店秘技

📎 義式濃縮咖啡的靈魂----crema（咖啡油脂）

crema就是義式濃縮咖啡上面的那一層油脂，呈現出金黃色、濃厚如糖漿的狀態，屬蒸汽壓力萃取出來的獨特油脂。若呈現出黑色或顏色過深的crema，則表示萃取過度，有可能是咖啡粉研磨過細或填壓太多的咖啡粉、或填壓咖啡粉時過於用力等原因所造成的，其萃取狀態就會以滴落的方式或以萃取時間過長來呈現。

義式咖啡機的操作

1 將咖啡粉填入咖啡把手中。

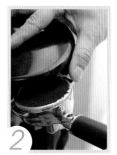

2 再使用儲豆槽的上蓋，將多餘的咖啡粉抹除。

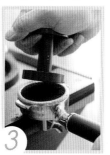

3 使用填壓器向下將咖啡粉壓平。（力量要均衡）

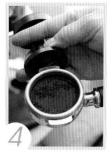

4 再利用填壓器的另一端，輕敲咖啡把手的兩端後，再次將咖啡粉填壓平整。

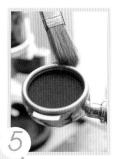

5 利用毛刷將咖啡把手兩端的粉末刷除。

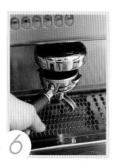

6 以45°的角度，將咖啡把手扣入咖啡機的凹槽中，再向右轉固定住。

7 按下熱水按鈕後，以熱水作溫杯動作。

8 再按下設定按鈕，將濃縮咖啡液萃取至杯中。
細節：要將濃縮咖啡液萃取至杯中時，盡量讓咖啡液能沿著杯壁向下流入，較能萃取出漂亮的crema。

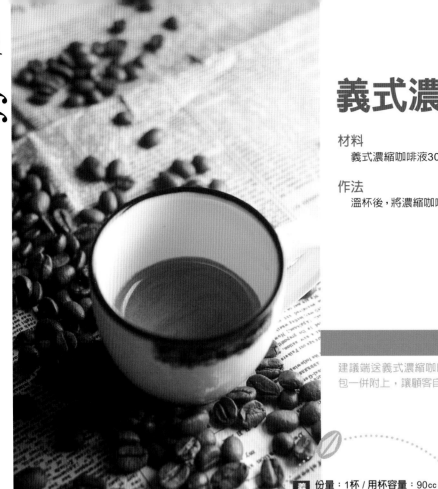

義式濃縮咖啡

材料
義式濃縮咖啡液30cc

作法
溫杯後，將濃縮咖啡液萃取至杯中即可。

開店秘技

建議端送義式濃縮咖啡給顧客時，可連同糖包一併附上，讓顧客自由選用。

義式濃縮咖啡	份量：1杯 / 用杯容量：90cc 建議售價：60元/杯 材料成本：5元/杯 營收利潤：55元/杯
變化款	份量：1杯 / 用杯容量：90cc 建議售價：70元/杯 材料成本：9元/杯 營收利潤：61元/杯

（變化款）
義式濃縮咖啡

材料
義式濃縮咖啡液30cc　榛果果露10cc　檸檬1冊

作法
1. 溫杯後，將榛果果露倒入杯中。（圖❶）
2. 再萃取出濃縮咖啡液於杯中。（圖❷）
3. 將檸檬放置在杯口處即可。

開店秘技

1. 此款飲品端送給顧客飲用時，可貼心提醒顧客，品嚐時先吸取檸檬汁於口中後，再一口喝下咖啡。這是一款味覺層次相當明顯的咖啡，而且在視覺上也能呈現出層次感（底層是榛果果露，第二層是濃縮咖啡，第三層是咖啡油脂crema，第四層是檸檬冊）。
2. 若想要製作此款咖啡，建議使用純酒杯（shot杯），才能欣賞到分層效果。

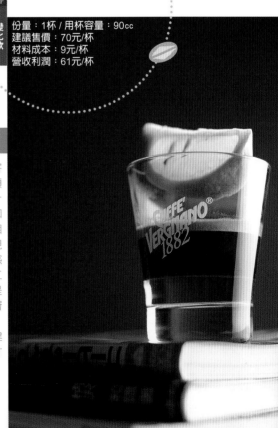

康寶蘭咖啡 ☕

材料
義式濃縮咖啡液30cc 　發泡鮮奶油適量
可可粉少許

裝飾材料
可可粉少許

作法
1. 溫杯後，將萃取出的濃縮咖啡液注入杯中。（圖❶）
2. 再將發泡鮮奶油擠在咖啡液表面上，並篩撒上可可粉裝飾即可。（圖❷）

開店秘技

🍵 產品製作重點提示
1. 若想讓康寶蘭咖啡有點變化，可以在杯子底層中加入10cc的玫瑰果露後，再注入濃縮咖啡液並擠上發泡鮮奶油，就成為「玫瑰康寶蘭咖啡」了。
2. 因為康寶蘭咖啡只需使用到30cc的濃縮咖啡液，因此此款飲品只適合在店內飲用，不適合製作成外帶杯，而且為了品嚐到鮮奶油的「冰」和咖啡的「熱」交錯口感，此款是不做冰飲的。

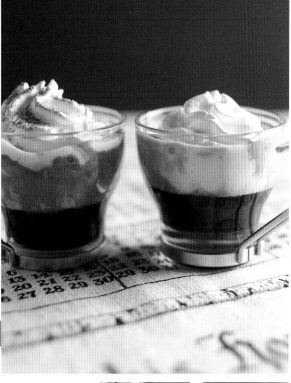

1 　2

康寶蘭咖啡	份量：1杯 / 用杯容量：120cc
	建議售價：70元/杯
	材料成本：12元/杯
	營收利潤：58元/杯

咖啡瑪娜奇娜	份量：1杯 / 用杯容量：220cc
	建議售價：100元/杯
	材料成本：18元/杯
	營收利潤：82元/杯

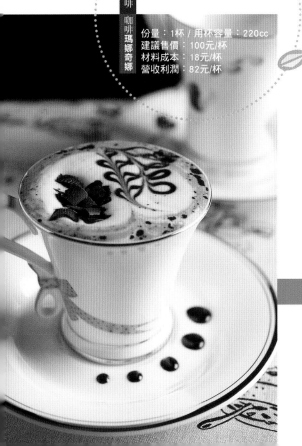

咖啡瑪娜奇娜 ☕

材料
義式濃縮咖啡液30cc 　純巧克力塊15公克 　牛奶200cc

裝飾材料
巧克力醬少許 　苦甜巧克力少許

作法
1. 純巧克力塊削成碎片狀，放入杯底。
2. 再萃取出義式濃縮咖啡液於作法1杯中，備用。
3. 取牛奶放入小型拉花鋼杯中，打成奶泡。
4. 再將奶泡中的牛奶緩緩倒入作法2的杯中至9分滿。
5. 再將奶泡刮入至杯滿，以苦甜巧克力（削成碎片狀）、巧克力醬裝飾即可。

開店秘技

🍵 產品製作重點提示
1. 材料中的純巧克力塊是指含有65%以上的可可脂，屬於沒有甜味的純巧克力。
2. 此款飲品端送給客人時，並不需要附上糖包，因為這道咖啡最主要是為了品嚐巧克力的風味。

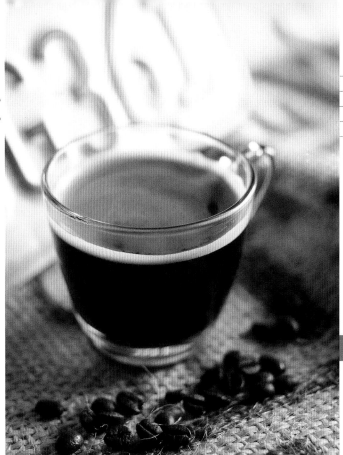

份量：1杯 / 用杯容量：220cc	
建議售價：60元/杯	
材料成本：7元/杯	
營收利潤：53元/杯	

熱 美式咖啡

材料
熱水150cc　義式濃縮咖啡液45cc

作法
1. 溫杯後，先加入熱水於杯中。（圖❶）
2. 再萃取出義式濃縮咖啡液於杯中。（圖❷）

開店秘技

產品製作重點提示
1. 美式咖啡雖然是由熱水、濃縮咖啡所製成的，但是建議先將熱水加入杯中後，再加入濃縮咖啡，這樣才不會破壞到濃縮咖啡最上層的crema，也不會產生澀味和焦味。
2. 建議可隨杯附上糖包1包、奶油球1顆讓顧客自由選用。

冰 美式咖啡

材料
義式濃縮咖啡液	45cc
冷開水	180cc
果糖	20cc
冰塊	6分滿

作法
1. 取一用杯，放入冰塊至杯中6分滿。
2. 再放入義式濃縮咖啡液、冷開水、果糖拌勻即可。

份量：1杯 / 用杯容量：360cc	
建議售價：60元/杯	
材料成本：7元/杯	
營收利潤：53元/杯	

開店秘技

產品製作重點提示
此款咖啡建議可隨杯附上奶油球1顆讓顧客自由選用。

份量：1杯 / 用杯容量：220cc	
建議售價：70元/杯	
材料成本：9元/杯	
營收利潤：61元/杯	

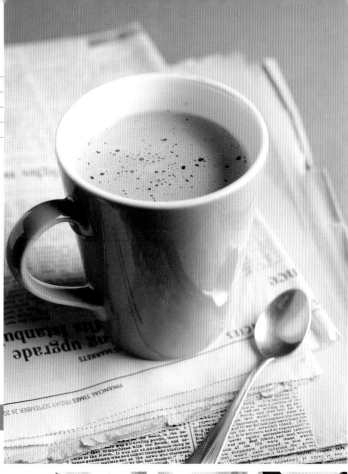

熱 特調咖啡

材料

義式濃縮咖啡液45cc　熱水100cc
可可粉1/2匙（約8公克）
奶精粉1匙（約15公克）
細砂糖5公克　紅蓋鮮奶油10cc

作法

1. 溫杯後，依序放入可可粉、奶精粉、細砂糖。
2. 再放入紅蓋鮮奶油。
3. 再同時將義式濃縮咖啡液、熱水注入杯中，攪拌均勻即可。

開店秘技

特調咖啡的意思是指店家使用獨一無二的調製配方，所製作出的獨家咖啡，因此每一家咖啡館的特調咖啡其味道是不一樣的。在此也可以將可可粉改成其他口味的果露或粉類材料，變化出專屬自己的特調咖啡。

份量：1杯 / 用杯容量：360cc	
建議售價：70元/杯	
材料成本：9元/杯	
營收利潤：61元/杯	

開店秘技

🖎 產品製作重點提示

雪克杯的容量區分為360cc、500cc、700cc，應搭配用杯的容量選擇適合的雪克杯。在本書中，360cc的用杯容量，如選用360cc的雪克杯搖晃材料，則須加入滿杯的冰塊，若選用500cc的雪克杯使用，則須加入7分滿的冰塊。

冰 特調咖啡

材料

A 義式濃縮咖啡液45cc　熱水120cc
可可粉1/2匙（約8公克）
奶精粉1匙半（約25公克）
細砂糖5公克　紅蓋鮮奶油10cc
B 冰塊適量

作法

將材料**A**放入雪克杯（360cc）中攪拌均勻後，再放入冰塊至滿杯，搖晃均勻即可倒入用杯中。

賺錢咖啡館 ● 魅力手工咖啡　風味義式咖啡　茶、冰沙、輕食

106

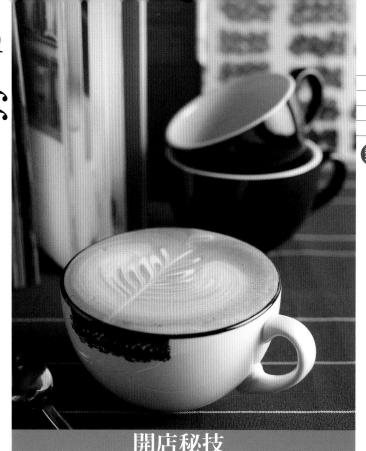

份量：1杯 / 用杯容量：320cc	
建議售價：100元/杯	
材料成本：18元/杯	
營收利潤：82元/杯	

熱 拿鐵咖啡

材料

義式濃縮咖啡液　　45cc
牛奶　　　　　　　300cc

作法

1. 溫杯後，將萃取出的義式濃縮咖啡液注入杯中。
2. 取牛奶放入中型拉花鋼杯中，打成奶泡。
3. 再將奶泡中的牛奶緩緩倒入作法**1**的用杯中，以拉花技術裝飾杯面即可。

開店秘技

產品製作重點提示

1.拿鐵咖啡、卡布奇諾咖啡、瑪奇朵咖啡的區別，僅在於奶泡與牛奶的份量比例不同。區分如下：

拿鐵咖啡　1：3：1（濃縮咖啡液：牛奶：奶泡）
卡布奇諾咖啡　1：2：2（濃縮咖啡液：牛奶：奶泡）
瑪奇朵咖啡　1：1：3（濃縮咖啡液：牛奶：奶泡）

2.此款咖啡建議可隨杯附上糖包1包讓顧客自由選用。

冰 拿鐵咖啡

材料

義式濃縮咖啡液45cc　果糖15cc
牛奶300cc　冰塊適量

裝飾材料

焦糖醬少許

作法

1. 將義式濃縮咖啡液、果糖放入用杯中拌勻後，再放入冰塊至7分滿，備用。
2. 取牛奶放入中型拉花鋼杯中，打成奶泡。
3. 再將奶泡中的牛奶緩緩倒入作法**1**的用杯中至8分滿時，再刮入奶泡至滿杯，以焦糖醬雕花裝飾即可。

份量：1杯 / 用杯容量：360cc	
建議售價：100元/杯	
材料成本：18元/杯	
營收利潤：82元/杯	

開店秘技

產品製作重點提示

建議可再加入紅蓋鮮奶油10cc，讓咖啡更加的香滑順口。

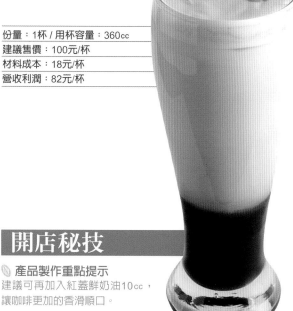

份量：1杯 / 用杯容量：360cc	
建議售價：120元/杯	
材料成本：22元/杯	
營收利潤：98元/杯	

玫瑰冰拿鐵

材料

A 牛奶　　　　　100cc
　玫瑰果露　　　　20cc
B 義式濃縮咖啡液　45cc
　牛奶　　　　　　200cc
　冰塊　　　　　　適量

裝飾材料

　焦糖醬　　　　　少許

作法

1. 將100cc牛奶、玫瑰果露放入用杯中拌勻後，再放入冰塊至7分滿，備用。
2. 再取200cc牛奶放入中型拉花鋼杯中，打成奶泡。
3. 再將奶泡中的牛奶緩緩倒入作法1的用杯中至7分滿時，再刮入些許奶泡。
4. 最後將義式濃縮咖啡液緩緩倒入，再刮入奶泡至滿杯鋪平，以焦糖醬雕花裝飾即可。

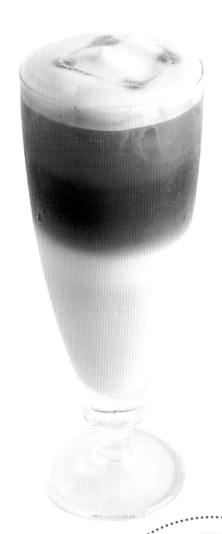

拉花樣式

製作提示：
將牛奶倒入約半杯時，往前挪移沖入，此時再順著搖晃手勢，逐漸向後退，牛奶至滿杯時，再快速從中間處往前畫出即可。

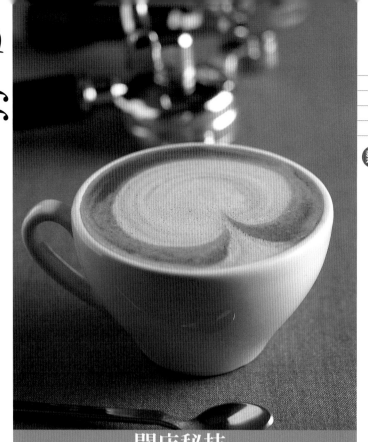

開店秘技

108

份量：1杯 / 用杯容量：320cc
建議售價：120元/杯
材料成本：20元/杯
營收利潤：100元/杯

熱 抹茶拿鐵

材料

熱牛奶100cc　冰牛奶200cc
綠抹茶粉1大匙（15公克）
義式濃縮咖啡液45cc

作法

1. 溫杯後，放入萃取出的義式濃縮咖啡液，備用。
2. 取中型拉花鋼杯，放入熱牛奶、綠抹茶粉拌勻後，再加入冰牛奶略拌後，打成抹茶奶泡。
3. 再將奶泡中的抹茶牛奶緩緩倒入作法**1**的用杯中，並拉花至呈大樹狀裝飾即可。

產品製作重點提示

1.奶泡的製作除了以牛奶為單一材料之外，也可以再加入粉類材料（例如：綠抹茶粉、巧克力粉）或各式果露（例如：榛果果露、焦糖果露）混合成調味奶泡，以增加口味變化，也有顏色的裝飾效果。

2.此款飲品是利用抹茶奶泡再加上拉花技術的方式來呈現產品，但因為是製作拿鐵咖啡，所以抹茶牛奶的佔比會比奶泡多，是以2：1的比例呈現。

3.若不想使用拉花技術來呈現此款咖啡，可以利用篩撒綠抹茶粉將表面覆蓋裝飾。

冰 抹茶拿鐵

份量：1杯 / 用杯容量：360cc
建議售價：120元/杯
材料成本：20元/杯
營收利潤：100元/杯

材料

義式濃縮咖啡液45cc　綠抹茶粉15公克　熱牛奶60cc
冰牛奶300cc　冰塊適量

裝飾材料

綠抹茶粉少許

作法

1. 將熱牛奶、綠抹茶粉放入用杯中拌勻後，放入冰塊至8分滿，備用。
2. 取冰牛奶放入中型拉花鋼杯中，快速打發成奶泡。
3. 再將奶泡中的牛奶倒入作法**1**的用杯中至8分滿，並刮入些許奶泡。
4. 再倒入義式濃縮咖啡液後，將奶泡刮入至杯滿後抹平，並篩撒上抹茶粉裝飾即可。

份量：1杯 / 用杯容量：220cc	
建議售價：120元/杯	
材料成本：28元/杯	
營收利潤：92元/杯	

熱脆皮棉花糖拿鐵

材料

義式濃縮咖啡液45cc　香草果露15cc　牛奶200cc
巧克力塊50公克　棉花糖2顆

作法

1. 巧克力塊隔水加熱溶化成液體後，取少許澆淋在棉花糖上，待涼後即成脆皮棉花糖，備用。
2. 將義式濃縮咖啡液、香草果露放入用杯中拌勻後，備用。
3. 取牛奶放入小型拉花鋼杯中，打成奶泡。
4. 再將奶泡中的牛奶緩緩倒入作法2的用杯中，並刮入適量奶泡後，再放入脆皮棉花糖。
5. 最後以奶泡雕花裝飾即可。

冰脆皮棉花糖拿鐵

材料

義式濃縮咖啡液	45cc
香草果露	15cc
牛奶	200cc
巧克力塊	50公克
棉花糖	2顆
可可粉	少許
冰塊	適量

裝飾材料

薄荷葉	少許

份量：1杯 / 用杯容量：360cc	
建議售價：120元/杯	
材料成本：28元/杯	
營收利潤：92元/杯	

作法

1. 巧克力塊隔水加熱溶化成液體後，取少許澆淋在棉花糖上，待涼後即成脆皮棉花糖，備用。
2. 將義式濃縮咖啡液、香草果露放入用杯中拌勻後，再放入冰塊至杯中5分滿後拌勻，備用。
3. 取牛奶放入小型拉花鋼杯中，打成奶泡。
4. 再將奶泡中的牛奶緩緩倒入作法2的用杯中，並刮入適量奶泡。
5. 再篩撒上可可粉後，放入脆皮棉花糖，以薄荷葉裝飾即可。

拉花樣式 7

製作提示：
將牛奶倒入約半杯時，往前挪移至中心處，此時再順著搖晃手勢，逐漸向後退，牛奶至滿杯時，再快速從中間處往前畫出即可。

| 份量：1杯 / 用杯容量：360cc |
| 建議售價：120元/杯 |
| 材料成本：30元/杯 |
| 營收利潤：90元/杯 |

開店秘技

◎ 蛋白糖霜的製作

材料：
細砂糖30公克　蛋白2顆

作法：
1. 將蛋白放入乾淨的鋼盆中。（鋼盆中不能有水分）（圖❶）
2. 再放入細砂糖於作法1中，用電動打蛋器攪打至呈硬性發泡狀即可。（圖❷）

註：
1. 細砂糖的份量可以自己增減使用，不過糖的份量越少，攪打出來的蛋白糖霜其粗泡就會越粗，越粗就容易消泡。反之，糖的份量增多，粗泡就會越細緻越不容易消泡，保存時間就能久一些，但其缺點就是口感會很甜。
2. 建議可以使用糖粉來替代細砂糖，其效果會更佳（1顆蛋白搭配200公克糖粉）。
3. 蛋白糖霜放入密封盒後，可以放入冰箱冷藏3~5天，但仍需視蛋白糖霜其細緻度而定。

冰 君度橙香糖霜拿鐵

材料
義式濃縮咖啡液45cc　香草栗子果露10cc
君度香橙酒10cc　牛奶100cc
冰塊適量　蛋白糖霜適量
柳橙絲少許

作法
1. 將香草栗子果露、君度香橙酒、牛奶倒入杯中攪拌均勻。
2. 再加入冰塊、義式濃縮咖啡液於作法1中。
3. 再將蛋白糖霜放入，以柳橙絲裝飾即可。

份量：1杯 / 用杯容量：300cc
建議售價：100元/杯
材料成本：17元/杯
營收利潤：83元/杯

熱 跳舞咖啡 ☕

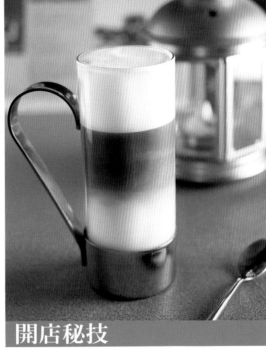

材料

義式濃縮咖啡液45oo　熱水30cc
果糖15cc　牛奶200cc

作法

1. 果糖放入用杯中，備用。
2. 取牛奶放入小型拉花鋼杯中，打成奶泡。
3. 將奶泡中的牛奶緩緩倒入作法1的用杯中至6分滿。
4. 再將奶泡刮入至杯滿，靜待其分成牛奶和奶泡二層。
5. 最後再將義式濃縮咖啡液、熱水拌勻後倒入，待其自動分至三層即可。

開店秘技

材料中的果糖也可以改換成各式糖漿，這樣就能製作出不同口味的跳舞咖啡了。

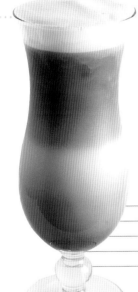

冰 跳舞咖啡 🥤

材料

A	巧克力醬	20cc
	牛奶	70cc
B	義式濃縮咖啡液	45cc
	牛奶	200cc
	冰塊	適量

份量：1杯 / 用杯容量：360cc
建議售價：100元/杯
材料成本：17元/杯
營收利潤：83元/杯

作法

1. 將巧克力醬和70cc的牛奶拌勻成巧克力牛奶後，倒入用杯中。
2. 再放入冰塊至6分滿後略微攪拌，備用。
3. 取200cc的牛奶放入小型拉花鋼杯中，打成奶泡。
4. 將奶泡中的牛奶緩緩倒入作法2的用杯中至7分滿，並刮入些許奶泡至8分滿。
5. 再倒入義式濃縮咖啡液後，再將奶泡刮入至杯滿後抹平裝飾即可。

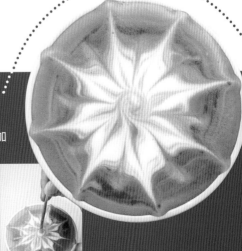

111

雕花樣式 ①

製作提示：
利用白色奶泡先畫出圓形後，再往外切割出線條，最後在中心點部位略微加強，以突顯杯面圖案。

112

份量：1杯 / 用杯容量：220cc
建議售價：120元/杯
材料成本：25元/杯
營收利潤：95元/杯

熱 土肉桂鴛鴦咖啡

材料

義式濃縮咖啡液30cc
土肉桂茶包1包　熱水120cc
土肉桂酒15cc　發泡鮮奶油適量

裝飾材料

肉桂粉少許　肉桂葉1片

作法

1. 取一用杯，放入土肉桂茶包、熱水一起浸泡2分鐘後，取出茶包丟棄。
2. 再將義式濃縮咖啡液、土肉桂酒放入作法**1**的用杯中拌勻。
3. 再將發泡鮮奶油擠在咖啡液表面上，並撒上肉桂粉、肉桂葉裝飾即可。

冰 土肉桂鴛鴦咖啡

份量：1杯 / 用杯容量：360cc
建議售價：120元/杯
材料成本：25元/杯
營收利潤：95元/杯

材料

義式濃縮咖啡液30cc　土肉桂茶包1包
熱水100cc　土肉桂酒15cc　果糖5cc
牛奶100cc　冰塊適量　發泡鮮奶油適量

裝飾材料

肉桂粉少許　肉桂葉絲少許

作法

1. 土肉桂茶包放入熱水中浸泡2分鐘後，取出茶包丟棄，將茶汁倒入雪克杯中。
2. 再放入義式濃縮咖啡液、土肉桂酒、果糖、牛奶、冰塊，搖晃均勻後倒入杯中。
3. 再擠入發泡鮮奶油於咖啡液表面上，撒上肉桂粉並以肉桂葉絲裝飾即可。

開店秘技

產品製作重點提示

所謂的「鴛鴦」就是指將茶湯與咖啡做搭配結合的產品。這裡取用的茶湯，是利用台北市農會所出產的土肉桂茶包，除此之外，也在咖啡中添加了少許的土肉桂酒以增加香味。

土肉桂茶包

土肉桂酒

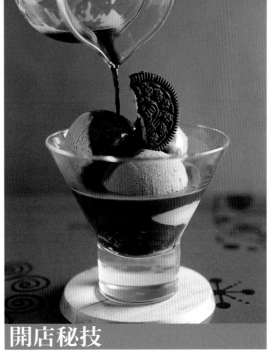

份量：1杯
建議售價：100元/杯
材料成本：20元/杯
營收利潤：80元/杯

冰淇淋咖啡

材料
義式濃縮咖啡液45cc　中型冰淇淋1球
小型冰淇淋2球

裝飾材料
巧克力餅乾1/2片

作法
1. 將冰淇淋放入杯中後，倒入義式濃縮咖啡液。
2. 再放入巧克力餅乾裝飾即可。

開店秘技

冰淇淋挖勺有大小的區分，這裡使用的是14＃和24＃號。

奶泡冰淇淋咖啡

份量：1杯
建議售價：100元/杯
材料成本：18元/杯
營收利潤：92元/杯

材料
義式濃縮咖啡液30cc　中型冰淇淋1球
牛奶300cc

裝飾材料
巧克力醬少許　咖啡豆2顆

作法
1. 將萃取出的義式濃縮咖啡放入用杯中後，再放入1球冰淇淋，備用。
2. 取牛奶放入中型拉花鋼杯中，打成奶泡後，將奶泡刮入作法1的用杯中，再以巧克力醬雕花、咖啡豆裝飾即可。

開店秘技

這道產品要學習製作的是利用大量的奶泡做出產品的視覺效果和口感，結合了咖啡、冰淇淋、奶泡的冰飲，是一種新的口感體驗。

雕花樣式

製作提示：
利用白色奶泡為底圖色彩，再搭配巧克力醬、草莓醬點畫出樹和花的樣貌，再篩撒上綠抹茶粉做為大地圖案。

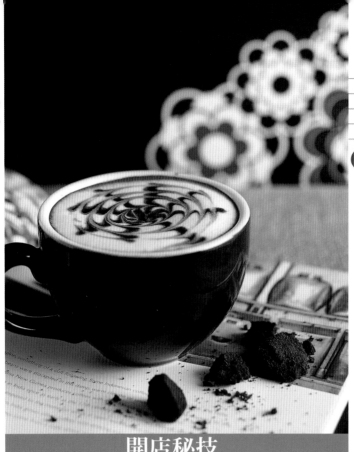

開店秘技

🖏 **產品製作重點提示**
此款咖啡建議可隨杯附上糖包1包讓顧客自由選用。

114

份量：1杯 / 用杯容量：220cc	
建議售價：100元/杯	
材料成本：16元/杯	
營收利潤：84元/杯	

熱 卡布奇諾 ☕

材料
義式濃縮咖啡液	30cc
牛奶	200cc

裝飾材料
巧克力醬	少許

作法
1. 將義式濃縮咖啡液萃取至用杯中，備用。
2. 再將牛奶放入中型拉花鋼杯中，打成奶泡。
3. 把奶泡中的牛奶緩緩倒入作法1的杯中至7分滿。
4. 再將奶泡刮入至杯滿，以巧克力醬雕花裝飾即可。

冰 卡布奇諾 🥤

材料
義式濃縮咖啡液	45cc
牛奶	300cc
果糖	15cc
冰塊	適量

裝飾材料
巧克力醬	少許
咖啡油脂（crema）	少許

份量：1杯 / 用杯容量：360cc	
建議售價：100元/杯	
材料成本：18元/杯	
營收利潤：82元/杯	

作法
1. 將果糖放入用杯中做為底層，備用。
2. 再將牛奶放入中型拉花鋼杯中，快速打發成奶泡。
3. 把奶泡中的牛奶緩緩倒入作法1的杯中至7分滿，並刮入些許奶泡。
4. 再放入冰塊至杯中7分滿後攪拌均勻。
5. 再緩緩將義式濃縮咖啡液倒入，靜待分層。
6. 最後刮入奶泡至滿杯抹平後，以巧克力醬、咖啡油脂雕花裝飾即可。

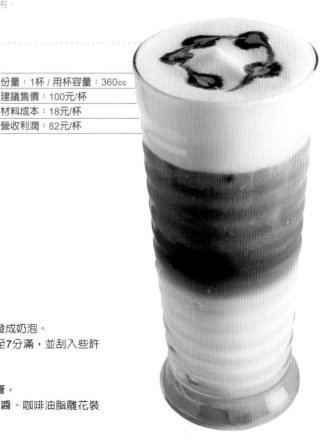

份量：1杯 / 用杯容量：220cc
建議售價：120元/杯
材料成本：18元/杯
營收利潤：102元/杯

熱 摩卡奇諾

材料
義式濃縮咖啡液30cc　巧克力醬15cc　牛奶300cc

裝飾材料
巧克力醬少許

作法
1. 將巧克力醬放入杯中後，再放入義式濃縮咖啡液攪拌均勻，備用。
2. 將牛奶放入中型拉花鋼杯中，打成奶泡。
3. 把奶泡中的牛奶緩緩倒入作法1的杯中至6分滿，再將奶泡刮入至杯滿。
4. 再以巧克力醬在奶泡上面雕花裝飾即可。

冰 摩卡奇諾

材料
義式濃縮咖啡液45cc
巧克力醬15cc　果糖5cc
牛奶300cc　冰塊適量

裝飾材料
巧克力醬少許

份量：1杯 / 用杯容量：360cc
建議售價：120元/杯
材料成本：22元/杯
營收利潤：98元/杯

作法
1. 巧克力醬、果糖放入用杯中做為底層，備用。
2. 取牛奶放入中型拉花鋼杯中，快速打發成奶泡。
3. 把奶泡中的牛奶緩緩倒入作法1杯中至5分滿，並刮入些許奶泡。
4. 再放入冰塊至杯中7分滿後攪拌均勻，再緩緩倒入義式濃縮咖啡液，並刮入奶泡至滿杯後抹平，以巧克力醬雕花裝飾即可。

雕花樣式 3

製作提示：
先利用白色奶泡畫出線條後，再以繞圈方式畫出圖案，中心點略微修飾即可。

賺錢咖啡館 ● 魅力手工咖啡　風味義式咖啡　茶、冰沙、輕食

116

份量：1杯 / 用杯容量：220cc
建議售價：120元/杯
材料成本：30元/杯
營收利潤：90元/杯

熱 西西里薄荷奇諾

材料

義式濃縮咖啡液30cc　白薄荷果露5cc
榛果果露10cc　牛奶300cc

裝飾材料

巧克力醬少許

作法

1. 依序將義式濃縮咖啡液、白薄荷果露、榛果果露倒入杯中，備用。
2. 再將牛奶放入中型拉花鋼杯中，打成奶泡。
3. 把奶泡中的牛奶緩緩倒入作法1的杯中至6分滿。
4. 再將奶泡刮入至滿杯後抹平，以巧克力醬在奶泡上面雕花裝飾即可。

冰 西西里薄荷奇諾

材料

義式濃縮咖啡液45cc　綠薄荷果露15cc
果糖5cc　牛奶250cc　冰塊適量

裝飾材料

咖啡豆1顆　薄荷葉少許

份量：1杯 / 用杯容量：360cc
建議售價：120元/杯
材料成本：30元/杯
營收利潤：90元/杯

作法

1. 將綠薄荷果露、果糖、牛奶放入中型拉花鋼杯中拌勻後，快速打發成奶泡。
2. 再將奶泡中的牛奶倒入用杯中至5分滿，並刮入適量的奶泡後，再放入冰塊。
3. 再緩緩倒入義式濃縮咖啡液後，將奶泡刮入至滿杯後抹平，以咖啡豆、薄荷葉裝飾即可。

份量：1杯 / 用杯容量：220cc
建議售價：120元/杯
材料成本：20元/杯
營收利潤：100元/杯

熱 焦糖瑪奇朵

材料
義式濃縮咖啡液30cc　焦糖醬5cc
焦糖果露10cc　牛奶300cc

裝飾材料
焦糖醬少許

作法
1. 將焦糖醬、焦糖果露放入用杯中拌勻後，再放入義式濃縮咖啡液，備用。
2. 取牛奶放入中型拉花鋼杯中，打成奶泡。
3. 再將奶泡中的牛奶緩緩倒入作法1的用杯中至5分滿，並刮入奶泡至滿杯後抹平，以焦糖醬雕花裝飾即可。

冰 焦糖瑪奇朵

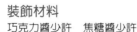

材料

義式濃縮咖啡液	45cc
焦糖醬	5cc
焦糖果露	10cc
牛奶	300cc
冰塊	適量

裝飾材料
巧克力醬少許　焦糖醬少許

份量：1杯 / 用杯容量：360cc
建議售價：120元/杯
材料成本：22元/杯
營收利潤：98元/杯

作法
1. 將焦糖醬、焦糖果露放入用杯中拌勻，再放入冰塊至6分滿後，再放入義式濃縮咖啡液，備用。
2. 取牛奶放入中型拉花鋼杯中，快速打發成奶泡。
3. 再將取少許奶泡中的牛奶緩緩倒入作法1的杯中，並刮入大量的奶泡至滿杯後抹平，以巧克力醬、焦糖醬雕花裝飾即可。

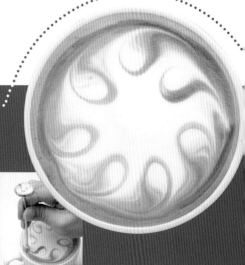

雕花樣式 4

製作提示：
利用白色奶泡先填成圓形後，再依圓形邊緣處，以順時鐘方向由外向內勾畫。

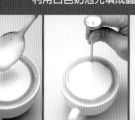

118

份量：1杯 / 用杯容量：220cc		
建議售價：120元/杯		
材料成本：25元/杯		
營收利潤：95元/杯		

熱
糖霜焦糖布丁瑪奇朵

材料
義式濃縮咖啡液45cc　布丁1/2個
牛奶300cc　焦糖果露10cc
糖粉少許

作法
1. 布丁、焦糖果露放入杯底後，再放入萃取出的義式濃縮咖啡液，備用。
2. 取牛奶放入中型鋼杯中，打成奶泡。
3. 將奶泡中的牛奶緩緩倒入作法1的杯中至5分滿。
4. 再將奶泡刮入至杯滿後，撒上糖粉以噴槍燒烤至呈金黃上色即可。

冰
糖霜焦糖布丁瑪奇朵

材料
義式濃縮咖啡液45cc　布丁1/2個
牛奶300cc　焦糖果露15cc　糖粉少許
冰塊適量

裝飾材料
薄荷葉少許

作法
1. 布丁、焦糖果露放入杯底後，再放入冰塊至7分滿，備用。
2. 取牛奶放入中型鋼杯中，打成奶泡。
3. 再將奶泡中的牛奶緩緩倒入作法1的杯中至6分滿。
4. 先刮入少許奶泡後，倒入萃取出的義式濃縮咖啡，再將奶泡刮入至杯滿。
5. 再撒上糖粉以噴槍燒烤至呈金黃色，以薄荷葉裝飾即可。

份量：1杯 / 用杯容量：360cc		
建議售價：120元/杯		
材料成本：25元/杯		
營收利潤：95元/杯		

開店秘技

◎ 產品製作重點提示
此款飲品將燒烤布丁的概念，運用在咖啡製作上。糖粉會經由燒烤動作而在咖啡表面上產生酥酥脆脆的口感，另外在杯底中，加入滑嫩的布丁也有提升咖啡整體口感層次的加分效果。

| 份量：1杯 / 用杯容量：220cc |
| 建議售價：100元/杯 |
| 材料成本：25元/杯 |
| 營收利潤：75元/杯 |

熱 香濃巧克力

材料

熱牛奶100cc　可可粉25公克
冰牛奶120cc

作法

1. 將熱牛奶、可可粉放入中型鋼杯中攪拌均勻。
2. 再倒入冰牛奶略微攪拌後，以義式咖啡機中的蒸氣管打至呈岩漿狀後，倒入用杯中即可。

冰 香濃巧克力

材料

熱牛奶80cc　可可粉25公克
冰牛奶100cc　冰塊8分滿
奶泡適量　巧克力粉少許

裝飾材料

薄荷葉少許

作法

1. 取一用杯，放入冰塊至杯中8分滿，備用。
2. 將熱牛奶、可可粉放入中型鋼杯中一起攪拌均勻。
3. 再倒入冰牛奶略微攪拌後，以義式咖啡機中的蒸氣管打至呈岩漿狀後，倒入作法1的用杯中。
4. 再刮入奶泡至滿杯後抹平，篩撒上巧克力粉，以薄荷葉裝飾即可。

| 份量：1杯 / 用杯容量：360cc |
| 建議售價：100元/杯 |
| 材料成本：25元/杯 |
| 營收利潤：75元/杯 |

雕花樣式 ⑤

製作提示：
放入奶泡填成圓形後，巧克力醬各自點畫4小點，再將咖啡油脂點進4小點的中心，最後以順時針方向繞畫一圈即可。利用巧克力醬和咖啡油脂（crema）不同顏色的深淺度，來達成圖案的層次感。

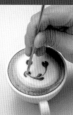

牛奶的種類

用來搭配咖啡使用的牛奶種類，有全脂、低脂、脫脂牛奶等3種。其差別就在於乳脂肪的含量多寡。依照國家標準第3056號「鮮乳」的規定，區分如下：

◎全脂鮮乳：
乳脂肪含量應在3.0%以上，未滿3.8%。

◎低脂鮮乳：
乳脂肪含量應在0.5%以上，未滿1.5%。

◎脫脂鮮乳：
乳脂肪含量應在0.5%以下。

開店秘技

Q：用來搭配咖啡的奶製類，只有牛奶嗎？是否還有其他的材料呢？

A：除了3款不同乳脂肪的牛奶之外，豆漿也是可以拿來搭配咖啡，它一樣可以打成奶泡，這是針對會對牛奶過敏或不喜愛喝牛奶的人所準備的，因此，可視店家的經營需要來準備材料。

打出細緻綿密的奶泡

　　「奶泡」是指將空氣打入牛奶中，混合產生出來的一種蓬鬆物質，它能增加咖啡口感的順滑度，因此，學會製作奶泡，是經營一家咖啡館必學的專業技術，奶泡打的好，不僅能為咖啡做出加分效果，也能成為留住顧客的訣竅之一。但是若空氣打入過多，就會產生過粗的奶泡，我們稱為「硬泡」，而打入過少的空氣，則只會產生稀薄的奶泡，易變成牛奶。

　　打奶泡的器具分別有兩種，一種是使用發泡壺，另一種是使用義式咖啡機上的蒸汽管。前者需要自己用手不斷地以抽壓方式來操作，後者則是需要搭配拉花鋼杯，再利用蒸汽管才能打出奶泡。

使用發泡壺製作奶泡

1
將牛奶倒入發泡壺內約4分滿的量，如欲製作熱牛奶泡沫，需將牛奶連同發泡壺以隔水加熱方式加熱至60℃。

2
蓋上發泡壺上蓋，反覆抽壓中央的把手，直到上蓋邊緣可見牛奶泡沫為止。

3
打開上蓋，靜置約30秒或是輕敲發泡壺數下，使表面氣泡消失，用湯匙舀掉表面較粗的泡沫即可使用。

使用蒸汽管製作奶泡

1 先將蒸汽管中的水氣放掉。

2 將牛奶倒入拉花鋼杯中。

3 再將蒸汽管斜放進作法**2**的拉花鋼杯中（約1/2高度）。

4 打開蒸汽閥開始加熱，使牛奶產生漩渦狀，讓蒸汽和牛奶充分混合產生出奶泡。（加熱溫度為60℃~70℃）

5 直到拉花鋼杯內的奶泡約9分滿，關閉蒸汽閥，以湯匙刮除表面較粗的泡沫即可使用。

拉花鋼杯與奶泡的關係

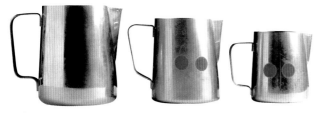

拉花鋼杯是上窄口、下寬底的尖嘴設計，較常見的有300cc、600cc、1000cc等容量尺寸。配合所選用的咖啡杯選擇不同容量的拉花鋼杯，才不易造成牛奶量的浪費或不足。例如：選用的咖啡杯容量是360cc，就可以選用300cc或600cc的拉花鋼杯來製作奶泡。

打奶泡理想的溫度是60℃~70℃，以前的作法是拿溫度計來測量溫度，現在則在拉花鋼杯外黏貼上溫度感測貼紙，只要溫度一到，感測貼紙就會以不同深淺度的顏色呈現，相當方便實用。

拉花、雕花圖型賞析

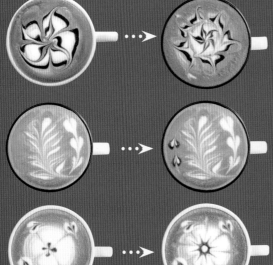

開店秘技

Q1：用不完或剩下的奶泡該如何處理呢？

A1：用不完或剩下的奶泡可以先暫時放入容器中，以隔冰塊水的方式讓溫度下降至冷卻後，再將浮在表面上的舊奶泡撈除後，放入冰箱中冷藏，待需要的時候就可以再拿出來重新打奶泡。

Q2：打出來的奶泡該如何運用在咖啡的拉花上呢？

A2：拉花即是利用咖啡與奶泡的顏色對比，在寬口杯面上運用手的搖動技巧，製作出圖案。所需要的奶泡溫度約為60℃~70℃，溫度太高的奶泡會讓圖案不易成形，若真的不易掌控拉花技巧，也可以直接將奶泡刮入用杯中。

咖啡館中除了提供咖啡之外，更需貼心提供給不能品嚐咖啡的顧客另一種選擇，而茶飲、冰沙、輕食就是最豐富多樣式的選擇菜單了，適合所有人的口味，因此，開咖啡館不僅要能調製出咖啡，更要能製作出符合所有人需要的產品。

Chapter
5

茶、冰沙、輕食

Coffee

份量：1壺 / 用壺容量：500cc
建議售價：120元/壺
材料成本：15元/壺
營收利潤：105元/壺

熱 伯爵（奶）茶

材料

伯爵茶葉	1又1/3匙（約8公克）
熱開水	500cc
鮮奶油	20cc

作法

1. 將熱水（份量外）裝入瓷壺中溫壺，約30秒後倒掉。
2. 再將茶葉放入壺中，沖入熱水至壺中，浸泡2~3分鐘即可飲用。
3. 附上鮮奶油即可製作成奶茶。

開店秘技

此款飲品建議隨壺附上糖包，讓顧客自由選用。

冰 伯爵冰茶

份量：1杯 / 用杯容量：360cc
建議售價：120元/杯
材料成本：10元/杯
營收利潤：110元/杯

材料

伯爵茶葉1又1/3匙（約8公克）
熱開水180cc　果糖20cc　冰塊適量

裝飾材料

薄荷葉少許　檸檬片1片

作法

1. 取可愛壺放入伯爵茶葉，沖入熱水，靜置2~3分鐘，待茶色釋出。
2. 取雪克杯（500cc），倒入果糖、作法1的茶湯後，再放入冰塊至6分滿。
3. 搖晃均勻後，倒入用杯中，以薄荷葉、檸檬片裝飾即可。

開店秘技

只要在伯爵冰茶中，加入鮮奶油20cc拌勻，就變成了冰伯爵奶茶了。

份量：1壺 / 用壺容量：500cc
建議售價：160元/杯
材料成本：25元/杯
營收利潤：135元/杯

熱 英式奶茶

材料
紅茶茶包4包（每包約2公克）
熱開水150cc　牛奶300cc
細砂糖15公克　鮮奶油15cc

作法
1. 取雪平鍋，倒入牛奶、熱開水、細砂糖後，以小火煮至均勻。
2. 再放入紅茶茶包，抖動至茶色、香味釋出後，熄火。
3. 再放入鮮奶油拌勻後，倒入用壺中即可。

開店秘技

1. 紅茶茶包可更改成各式口味的茶包，即成為不同口味的茶湯，例如：玄米茶包、阿薩姆紅茶包等。
2. 若在作法中加入其他材料，例如：各式果露、巧克力醬、白蘭地、奶油酒等不同材料，就可以製作出英式加味茶，讓產品品項更多元化。

份量：1杯 / 用杯容量：360cc
建議售價：120元/杯
材料成本：12元/杯
營收利潤：108元/杯

開店秘技

🖎 產品製作重點提示
此款飲品是先將紅茶製作成濃縮茶湯後再放入冰塊，是以內部急速冷卻的方式，將熱飲轉變成冷飲的一種方式，因為會加入冰塊，所以一定要先製作成濃縮茶湯，才不會被冰塊稀釋了味道。

冰 英式奶茶

材料
紅茶茶包3包（每包約2公克）
熱開水150cc　牛奶80cc　鮮奶油15cc
果糖20cc　冰塊適量　發泡鮮奶油適量

裝飾材料
可可粉少許

作法
1. 將紅茶茶包和熱開水一起浸泡約2~3分鐘，待茶色釋出後，取出茶湯倒入雪克杯（500cc）中。
2. 再放入牛奶、鮮奶油、果糖後，再放入冰塊至6分滿。
3. 搖晃均勻後，倒入用杯中，再擠入發泡鮮奶油，並篩撒上可可粉裝飾即可。

| 份量：1壺/用壺容量：600cc |
| 建議售價：120元/壺 |
| 材料成本：18元/壺 |
| 營收利潤：102元/壺 |

熱 蘋果櫻桃果粒茶

材料

蘋果櫻桃果粒茶	10公克
熱開水	適量
蜂蜜	30cc

作法

1. 將熱水（份量外）裝入玻璃花茶壺中溫壺，約30秒後倒掉。
2. 將蘋果櫻桃果粒茶放入壺中濾杯內，沖入熱水至壺中9分滿，浸泡2~3分鐘。
3. 隨壺附上蜂蜜端送給客人即可。

冰 蘋果櫻桃果粒茶

材料

蘋果櫻桃果粒茶8公克　熱開水180cc
蜂蜜20cc　冰塊適量

裝飾材料

草莓1顆

作法

1. 取可愛壺放入蘋果櫻桃果粒茶，沖入熱開水後，浸泡2~3分鐘，待茶色釋出，備用。
2. 取雪克杯（500cc），放入蜂蜜、作法1的茶湯後，再放入冰塊至6分滿。
3. 搖晃均勻後，倒入用杯中，以草莓裝飾即可。

| 份量：1杯 / 用杯容量：360cc |
| 建議售價：120元/杯 |
| 材料成本：15元/杯 |
| 營收利潤：105元/杯 |

開店秘技

若想要有差異性，也可加入果露調整口味。

雙色果粒茶

材料
蘋果櫻桃果粒茶5公克　熱開水120cc　柳橙汁80cc
荔枝果露15cc　鳳梨濃縮汁10cc　果糖15cc　檸檬汁20cc
奇異果丁少許　草莓丁少許　芒果丁少許　冰塊適量

裝飾材料
薄荷葉少許

作法
1. 蘋果櫻桃果粒茶放入熱開水中，浸泡2~3分鐘，待茶色釋出，備用。
2. 取雪克杯（500cc），放入奇異果丁、草莓丁、芒果丁後，用湯匙略微搗碎後，放入冰塊至6分滿。
3. 再依序放入柳橙汁、荔枝果露、鳳梨濃縮汁、果糖、檸檬汁，搖晃均勻後，連同水果丁一起倒入用杯中。
4. 再倒入作法1的果粒茶湯，以薄荷葉裝飾即可。

開店秘技
有分層效果的飲品，除了可運用在咖啡的製作上，茶品的製作也可以如法泡製。將有含糖的果汁先倒入用杯中做為底層，再倒入無糖的茶湯，就可以藉由比重原理達成分層效果了。

份量：1杯 / 用杯容量：360cc	
建議售價：120元/杯	
材料成本：18元/杯	
營收利潤：102元/杯	

份量：1壺 / 用壺容量：700cc	
建議售價：180元/杯	
材料成本：20元/杯	
營收利潤：160元/杯	

熱帶冰紅茶

材料
水果茶湯700cc　檸檬片2片
柳橙片1片　果糖30cc　冰塊適量

裝飾材料
薄荷葉少許

作法
1. 將水果茶湯倒入用壺中，再放入檸檬片、柳橙片。
2. 再取一用杯，放入冰塊至杯中8分滿後，倒入適量作法1的水果茶湯，以薄荷葉裝飾。
3. 再將作法1、作法2的材料，連同果糖端送至顧客桌上即可。

開店秘技

產品製作重點提示
此款飲品的製作，必須由店家事先沖泡好大量的水果茶湯備用，待客人點用時，直接倒入用壺中即可。

水果茶湯的製作
取熱帶水果茶茶包2包（每包25公克）放入2800cc的熱水中（水溫95℃），浸泡10分鐘待茶色釋出後，取出茶包丟棄，並待茶湯至涼後，放入冰箱冷藏備用即可。

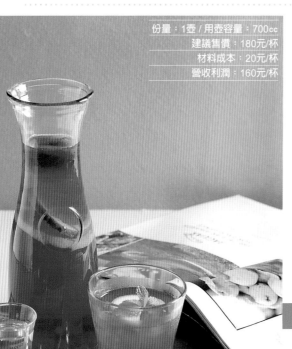

各式健康花草茶介紹

洋甘菊

味道清爽、甘甜，為歐洲人日常茶飲，可安定情緒、幫助消化、滋潤肌膚；香味與蘋果相近，被稱為大地的蘋果，且被廣泛應用在化妝品上。

紫羅蘭

香氣甜蜜浪漫，可維持好聲道，飲用時添加蜂蜜更加順口，加了檸檬汁後顏色會變成深紫色。

迷迭香

葉片獨特、氣味馥郁，是義式、法式料理中必備的香料；沖泡成茶飲飲用，可使人覺得神清氣爽。

菩提

取茶葉、花與籽，是歐洲人的餐後茶，可幫助消化；對於易躁動者，是推薦的保健茶飲。

玫瑰果

玫瑰果取自玫瑰花托，素稱美顏瑰寶，可美化肌膚，令人容光煥發。

薰衣草

氣味馥郁芬芳，令人心曠神怡，可舒緩緊張情緒、放鬆心情，亦可做為烘焙、沐浴或香包用途，加了檸檬汁後顏色會變成粉紫色。

檸檬草

草葉散發檸檬香氣，是深受喜愛的香料植物，製成淡雅的茶湯，可幫助消化、令人身心舒暢。

桂花

溫和、香氣迷人，搭配其他花草飲用，可增添風味及甘甜口感，也可入菜或加入甜點中，增加氣味及滋養身體。

玫瑰花

茶湯溫和甘柔，可促進新陳代謝、調節女性生理、舒緩鬱悶的心情，令人心情愉悅。

薄荷

可幫助消化、清新口氣、消除身心疲勞，適合餐後飲用。

馬鞭草

帶有清雅的檸檬氣息，能促進消化、穩定情緒及增加活力。

香蜂葉

檸檬般的清爽甜香，是一種令人心情愉悅的保健茶飲，可調和蜂蜜使用。

份量：1壺 / 用壺容量：600cc	
建議售價：120元/壺	
材料成本：16元/壺	
營收利潤：104元/壺	

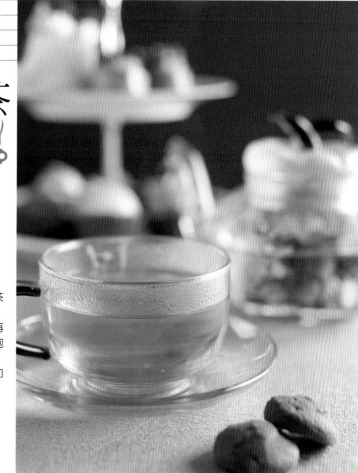

熱 憶香花草茶

材料
A 迷迭香　　　2公克
　　菩提　　　　1公克
　　茉莉花　　　2公克
　　薄荷　　　　1公克
　　玫瑰果　　　5公克
B 熱開水　　　適量
　　蜂蜜　　　　30cc

作法
1. 將熱水（份量外）裝入玻璃花茶壺中溫壺，約30秒後倒掉熱水。
2. 將材料**A**放入壺中濾杯內，再沖入熱開水至壺中9分滿，浸泡3~5分鐘至茶色和香味釋出。
3. 隨壺附上蜂蜜端送給客人即可。

份量：1杯 / 用杯容量：360cc	
建議售價：120元/杯	
材料成本：16元/杯	
營收利潤：104元/杯	

冰 憶香花草茶

材料
A 迷迭香2公克　菩提1公克　茉莉花2公克
　　薄荷1公克　玫瑰果5公克
B 熱開水200cc　蜂蜜20cc

裝飾材料
　　薄荷葉少許

作法
1. 取可愛壺放入材料**A**，沖入熱開水後，浸泡2~3分鐘，待茶色釋出後，瀝出茶湯約150cc，備用。
2. 取雪克杯（500cc），放入蜂蜜、作法**1**的茶湯後，再放入冰塊至6分滿。
3. 搖晃均勻後，倒入用杯中，以薄荷葉裝飾即可。

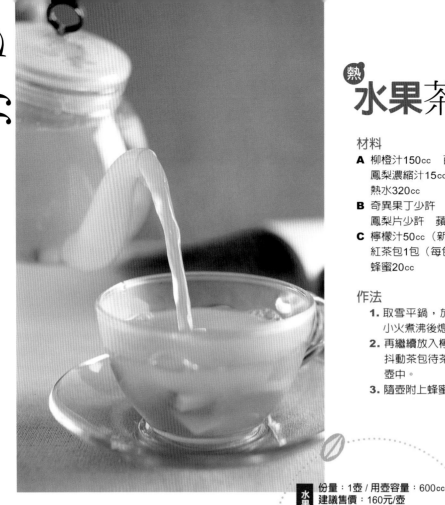

熱 水果茶

材料
A 柳橙汁150cc　百香果露15cc
　　鳳梨濃縮汁15cc　荔枝果露20cc
　　熱水320cc
B 奇異果丁少許　芒果丁少許
　　鳳梨片少許　蘋果丁少許
C 檸檬汁50cc（新鮮壓榨）
　　紅茶包1包（每包2公克）
　　蜂蜜20cc

作法
1. 取雪平鍋，放入材料**A**、材料**B**以小火煮沸後熄火。
2. 再繼續放入檸檬汁、紅茶包，略微抖動茶包待茶色釋出後，再倒入用壺中。
3. 隨壺附上蜂蜜端送給客人即可。

水果茶 熱	
份量：1壺 / 用壺容量：600cc	
建議售價：160元/壺	
材料成本：30元/壺	
營收利潤：130元/壺	

水果茶 冰	
份量：1壺 / 用壺容量：600cc	
建議售價：160元/壺	
材料成本：35元/壺	
營收利潤：125元/壺	

冰 水果茶

材料
A 草莓片少許　芒果丁少許　奇異果丁少許　蘋果丁少許
B 柳橙汁120cc　檸檬汁45cc　荔枝果露20cc
　　百香果露15cc　水果茶湯200cc（請見P127）
　　蜂蜜15cc　冰塊適量

裝飾材料
　　薄荷葉少許

作法
1. 將材料**A**放入雪克杯（500cc）中後，用湯匙略微搗碎。
2. 再放入材料**B**於作法**1**的雪克杯中，搖晃均勻後，倒入用壺中，以薄荷葉裝飾即可。

開店秘技

水果茶湯可事先沖泡大量後放入冰箱冷藏備用，待客人點用時再來製作本款飲品。

熱 香柚桔茶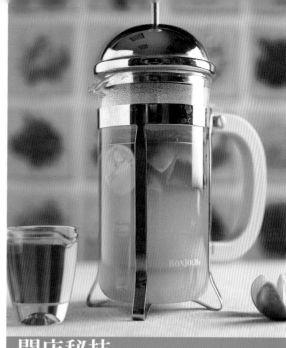

材料
A 柚子醬1又1/2大匙（約20公克） 柳橙汁100cc
鳳梨濃縮汁10cc 百香果露10cc 熱開水180cc
B 金桔汁45cc（新鮮壓榨）
紅茶包1包（每包2公克） 蜂蜜20cc

裝飾材料
金桔數顆

作法
1. 取雪平鍋，放入材料**A**以小火煮沸，待香味釋出後熄火。
2. 再放入金桔汁、紅茶包，略微抖動茶包待茶色釋出後，再將所有材料倒入用壺中。
3. 另將金桔切成4等份後放入壺中裝飾提味，並隨壺附上蜂蜜端送給客人即可。

開店秘技
此款飲品雖然在材料中已經含有甜分了，但是另外再附上蜂蜜給客人選用的原因，是因為蜂蜜可以去除澀味，因此讓顧客自己決定加入的份量即可。

冰 香柚桔茶

香柚桔茶 熱	份量：1壺 / 用壺容量：600cc
	建議售價：160元/壺
	材料成本：30元/壺
	營收利潤：130元/壺
香柚桔茶 冰	份量：1杯 / 用杯容量：600cc
	建議售價：160元/杯
	材料成本：35元/杯
	營收利潤：125元/杯

材料
水果茶湯200cc（請見P127）
金桔汁45cc（新鮮壓榨）
柚子醬1大匙（約15公克）
柳橙汁120cc 鳳梨濃縮汁15cc
百香果露15cc 蜂蜜20cc
冰塊適量

裝飾材料
金桔數顆 檸檬皮絲少許

作法
1. 將所有材料放入雪克杯(500cc)中搖晃均勻後，倒入用杯中。
2. 再將金桔切成4等份後放入用杯中裝飾提味，放入檸檬皮絲即可。

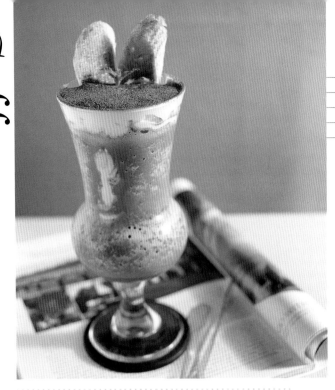

份量：1杯 / 用杯容量：500cc
建議售價：160元/杯
材料成本：25元/杯
營收利潤：135元/杯

香蕉摩卡冰沙

材料

A 義式濃縮咖啡液45cc
摩卡奇諾冰沙粉3大匙　巧克力醬30cc
香蕉（中）1條　牛奶80cc
B 冰塊1又1/3　發泡鮮奶油適量
可可粉適量

裝飾材料

薄荷葉少許

作法

1. 香蕉切下2片薄片備用，其餘切小段。
2. 先將香蕉段和剩餘材料**A**放入冰沙機中，再放入冰塊一起混合攪打均勻後，倒入用杯中。
3. 再擠入發泡鮮奶油至滿杯後抹平，篩撒上可可粉後，放入作法1留下的2片香蕉片，再以薄荷葉裝飾即可。

巧酥冰沙

材料

A 義式濃縮咖啡液45cc　牛奶80cc　焦糖果露30cc
摩卡奇諾冰沙粉3大匙　OREO餅乾1片
B 冰塊1又1/3杯　發泡鮮奶油適量

裝飾材料

可可粉少許　巧笛酥餅乾1支　OREO餅乾1片

作法

1. 先將材料**A**放入冰沙機中，再放入冰塊一起混合攪打均勻後，倒入用杯中。
2. 再擠入發泡鮮奶油後，撒上可可粉，再放入OREO餅乾（折半）和巧笛酥裝飾。

份量：1杯 / 用杯容量：500cc
建議售價：160元/杯
材料成本：30元/杯
營收利潤：130元/杯

開店秘技

🥄 產品製作重點提示

1. 製作冰沙飲品要把握住「先加入材料，後加入冰塊」的原則，除了易將材料攪打均勻，也較不會造成機器空轉而傷害到冰沙機。

2. 冰塊份量是以用杯為量取基準，例如製作500cc的冰沙，就要取500cc的杯子來盛裝冰塊，因此1又1/3是指將冰塊用500cc的杯中，裝取1又1/3杯的數量。

份量：1杯 / 用杯容量：500cc
建議售價：160元/杯
材料成本：25元/杯
營收利潤：135元/杯

摩卡冰沙

材料

A 義式濃縮咖啡液45cc
牛奶100cc
摩卡奇諾冰沙粉3大匙
可可粉2/3大匙
B 冰塊1又2/3杯
發泡鮮奶油適量
薄荷巧克力碎粒2/3大匙

作法

1. 先將材料**A**放入冰沙機中，再放入冰塊一起混合攪打均勻後，倒入用杯中。
2. 再擠入發泡鮮奶油至作法1的用杯中後，再放入薄荷巧克力碎粒即可。

草莓冰沙

材料
A 冷凍草莓1/2杯　草莓果露45cc
柳橙汁120cc　檸檬汁20cc　果糖15cc
原味冰沙粉2/3大匙
B 冰塊1杯

裝飾材料
草莓片5片　薄荷葉少許

作法
1. 先將材料A放入冰沙機中，再放入冰塊
一起混合攪打均勻後，倒入用杯中。
2. 再鋪放草莓片於冰沙上面後，以薄荷
葉裝飾即可。

開店秘技
利用冷凍水果來做為冰沙產品的材料，可以解決
水果產季的不同所導致缺貨的缺點，在國外這種
利用冷凍水果製成的飲品，就稱為「smoothies」
健康凍飲。但因為冷凍水果已經由低溫冷凍製
成，會有類似冰塊的效果，因此也可以取代冰
塊，所以在冰塊的份量就要稍加減少。

草莓冰沙	份量：1杯／用杯容量：500cc
	建議售價：160元/杯
	材料成本：40元/杯
	營收利潤：120元/杯

卡魯哇冰沙	份量：1杯／用杯容量：500cc
	建議售價：160元/杯
	材料成本：40元/杯
	營收利潤：120元/杯

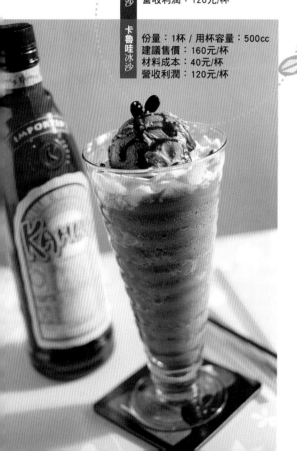

卡魯哇冰沙

材料
A 義式濃縮咖啡液45cc　牛奶80cc　卡魯哇咖啡酒30cc
摩卡奇諾冰沙粉3大匙　咖啡豆少許
B 冰塊1又1/3杯　發泡鮮奶油適量　咖啡冰淇淋1球

裝飾材料
巧克力醬少許　咖啡豆2顆

作法
1. 先將材料A放入冰沙機中，再放入冰塊一起混合攪
打均勻後，倒入用杯中。
2. 再擠入發泡鮮奶油至作法1的用杯中後，再放入咖
啡冰淇淋。
3. 最後擠入巧克力醬，放上2顆咖啡豆裝飾即可。

開店秘技

🖑 產品製作重點提示
冰沙粉的口味眾多，營業上較常使用的是咖啡和原味的冰
沙粉。添加適量的冰沙粉，除了可增加冰沙的綿密口感之
外，也較不易融化成冰水，能讓冰沙的口感持久些。

份量：1杯 / 用杯容量：500cc
建議售價：160元/杯
材料成本：25元/杯
營收利潤：135元/杯

檸檬冰沙

材料

A 新鮮壓榨檸檬汁90cc
　　冷開水100cc　果糖50cc
　　原味冰沙粉2/3大匙
B 冰塊1又1/3杯　檸檬皮絲約10條

裝飾材料

檸檬皮絲少許

作法

1. 先將材料**A**放入冰沙機中，再放入材料**B**的一起混合攪打均勻後，倒入用杯中。
2. 再以檸檬皮絲裝飾即可。

芒果冰沙

材料

A 冷凍芒果丁塊120公克
　　芒果果露45cc　柳橙汁120cc
　　新鮮鳳梨片4小片（約60公克）
　　檸檬汁15cc　果糖少許
　　原味冰沙粉2/3大匙
B 冰塊1又1/3杯

作法

先將材料**A**放入冰沙機中，再放入冰塊一起混合攪打均勻後，倒入用杯中即可。

份量：1杯 / 用杯容量：500cc
建議售價：160元/杯
材料成本：40元/杯
營收利潤：120元/杯

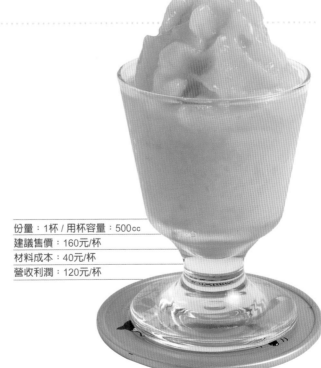

奇異果冰沙

材料

A 薄荷果露　　　　　20cc
　原味冰沙粉　　　　2/3大匙
　冷開水　　　　　　150cc
　新鮮壓榨檸檬汁　　20cc
　果糖　　　　　　　20cc
B 冰塊　　　　　　　1又1/3杯
　奇異果　2顆（去皮切丁）

裝飾材料

　奇異果丁少許　薄荷葉少許

作法

1. 先將材料**A**放入冰沙機中，再放入冰塊一起略微攪打均勻後，再放入奇異果略打至勻後，倒入用杯中。
2. 再以奇異果丁、薄荷葉裝飾即可。

份量：1杯	用杯容量：500cc
建議售價：160元/杯	
材料成本：40元/杯	
營收利潤：120元/杯	

開店秘技

奇異果必須要等到所有的材料略微攪打均勻後再放入，最主要是為了防止奇異果中的黑色籽因攪打時間長而被打碎後，產生苦澀的口感。加入薄荷果露可以使奇異果喝起來較為清香爽口。

紅豆抹茶冰沙

份量：1杯	用杯容量：500cc
建議售價：160元/杯	
材料成本：30元/杯	
營收利潤：130元/杯	

材料

A 蜜紅豆　2大匙（約30公克）
　綠抹茶粉　2/3大匙（45公克）
　牛奶　　　　　　　180cc
　原味冰沙粉　　　　2/3大匙
　果糖　　　　　　　15cc
B 冰塊　　　　　　　1又1/3杯

裝飾材料

　發泡鮮奶油　　　　適量
　蜜紅豆　　　　　　少許

作法

1. 先將材料**A**放入冰沙機中，再放入冰塊一起混合攪打均勻後，倒入用杯中。
2. 再擠入發泡鮮奶油，以蜜紅豆裝飾即可。

| 份量：1杯 / 用杯容量：500cc |
| 建議售價：160元/杯 |
| 材料成本：35元/杯 |
| 營收利潤：125元/杯 |

香柚鳳梨冰沙

材料

A 柚子醬2大匙　（約30公克）
　　鳳梨塊　　　　　　100公克
　　新鮮壓榨檸檬汁　　　20cc
　　果糖　　　　　　　　20cc
　　柳橙汁　　　　　　　150cc
　　原味冰沙粉　　　　2/3大匙
B 冰塊　　　　　　　1又1/3杯

作法

先將材料**A**放入冰沙機中，再放入冰塊一起混合攪打均勻後，倒入用杯中即可。

果粒茶冰沙

材料

蘋果櫻桃果粒茶　　10公克
熱開水　　　　　　180cc
原味冰沙粉　　　　2/3大匙
新鮮壓榨檸檬汁　　15cc
果糖　　　　　　　30cc
冰塊　　　　　　　1又1/3杯

裝飾材料

薄荷葉　　　　　　少許

作法

1. 蘋果櫻桃果粒茶放入熱開水中，浸泡2~3分鐘，待茶色釋出，備用。
2. 將茶湯（含果粒）放入冰沙機中，再放入原味冰沙粉、檸檬汁、果糖、冰塊，一起混合攪打均勻後，倒入用杯中，以薄荷葉裝飾即可。

| 份量：1杯 / 用杯容量：500cc |
| 建議售價：160元/杯 |
| 材料成本：25元/杯 |
| 營收利潤：135元/杯 |

鮪魚帕尼尼

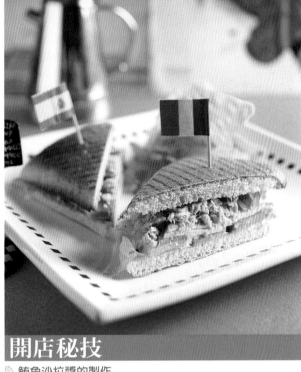

材料

佛卡夏麵包1個　美生菜3片　大蕃茄片2片
酸黃瓜3片　起司片1片　洋蔥絲適量
美乃滋少許　鮪魚沙拉醬適量
（註：佛卡夏麵包=義大利拖鞋麵包）

作法

1. 佛卡夏麵包橫切剖開後，放進義式帕尼尼三明治機中壓烤加熱2分鐘
2. 再放入美生菜舖底，再放入大蕃茄片、酸黃瓜片，並擠入美乃滋。
3. 再將起司片斜對切成2片後放入作法2中，再放入鮪魚沙拉醬、洋蔥絲即可。

開店秘技

◉ 鮪魚沙拉醬的製作

材料：

鮪魚1罐　洋蔥1/4顆　酸黃瓜1條　檸檬汁5cc
西洋芹碎20公克　美乃滋20公克　黑胡椒少許

作法：

1. 洋蔥去薄膜洗淨後切碎，並略微擠去水分；酸黃瓜切碎；從鮪魚罐頭中取出鮪魚肉並瀝乾水分；備用。
2. 取一容器，放入所有材料一起混拌均勻即可。

鮪魚帕尼尼	份量：1份
	建議售價：150元/份
	材料成本：50元/份
	營收利潤：100元/份

牛肉帕尼尼	份量：1份
	建議售價：150元/份
	材料成本：60元/份
	營收利潤：90元/份

牛肉帕尼尼

材料

佛卡夏麵包	1個
蘿蔓葉	3片
酸黃瓜	3片
大蕃茄片	2片
起司片	1片
黑胡椒牛肉片	2片
洋蔥絲	適量
蜂蜜芥末醬	適量

作法

1. 佛卡夏麵包橫切剖開後，放進義式帕尼尼三明治機中壓烤加熱2分鐘。
2. 再放入蘿蔓葉舖底，再放入酸黃瓜片、大蕃茄片。
3. 再將起司片斜對切成2片後放入作法2中，再放入黑胡椒牛肉片後，擠入蜂蜜芥末醬，再放上洋蔥絲即可。

份量：1份	
建議售價：150元/份	
材料成本：50元/份	
營收利潤：100元/份	

開店秘技

蛋沙拉的製作

材料：

水煮蛋	3~4顆
西洋芹	50公克
美乃滋	少許
鹽	少許
黑胡椒粉	少許

作法：

1. 將水煮蛋放入塑膠袋中壓碎後取出放入容器中。
2. 再將西洋芹洗淨後切碎放入作法1中後，再放入美乃滋、鹽、黑胡椒粉一起混拌均勻即可。

蛋沙拉帕尼尼

材料

佛卡夏麵包1個　蘿蔓葉3片　大蕃茄片2片　酸黃瓜3片　苜蓿芽少許
蛋沙拉適量　美乃滋少許

作法

1. 佛卡夏麵包橫切剖開後，放進義式帕尼尼三明治機中壓烤加熱2分鐘。
2. 放入蘿蔓葉舖底後，依序放入大蕃茄片、酸黃瓜片，並擠入美乃滋。
3. 再放入苜蓿芽，並利用冰淇淋挖勺將蛋沙拉挖成球狀放入即可。

份量：1份
建議售價：150元/份
材料成本：50元/份
營收利潤：100元/份

酪梨醬帕尼尼

材料

　佛卡夏麵包1個
　蘿蔓葉3片　小黃瓜片3片
　大蕃茄片2片　起司片1片
　苜蓿芽少許　酪梨醬適量

作法

1. 佛卡夏麵包橫切剖開後，放進義式帕尼尼三明治機中壓烤加熱2分鐘
2. 再放入蘿蔓葉舖底，再放入小黃瓜片、大蕃茄片。
3. 再將起司片斜對切成2片後放入作法**2**中，再放入苜蓿芽、酪梨醬即可。

開店秘技

🌿 酪梨醬的製作

材料：

酪梨（熟）1顆（中型）　香蕉20公克　美乃滋30公克
辣椒水（Tabasco）少許　鹽少許　檸檬汁1小匙　橄欖油10cc

作法：

1. 酪梨去籽取出果肉後，放入果汁機中，再將香蕉切段後也放入果汁機中，一起攪打成泥狀後，取出放入容器中。
2. 再依序放入剩餘所有材料一起混拌均勻即可。

煙燻雞肉帕尼尼

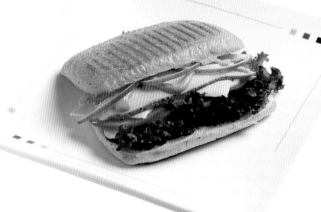

材料

　佛卡夏麵包1個
　紅葉萵苣2片　酸黃瓜片3片
　大蕃茄片2片　起司片1片
　紫色洋蔥3圈　煙燻雞肉片少許
　蜂蜜芥末醬少許

作法

1. 佛卡夏麵包橫切剖開後，放進義式帕尼尼三明治機中壓烤加熱。
2. 再放入紅葉萵苣舖底後，繼續放入酸黃瓜片、大蕃茄片。
3. 再將起司片斜對切成2片後放入作法**2**中，再放入煙燻雞肉片，並擠入蜂蜜芥末醬。
4. 最後放入紫色洋蔥即可。

份量：1份
建議售價：150元/份
材料成本：60元/份
營收利潤：90元/份

開店秘技

蜂蜜芥末醬也可以改換成市售的墨西哥茄辣醬。

DVD CONTENTS

◎註：部分材料配方與書中有少許差異，兩者均適用。

熱 特調奶茶

材料

紅茶包3包（每包約2公克）　奶精粉3大匙
草莓醬1大匙　牛油（乳瑪琳）少許
柳丁皮少許

作法

1. 取先用熱開水溫壺溫杯。溫壺完成後放入奶精粉、草莓醬，再將柳丁皮刮下3次約15條放入，續放入乳瑪琳、紅茶包。
2. 注入熱開水，將茶包輕輕抖動使茶味香味釋出。
3. 將茶包略微上提，以吧叉匙攪拌均勻下方材料，再放回茶包，浸泡約1分鐘即完成。

特調奶茶 熱

份量：1壺 / 用壺容量：500cc
建議售價：120元/壺
材料成本：18元/壺
營收利潤：102元/壺

特調奶茶 冰

份量：1杯 / 用杯容量：360cc
建議售價：120元/杯
材料成本：18元/杯
營收利潤：102元/杯

冰 特調奶茶

材料

紅茶包3包（每包約2公克）　奶精粉3大匙
蜂蜜20cc　牛油（乳瑪琳）少許　柳丁皮少許

作法

1. 取鋼杯，放入奶精、蜂蜜，再將柳丁皮刮下3次約15條放入，續放入乳瑪琳、紅茶包。
2. 注入熱開水200cc，拌勻，將茶包輕輕抖動使茶味香味釋出。
3. 取雪克杯（500cc），加入冰塊至滿杯，倒入鋼杯中材料，搖晃均勻。
4. 倒入裝有冰塊的用杯中，再擠入發泡鮮奶油裝飾即可。

手工發泡鮮奶油

材料

植物性鮮奶油	300cc
牛奶	70cc
煉乳（增奶香味）	15cc
香草粉	3g

作法

1. 將鮮奶油、牛奶、煉乳倒入乾淨的攪拌盆中，用電動打蛋器的「快速」攪打2分30秒～3分鐘至8分發，再加入香草粉續打1～2分鐘至硬挺的9分發。
2. 打發後用刮刀填入18吋擠花袋（鋸齒狀花嘴）備用。

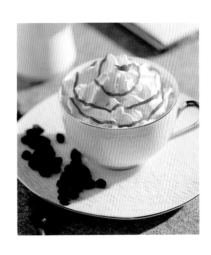

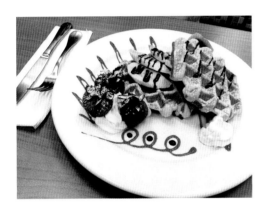

比利時格子
鬆餅

材料

比利時鬆餅粉500g　全蛋85g　無鹽奶油227g
牛奶225cc　速發乾酵母（棕）4g　珍珠糖80g

作法

1. 奶油隔水加熱融化。
2. 蛋打勻，加入牛奶拌勻，加奶油液攪拌均勻，再加入酵母拌勻（若想製作伯爵茶口味，於此時加入搗碎去除茶枝的伯爵紅茶葉25g），再加入鬆餅粉攪拌均勻。
3. 最後加入珍珠糖拌勻，用保鮮膜覆蓋好，室溫靜置1～2小時發酵。
4. 蒸烤前噴烤盤油，用冰淇淋勺12號挖取約80g（1片量），放入預熱至180度的比利時鬆餅機烤盤中間處，壓下上蓋，將烤盤翻轉180度，重力擠壓加熱3分鐘。
5. 時間到後翻轉正，打開上蓋，取出鬆餅裝盤，可裝飾水果與發泡鮮奶油，附上蜂蜜。

比利時抹茶紅豆
鬆餅

材料

比利時鬆餅粉	500g
全蛋	85g
無鹽奶油	227g
牛奶	225cc
速發乾酵母（棕）	4g
特製抹茶粉	30g
蜜紅豆	50g

作法

1. 奶油隔水加熱融化。
2. 蛋打勻，加入牛奶拌勻，加奶油液攪拌均勻，再加入酵母拌勻，再加入鬆餅粉攪拌均勻。
3. 最後加入抹茶粉、蜜紅豆拌勻，用保鮮膜覆蓋好，室溫靜置1～2小時發酵。
4. 蒸烤前噴烤盤油，用冰淇淋勺12號挖取約80g（1片量），放入預熱至180度的比利時鬆餅機烤盤中間處，壓下上蓋，將烤盤翻轉180度，重力擠壓加熱3分鐘。
5. 時間到後翻轉正，打開上蓋，取出鬆餅裝盤，可裝飾水果與發泡鮮奶油，附上蜂蜜。

開店秘技

珍珠糖由甜菜製成，為比利時列日市的特產，耐高溫烤焙，在烘烤過程中僅會有部分融化，融化部份會在表面形成薄薄的焦糖。打好的麵糊可冷藏保存4天。

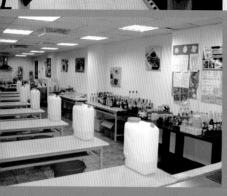

摩卡奇器

摘自邦聯文化《賺錢咖啡館》

邦聯文化 United Culture

邦聯文化事業有限公司

地址:10079 台北市中正區三元街172巷1弄1號

服務電話：（02）2309-7610

服務傳真：（02）2332-6531

請沿虛線對折裝訂後，直接投入郵筒寄回，謝謝！

本書利用烤箱搭配不同的醬料、調味料及料理技巧，教你做出豐富的烤箱菜。而且一次只要準備2～5種的食材，讓你輕輕鬆鬆的快速烤出燒烤菜。另外，教你善用烤箱，一次同時烤出3道菜的套餐，讓你快速把3道香噴噴料理端上桌。

Special Present

邦聯文化事業有限公司

為了感謝邦聯文化忠實讀者，即日起至102年3月31日止，只要您詳細填寫背面問卷，並郵寄給我們，即可兌換1本《快手烤箱菜》，數量有限，送完為止。

請勾選 ▶ □我不需要這本書
　　　　　□我想索取這本書(回函時請附60元郵票做為物流費與工本費)
　　　　　(剪下回函卡，沿虛線對折，放入郵票，三邊用膠帶封好後，直接投入郵筒)

摩卡奇諾

材料
義式濃縮咖啡液30cc　牛奶300cc
巧克力醬15cc

裝飾材料
巧克力醬少許

作法
1. 將巧克力醬放入杯中後，再放入義式濃縮咖啡液攪拌均勻，備用。
2. 將牛奶放入中型拉花鋼杯中，打成奶泡。
3. 把奶泡中的牛奶緩緩倒入作法1的杯中至6分滿，再將奶泡刮入至杯滿。
4. 再以巧克力醬在奶泡上面雕花裝飾即可。

讀者回函

感謝您購買本公司出版書籍。為了更貼近讀者的需求，出版您想閱讀的書籍，在此需煩請您詳細填寫回函，我們將不定時提供您最新出版訊息、優惠活動通知。也歡迎您e-mail至united.culture@msa.hinet.net，提供給我們寶貴的建議。您的肯定與鼓勵，將使我們更加努力！

您的資料（請清楚填寫以方便我們寄書訊給您）

姓名：＿＿＿＿＿＿＿＿　性別：□男□女　年齡：＿＿
職業：＿＿＿＿＿＿　E-mail：＿＿＿＿＿＿＿＿
地址：□□□□□＿＿＿＿縣市＿＿＿＿鄉鎮市區＿＿＿＿路街＿＿＿段
　　＿＿＿巷＿＿弄＿＿號＿＿樓
電話：（日）＿＿＿＿＿＿（夜）＿＿＿＿＿＿（手機）＿＿＿＿＿＿

我購買了 賺錢咖啡館

1. 你大約哪一天買了這本書呢？＿＿＿年＿＿＿月＿＿＿日
2. 你在甚麼地方看到這本書的消息呢？
 □逛書店時 □上量販店採買時 □朋友拍胸脯推薦
 □網路書店 (哪家大站：＿＿＿＿) □看報紙 (哪家大報：＿＿＿＿)
 □聽廣播 (哪個好電台：＿＿＿＿) □看電視 (哪個好節目：＿＿＿＿)
 □編輯沒想到的地方，是＿＿＿＿＿＿＿＿＿＿＿＿
3. 你在甚麼地方買了這本書呢？
 □書店，哪一家＿＿＿＿＿＿＿＿　□量販店，哪一家＿＿＿＿＿＿＿＿
 □網路書店，哪一家＿＿＿＿＿＿＿　□其他＿＿＿＿＿＿＿
4. 你買這本書的時後有沒有折扣或是減價呢？
 □有，折扣或購買的價格是＿＿＿＿＿＿＿元 □沒有
5. 這本書甚麼地方吸引了你，讓你願意掏出錢來買呢？(可複選)
 □主題剛好是你需要的 □是你喜歡的作者 □你是邦聯的忠實讀者
 □有材料照片 □有詳細製作過程圖 □飲品是你想學的
 □除了配方還有許多實用資料 □照片拍得很漂亮 □你喜歡這本書的設計
 □填問卷可以換一本書 □有贈品
6. 你照著本書的配方試做之後，製作的結果如何呢？
 □還沒有時間製作 □描述詳細能完全照著煮出來
 □有的地方不夠清楚，例如：＿＿＿＿＿＿＿＿＿＿＿＿
 □很好喝，你最喜歡的飲品是＿＿＿＿＿＿＿＿＿＿
 □不是你喜歡的味道，飲品是＿＿＿＿＿＿＿＿＿
7. 你認為本書還有甚麼地方，是希望可以再加強，讓調製出的飲品更清楚易懂的？
 ＿＿＿＿＿＿＿＿＿＿＿＿＿＿＿＿＿＿＿＿
8. 你最常購買哪一家出版社或作者的食譜書呢？吸引你的原因是？
 出版社名＿＿＿＿＿＿＿＿　原因是＿＿＿＿＿＿＿＿
 作者名字＿＿＿＿＿＿＿＿　原因是＿＿＿＿＿＿＿＿
9. 如果作者為知名老師，或是有名人推薦，會讓你更想購買嗎？
 □會，哪一位對你有吸引力＿＿＿＿＿＿＿＿＿＿＿＿
 □不會，因為你更重視的是＿＿＿＿＿＿＿＿＿＿＿
10. 你還有沒有甚麼話想要對我們說的？
 ＿＿＿＿＿＿＿＿＿＿＿＿＿＿＿＿＿＿＿＿
 ＿＿＿＿＿＿＿＿＿＿＿＿＿＿＿＿＿＿＿＿